Color and Light: A Guide for the Realist Painter

色彩與光線

每位創作人、設計人、藝術人
都該有的手繪聖經

詹姆士·葛爾尼（James Gurney）著

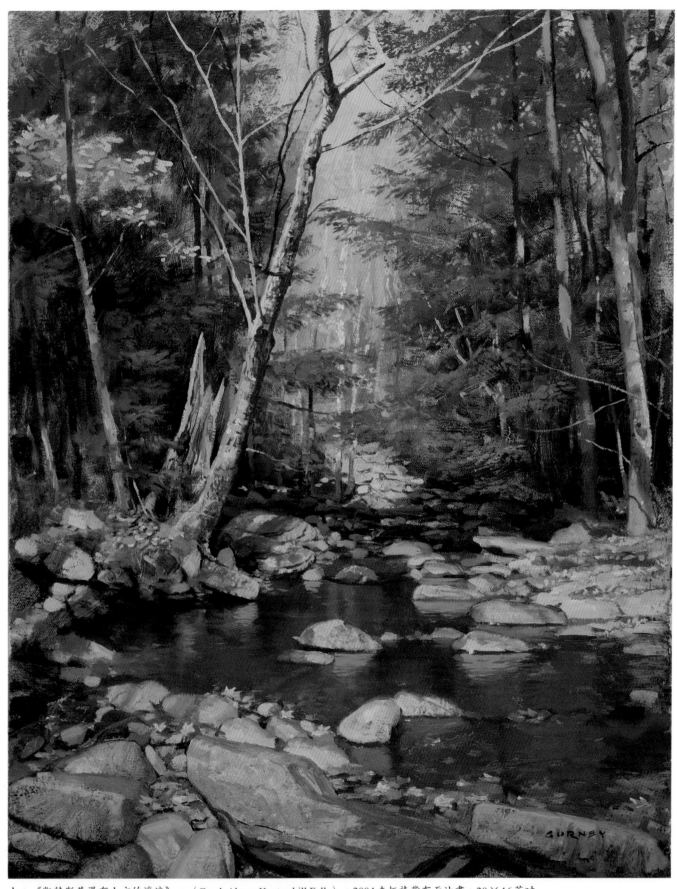

上：《凱特斯基瀑布上方的溪流》，（Creek Above Kaaterskill Falls），2004 夾板裱背布面油畫，20×16英吋
前頁：《走進金色的國度》，（Into the Golden Realm），2007 木板油畫，12½×13½英吋

目 次

序

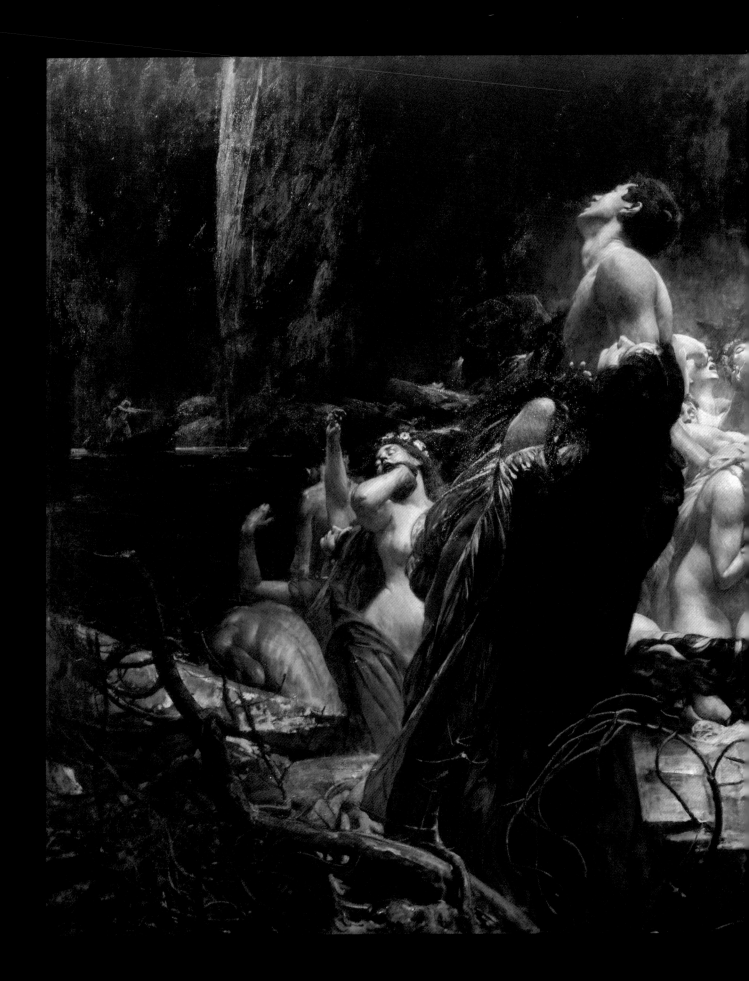

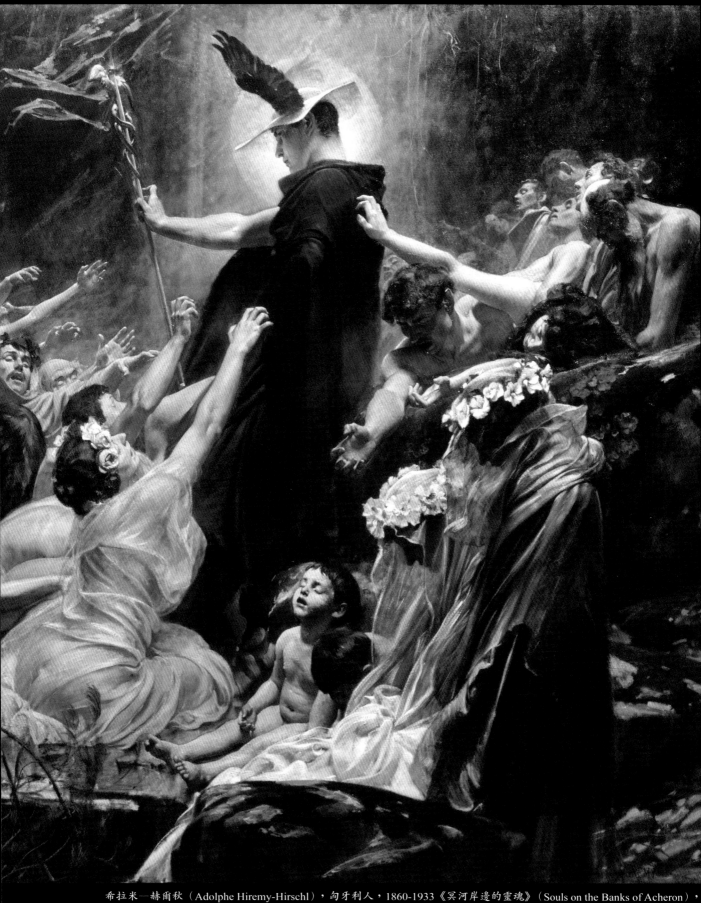

希拉米—赫爾秋（Adolphe Hiremy-Hirschl），匈牙利人，1860-1933《冥河岸邊的靈魂》（Souls on the Banks of Acheron），
1898布面油畫，85×134英吋 奧地利維也納美景宮美術館

序

本書所要探討的內容是對繪者來說最基本的兩樣工具：色彩與光線。目標讀者除了使用任何形式媒材，並對傳統寫實派畫風有興趣的繪者之外，也包括對視覺世界如何運作充滿好奇的人。

我在藝術學校就讀時，修過一門有關色彩的課。課程包括要畫很多平面色樣，用鋒利的刀子把它們割下來，然後貼成色輪或灰階。我花了好幾個月時間，學習如何畫好完美均勻的色樣，並努力讓每個步驟都能達到精準的程度。

每天課程結束後，我會走出教室，仰望天空的顏色，以及樹和周遭的水色。天空並非由比鄰而扁平的顏色組成，而是變化無窮的漸層色。為什麼暗色往後延伸到靠近地平線的地方會轉藍呢？（有少數情況例外，例如右圖的夕陽使遠景照映在一片橙色光亮之中。）為什麼光照過的樹葉，呈現鮮明的黃綠色，而頂端卻是灰綠色呢？

在學校我學的是如何觀察並調配顏色，卻不知道怎麼將這種經驗應用到實際繪畫中。色彩學似乎更像化學或數學的分枝理論：一種和實際操作寫實派繪畫沒什麼關聯的科學知識。我覺得自己像個學鋼琴的學生，雖然已經練彈了很多音階，卻連旋律的邊都搆不著。

如果我所提出的關於光線與色彩、大氣、水，以及其他物質如何互動的問題有解，那麼這些答案就必須在物理學、光學、生理學，以及材料學的領域裡才找得到。我開始翻閱超過七十五年以上的美術教學書籍，在那個年代理所當然地認為畫家要創作的是一種對真實的想像。遠溯至達文西時代的畫家，他們都奮力要詮釋周遭視覺世界的活動。每一本年代久遠的書都有它的金科玉律，但都必須經過演繹並更新才能合乎

現代需求，而古老的理論也得經過近代科學的新發現來加以檢驗才行。

我探究了新近視覺領域的研究結果，發現自己有很多想法是錯誤的，即使關於很基本的原色這件事上面。我學到眼睛有別於照相機，反而比較像大腦的延伸。我也學到月光不是藍色的，只因為被我們的眼睛給耍了，所以看起來才會像藍色。

過去幾年間，自從《恐龍烏托邦：千朵拉之旅》編註問世以來，我在很多藝術學校和電影製片廠的研習班教書，同時也持續每天撰寫部落格，專門探討學院派繪者以及黃金時代插畫家的繪畫方法。我把其中一些內容引用到新近出版的一本書：《想像的寫實畫派：如何畫不存在的事物》（IMAGINATIVE REALISM: HOW TO PAINT WHAT DOESN'T EXIST）。整理那本書的資料時，我發現色彩與光線所涵蓋的範圍十分廣闊，而且很受部落格讀者的喜愛，因此決定保留一些內容出版第二本。

本書從回顧具歷史地位的繪畫大師開始，這些畫家都以非常有趣的方式來運用色彩和光線。由於他們的作品不易掌握，之後的篇章我就用自己的作品其中包括來舉例說明。因為是自己畫的，所以我可以清楚地告訴大家，當初畫的時候，我在思考什麼。第二章和第三章探討各種不同的光源，並觀察光如何製造立體形態的錯覺。第四章和第五章涵蓋了顏色的基本特性，同時也介紹各種顏料和塗料。第六章和第七章則是示範

我所採用的，一種稱為**色域對映**的方法，這種方法可以用來幫一幅畫挑選顏色。

本書最後幾章探討畫毛髮和樹葉之類的紋理所必須面對的特殊挑戰，接著介紹大氣效應產生無窮變化的現象。書末附有術語彙編和顏料索引，以及參考書目。

《水上的光》，2007 木板油畫，12×18英吋
收錄於《恐龍烏托邦：千朵拉之旅》

本書並不提供調色配方，或按部就班的繪畫程序。我的目標在於把抽象理論和實際知識連結起來。我想突破那些和色彩有關卻又矛盾混淆的信條，用觀察和科學的方法加以檢驗，讓讀者可以把它們掌握在手中，應用到自己的藝術創作中。不論採用**畫素**或**顏料**表現作品，不管內容為真實或想像，我希望本書能做到讓讀者們都能全面理解色彩與光線的構成原理。

編註：原書 Dinotopia 全系列四本當中，前兩本中文版譯成《恐龍夢幻國》（Dinotopia: A Land Apart from Time）和《恐龍夢幻國：失落的地底世界》（Dinotopia: The world Beneath），分別由貓頭鷹出版社在 1992 和 1998 年出版，現已絕版。文中提及的《恐龍烏托邦：千朵拉之旅》（Dinotopia: Journey to Chandara）是該系列第四本，出版於 2007 年。而前作《恐龍烏托邦：第一次飛行》（Dinotopia: First Flight）出版於 1999 年，以上兩本迄今尚未推出中文版。為更符合該系列內容意旨，在提到上述四本書時，將統一譯為《恐龍烏托邦》。

第一章　傳統

早期繪畫大師的用色

光線與色彩對古代繪畫大師來說彌足珍貴。以前的畫家不像我們現在有數百種顏料可供選擇。維梅爾（JAN VERMEER）的作品邊緣刮下來的油彩樣本顯示他用的顏料不超過十七種。

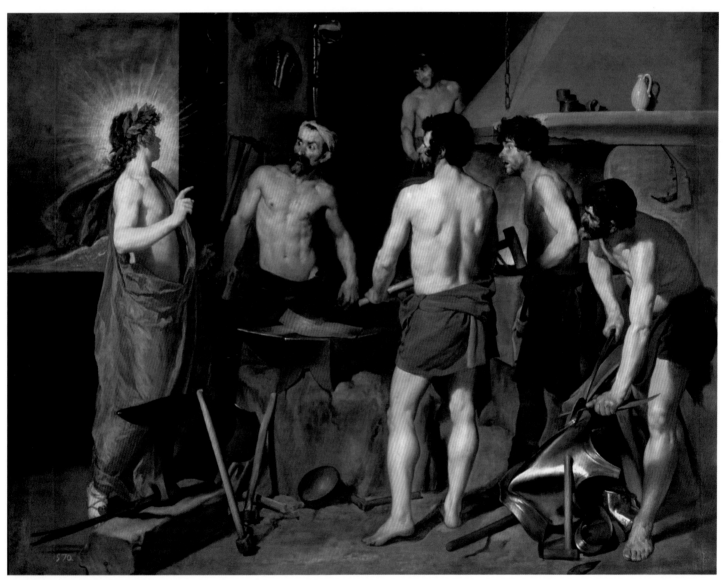

維拉斯奎茲（Diego Roderiguez Velázquez），西班牙人，1599-1660《伐爾肯的熔爐》（The Forge of Vulcan），1630 布面油畫，87¾×114 英吋　西班牙馬德里普拉多博物館，紐約史卡樂／藝術資源數位典藏

在《伐爾肯的熔爐》這幅畫中，維拉斯奎茲讓太陽神阿波羅的頭部環繞著超自然的光芒，卻用來自左角的光形塑了凡人的樣貌，甚至大膽地把一個人的影子投映在另一個人的身上。

維梅爾的《花邊女工》（THE LACE-MAKER）則是從一扇小窗進入個人的私密世界。他用暗箱觀察所得的淺景深效果，使畫面更加寫實。斑駁的灰色背景襯托得黃、紅、藍三色微微發亮。

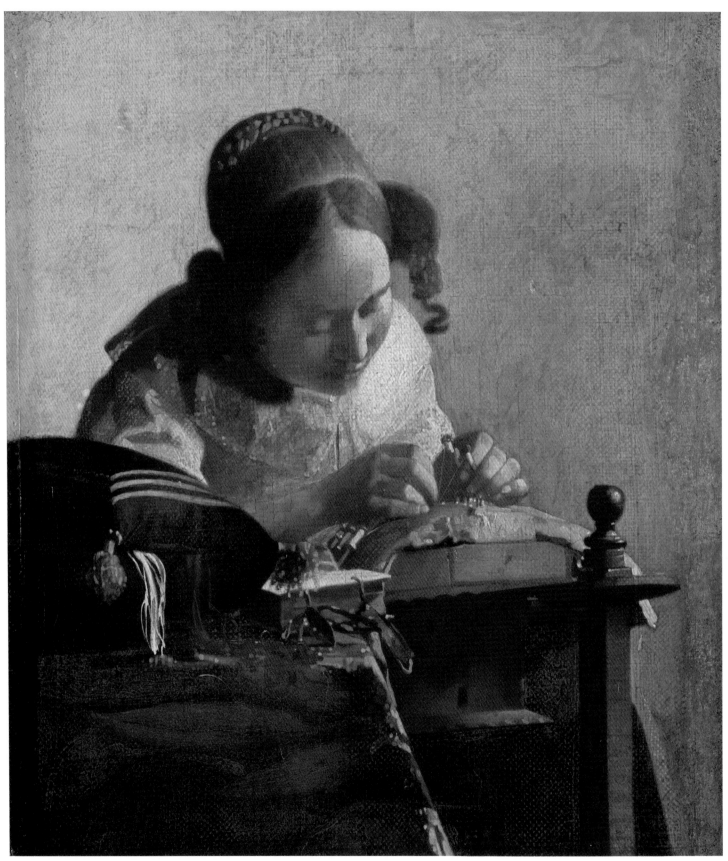

維梅爾，1632-1675 《花邊女工》，約1669-1670鋪在木板上的布面油畫，9×8½英吋 巴黎羅浮宮 國家博物館協會出版 藝術資源數位典藏提供

學院派傳統

化學與視覺領域的新理念，促成法國繪畫界對光線與色彩的運用產生了重大變革。

　　如十九世紀學院派繪畫大師布格羅〔（ADOLPHE WILLIAM BOUGUEREAU）（右）〕和傑洛姆〔（JEAN-LÉON GÉRÔME）（右頁）〕都對以下三大改革作出了反應。

1. **感官科學**　化學教授謝弗勒爾（MICHEL-EUGÈNE CHEVREUL）研究了色覺，並證明色彩只能用相互關係來理解，沒有任何一個顏色是單獨存在的。另一個具影響力的科學家亥姆霍茲（HERMANN HELMHOLTZ）證明了我們對物體的感覺不是直接的，視覺經驗其實是透過視網膜的色覺組合構成的。這些理念於是把顏色和物體表面分離開來，並且強調照明、環境色，以及大氣對眼睛看到的顏色所產生的影響。

2. **新的顏料**　畫者的顏色選擇因為新色料的引進而擴大。如普魯士藍、鈷藍、鉻黃色系，以及鎘類色都是。不論學院派或印象派畫家都費心地尋求題材，以便能充分炫耀這些新顏色。

3. **戶外寫生**　軟管塗料在1841年獲得專利後，很快便成為戶外寫生者普遍使用的顏料。雖然戶外寫生最早始於1780年代，卻要等到十九世紀中葉才算常見。傑洛姆曾這樣建議學生：「繪圖的時候，形狀很重要，但如果用畫筆上色，第一件事就得找出一般人對顏色的印象……每天都必須要直接畫自然的景物。」

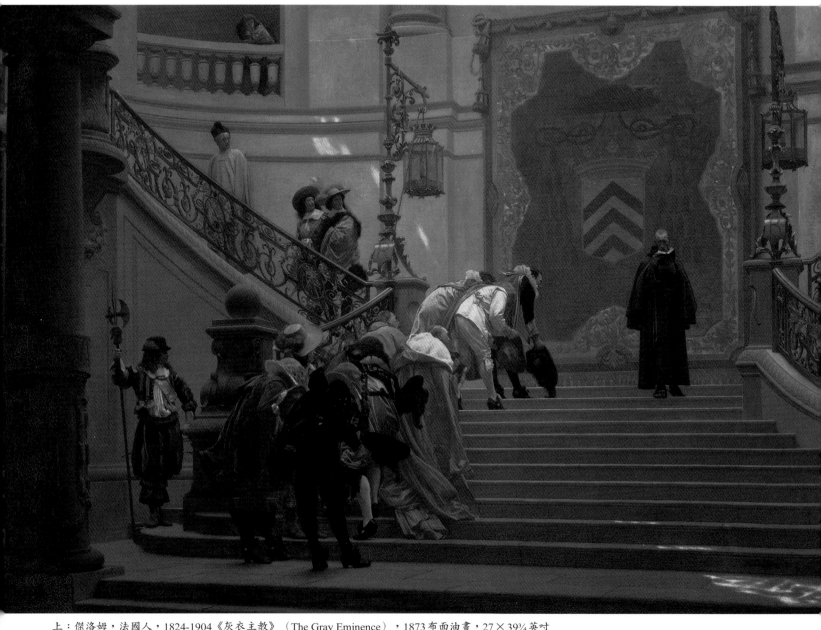

上：傑洛姆，法國人，1824-1904《灰衣主教》（The Gray Eminence），1873布面油畫，27×39¾英吋
　　波士頓美術館　蘇珊・華倫（Susan Cornelia Warren）遺贈

左頁：布格羅，法國人，1825-1905《青春》（Youth），1893布面油畫，75¼×48英吋 私人收藏

英國的戶外寫生

因為氣候多變而培育出善於觀察與用色的畫家是英國由來已久的傳統，包括從透納（Turner）和康斯特勃（Constable）到後來的一些寫實派畫家。

福布斯（Stanhope Alexander Forbes），英國皇家藝術研究院院士，1857-1947《康瓦爾的海灘漁市》（A Fish Sale on a Cornish Beach），1885 布面油畫，47¾×61英吋　普利茅斯市立藝術博物館　圖片版權屬布里吉曼藝術圖書館

福布斯在英國康瓦爾紐林漁村協助創立了一個藝術聚落。《康瓦爾的海灘漁市》這幅畫完全在戶外完成，福布斯幾乎花費一年的時間，歷經種種考驗，包括風吹雨打、模特兒體力不支昏倒，還有漸漸腐臭的魚。只有在退潮並且天空呈灰色時，他才能作畫。要捕捉到光和大氣的效果，以及「那種新鮮的質感，戶外作畫是必要的，別的方法很難行得通，而且如果轉移到工作室去完成作品，往往又容易走味。」

1854年，前拉斐爾派運動（Pre-Raphaelite Movement）創始者之一米萊在蘇塞克斯先畫好《盲眼女孩》的背景，後來才加上人物。與身後多采多姿的景物對比之下，乞食女孩的可憐情境自然地顯露出來，其衣著不僅破舊，顏色更是相當沉悶。她看不見雙重彩虹，也看不見披巾上的蝴蝶。

前拉斐爾派畫家嘗試新的繪畫方法，以透明罩染將顏色加在半溼半乾的白色表面上，製造出來的色澤深度讓一些評論家覺得俗麗，卻也有人認為是忠於自然。

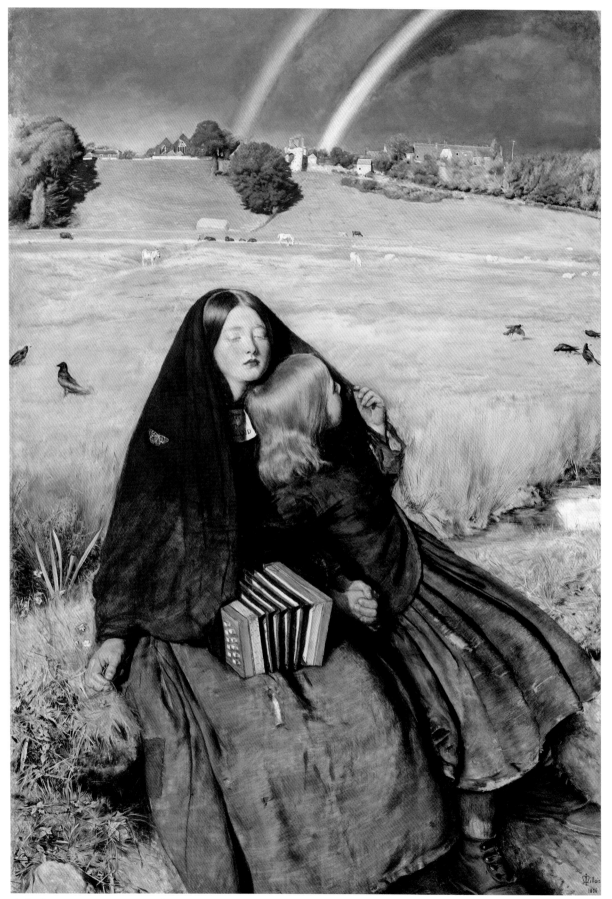

米萊（John Everett Millais），英國人，1829-1896，《盲眼女孩》（The Blind Girl），1856布面油畫，32 × 24½英吋
伯明罕藝術博物館

哈德遜河畫派

哈德遜河畫派（HUDSON RIVER SCHOOL）超凡脫俗的風格多半歸功於光線運用得宜，往往看起來就像光從畫裡散發出來一般。在戶外細心研究的結果，最後融入在工作室完成的壯麗景觀創作之中。

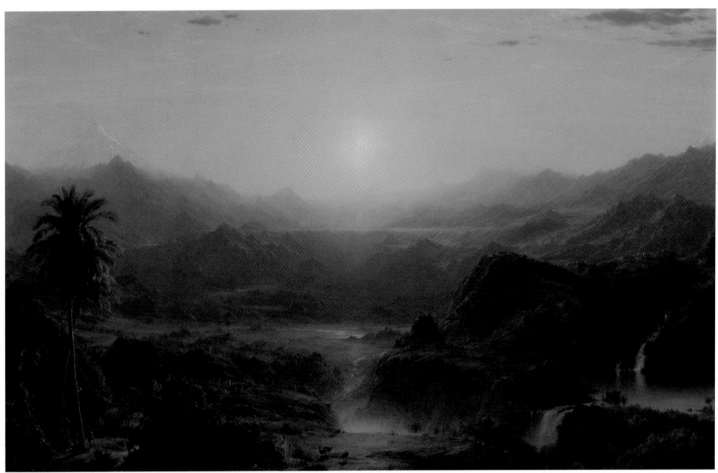

美國人崇尚對自然詳加觀察的傳統，並且嚮往史詩般景致所呈現的雄渾意境，因而促成了美國十九世紀中葉風景畫盛行的風潮。

畫家邱池（FREDERIC CHURCH）為了尋找自然界中的奇觀異景，組織了一個戶外寫生探險隊，遠征紐芬蘭、牙買加和哥倫比亞。經過改良的顏料得以在他筆下的影像中找到位置，他的黃昏巨作《荒野暮色》（TWILIGHT IN THE WILDERNESS）有一部

分就是因為被當時新調配的深茜紅所激發出來的。

哈德遜畫派對於戶外寫生的執著，杜蘭德（ASHER B. DURAND）稱得上是頭號代表人物。1855年，他出版了著名的散文集《談風景畫信札》（LETTERS ON LANDSCAPE PAINTING），並於同年完成《樺樹風光》（LANDSCAPE WITH BIRCHES）這幅畫。

上：邱池，美國人，1826-1900《厄瓜多安第斯山脈》（The Andes of Ecuador），1855布面油畫，48×75英吋　北卡羅來納州溫士頓—撒冷市雷諾達宅院本土美術館

右頁：杜蘭德，美國人，1796-1886《樺樹風光》1855 布面油畫，24¼×18英吋波士頓美術館　馬莉‧威爾遜（Marry Fuller Wilson）遺贈

戶外寫生運動

在戶外寫生運動（PLEIN-AIR MOVEMENTS）時期，法國以外的畫家也把他們對於戶外光線的知識和強大的構圖能力結合起來。在很多國家─包括美國、澳洲、丹麥、瑞典、西班牙、義大利，和蘇俄─都各自發展出獨特的畫法。

　　蘇俄風景畫家希施金（IVAN SHISHKIN）在鄉間經過無數次的戶外寫生之後才完成了《莫斯科郊外的中午》（MIDDAY IN THE OUTSKIRTS OF MOSCOW）。這幅畫描繪農工從麥田回家的景象，遠處有一座鄉間的教堂，一條蜿蜒的河流被高掛天際而浩瀚無垠的雲朵給縮小了。畫中空曠與喜樂的氛圍對後世蘇俄風景畫家產生了激勵效果，他們領悟到景物可以成為一種工具，藉之傳達人類靈魂最深處的感動。

　　斯特利通（ARTHUR STREETON）的澳洲霍克斯伯里河景觀（右頁）從河這邊望向遠方的藍山，畫的標題引用了雪萊的詩句。他說這幅畫是「沉醉在雪萊詩篇的思緒中完成的」。他的確常帶著華茲華斯或濟慈的詩集去寫生。

　　由於沒有炭筆，斯特利通回想當時他都用紅色或鈷藍色來構圖。中午的陽光把樹影投映在正下方，免除了複雜的問題，也不太需要形塑浮雕的效果。方正的格局在當時挺新奇，強調的是平面修飾感。最濃郁的藍不在天空，也不在遠方山脈，而是在前景的河流深處，斯特利通稱之為「黑色貓眼石之藍」。

上：斯特利通，澳洲人，1867-1943《紫色正午的透明力量》（The purple noon's transparent might），
　　1896布面油畫，48×48英吋　墨爾本維多利亞國家美術館1896年購得

左：希施金，俄國人，1832-1898《莫斯科郊外的中午》，1869布面油畫，43¾×31½英吋
　　莫斯科特列季亞科夫美術館

象徵主義的夢境

象徵主義畫家用光線與色彩來塑造能撩撥想像並激發奇特心境的圖像。
他們感興趣的是美的典範，通常都夾雜著一種對悲劇與絕望的迷戀。

右頁：慕夏（Alphonse Mucha），捷克人，1860-1939
《頌揚斯拉夫民族的歷史》（Apotheosis of
the History of the Slavs），1926布面蛋彩畫，
187×156英吋

下：希拉米—赫爾秋（Adolphe Rudolph Hiremy-
Hirschl），匈牙利人，1860-1933《來到世界
盡頭的亞哈隨魯》（Ahasuerus at the End of
the World），1888布面油畫，54¾×90¼英
吋 私人收藏 佳士得影像有限公司

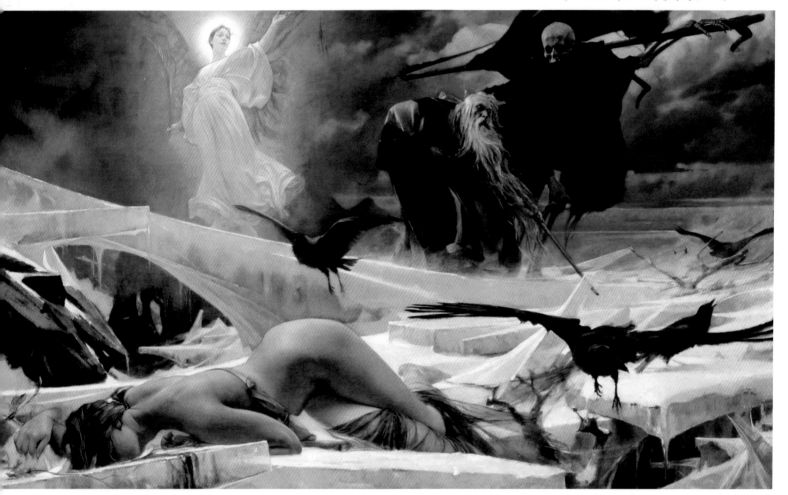

象徵主義畫家如詩一般的意象是針對世俗寫實的反動，其目的在於激起陰鬱感、愛國心，和神秘感。他們讓我們見識到，顏色的運用未必只有刻板的，或自然的方式。上面這幅畫是匈牙利畫家希拉米—赫爾秋的作品，取材自古代神話，營造出戲劇性的場景。蓄鬍鬚者是來到了世界盡頭的傳奇浪人亞哈隨魯，他是極地荒野之中最後的一個人類，夾在希望的天使與死亡的幽靈之間，進退不得。面前橫陳的是一具仆倒的女性軀體，象徵著人類的死亡，烏鴉的盤旋也帶來一種不祥的預感。希拉米—赫爾秋把顏色限定在藍、灰、黑、白，只在人的肉體上用了一點點暖色，別處則另有幾抹金黃。主要的光從遠處的天使那邊散發出來，天使的身後是風暴中的天空。右頁的慕夏把斯拉夫民族的愛國情操用戲劇效果呈現出來。他小心翼翼地控制色調的組合，周邊以較暗、較冷的區塊把中間發光的地方框起來，成功地營造出一種如夢似幻而又無重力的感覺。這幅畫的配色方案極為嚴謹，紛飛的彩帶暗示了一面旗幟揮舞的動向。慕夏說：「美的表達必須透過情感，而有辦法把自己的情感傳達到另一個人靈魂深處的就是藝術家。」

21

雜誌插畫

在這個色彩到處充斥的時代，我們很難體會早期在書本與雜誌中色彩的重現對讀者的想像產生了怎樣的衝擊。美術館才看得到的完整光譜，終於也擺在我們的咖啡桌上。

色彩逐一被加入通俗雜誌的頁面，在此之前，雜誌有好長一段時間都只有黑白兩色。儘管知道複製品只能以不同色調的灰來呈現，艾弗瑞特（WALTER EVERETT）仍用足了各種顏色來完成右頁這幅插畫。受印象派的影響，他採取破色法（BROKEN COLOR）─相鄰處用對比色，於是在眼睛形成生動的混色效果。

二十世紀的進展，讓許多雜誌原有的黑墨印刷都添了一個顏色。洛克威爾（NORMAN ROCKWELL）所繪製的《週六晚報》（SATURDAY EVENING POST）封面除了有色調不同的灰之外，還加了紅色，這種模式維持了十年之久。其他雜誌的故事插畫則以黑綠或黑橘兩色來印製。

受制於有限的顏色選擇，這些畫家都成了神通廣大的色彩專家。幫雜誌畫封面（左）的洛弗爾（TOM LOVELL）剛開始為比較低俗的雜誌工作，對那種雜誌來說，顏色根本是奢侈品。畫這幅畫時，他可以有完整的顏色選擇，他的配色方案是以紅色和綠色形成對比，同時低調處理黃、紫、藍三種色系。禮盒的蝴蝶結展現完整的紅色強度，並柔和地融入小女孩的粉紅色洋裝中。媽媽則穿著不同綠色的鞋子、裙子和短衫。

在第8-9頁，洛弗爾的朋友安德生也用類似的組合展現紅配綠的效果。

上：艾弗瑞特，美國人，1880-1946《彼得鸚鵡的寂寞》（The Loneliness of Peter Parrot），1924夾板油畫，24×23½英吋
　　收錄於《好管家》（Good Housekeeping）雜誌1925年1月號第39頁　授權自凱立美國插畫收藏機構

左頁：洛弗爾，美國人，1909-1997《剛剛好》（Just Right），《美國人》（American）雜誌封面，1951年12月，夾板油畫，
　　23×18英吋　私人收藏

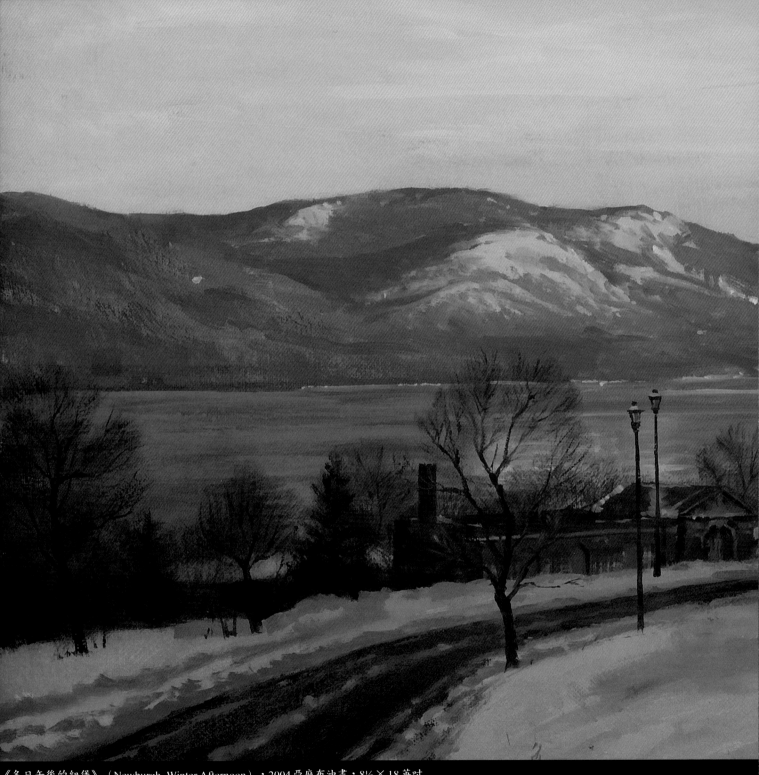

《冬日午後的紐堡》（Newburgh, Winter Afternoon），2004 亞麻布油畫，8½×18 英吋

第二章　光源

直射陽光

晴朗的好天氣有三種不同體系的照明：太陽本身、藍天，以及被照明物體的反光。後面兩個光源完全來自第一個，所以應該算附屬。

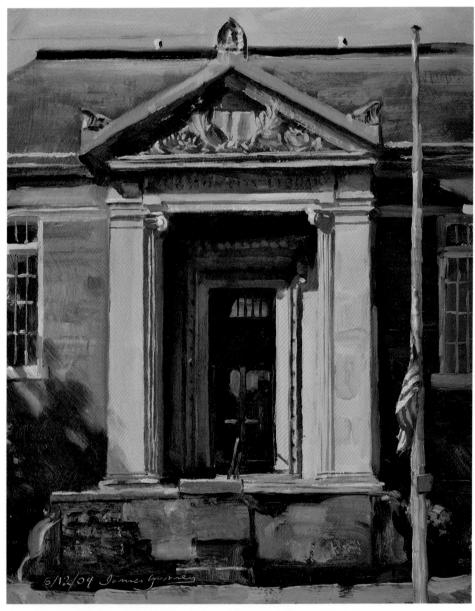

天氣晴朗時，明亮的藍天包圍著太陽。和陽光相較之下，天光屬於一種同時來自四面八方的柔和漫射光。在高空或空氣特別清明時，天空比平常更為藍紫，相對於太陽，暗處也顯得更暗、更藍。天空出現較多雲朵時，暗處就變灰一點。煙霧多時，暗處也相對地更接近陽光的色調。

如同我們在第 64 頁將更詳細探討的，地面與鄰近物體的顏色也會反射到暗處。左邊這幅畫中，陰暗的門口上方有溫暖的光彈到雕飾上，而藍色天光最明顯的地方則落在山形牆對映出門口上方寫著「金士頓圖書館」的陰影處。

右邊的人物畫中，藍天的色彩讓肩膀頂端的暗處呈現綠色的感覺。黃色襯衫從肩膀下垂的袖子那邊，取得地面的暖色看起來略橙一點。

上：《金士頓圖書館》（Kingston Library），2004 夾板油畫，10×8 英吋

右頁：《正在寫生的珍妮特》（Jeanette Sketching），2003 夾板油畫，10×8 英吋

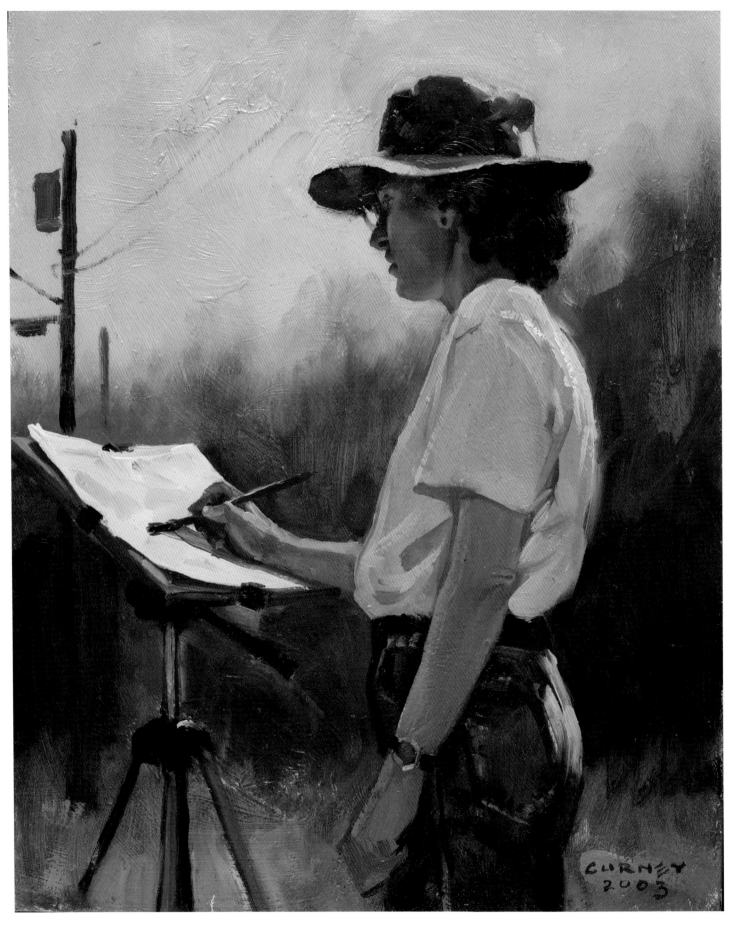

陰天光

大部分人都喜歡晴朗無雲的好天氣，但藝術家和攝影家通常偏好多雲而光線柔和的天空。雲層使陽光漫射出去，消除了亮處與暗處所形成的極端對比。

《百視達》（Blockbuster），2000木板油畫，10×18英吋

《緬因教堂》（Maine Church），1995木板油畫，10×8英吋

陰天光對戶外複雜的場景來說是最理想的了。其優點之一是：沒有了亮暗的強烈對比，可以讓你畫出物體真正的顏色。沒有了清晰的影子使場景變得複雜，畫面看起來比較簡單，而且形狀也可以比較大。

令人意外的是，色彩反而比在直射陽光下顯得更清晰，更純正。要畫出服飾或招牌的圖紋都變得簡單多了。上面這幅畫的天空呈淺灰色或白色，這通常就是畫面中最淺的色調。

左頁《緬因教堂》的畫是在雨天完成的。白色教堂的尖塔比天空稍微暗一點。

陰天光一整天的變化不大，其穩定性可以讓戶外寫生者畫四、五個小時，光線也不會有太大的變化。

在藝術學校不常有機會在陰天光的條件下作畫，因為室內沒辦法百分之百模擬出來。一扇大型朝北的窗戶可以很接近，但是和陰天光比起來，工作室的北面光仍屬定向。即使有一整排橫過天

花板的日光燈，也無法完全等同於天光，因為必須能均勻等量地來自上方的光才算。

攝影家喜歡用陰天光，因為較易使場景均勻地呈現。在3D電腦成像中，陰天光的狀況最難模擬，因為要做到精確的呈現，牽涉到大量的數學計算問題。

窗光

白天室內的場景通常藉著從窗戶或門開處進來的柔和光線來照亮。這種光長久以來一直受到畫家的青睞，因為它既穩定又能把產生的效果簡單化。

假使陽光並非直接透過窗戶照進來，那麼從外面進入室內的畫光通常會是藍色的。這種冷色光與相較之下偏橙色的典型室內人工照明有所不同。

天氣晴朗時，通常還有第二種光源，它是由外面照在地上的光向上反彈進入窗內的。這種光在白色的天花板上看得最清楚，通常比較偏綠色或橙色，這取決於地面的顏色。如果仔細觀察由朝北窗戶照明的房間，就會注意到地板上往往有一種來自天光的藍，天花板則帶一點綠或橙，那是因為從外面草地或泥土反射進來的光。

上方《恐龍烏托邦》的工作坊場景中，那一大扇窗戶提供了來自左側的冷色光源，而右側畫面以外則有一盞暖色燈提供了對比色的光。

右頁的愛爾蘭爐灶實物觀察油畫顯示有冷色光來自門開處和緊鄰的窗。看得出來，光是來自兩個並排的光源，因為在茶壺、鍋子和爐灶排煙管都有兩道垂直的高光。光最亮的地方在畫面左側，即屋主用一塊白磁磚代替原來破掉的黑磁磚的地方。

光在黑色排煙管、瓷狗擺飾，和裝泥炭的塑膠桶右側都分別投出了柔和的暖色陰影。

上：《丹尼森的書房》（Denison's Study），1993 木板油畫，11½×20 英吋 收錄於《恐龍烏托邦：失落的地底世界》（Dinotopia: The World Beneath）

右頁：《愛爾蘭爐灶》（Irish Stove），2002 夾板油畫，10×8 英吋

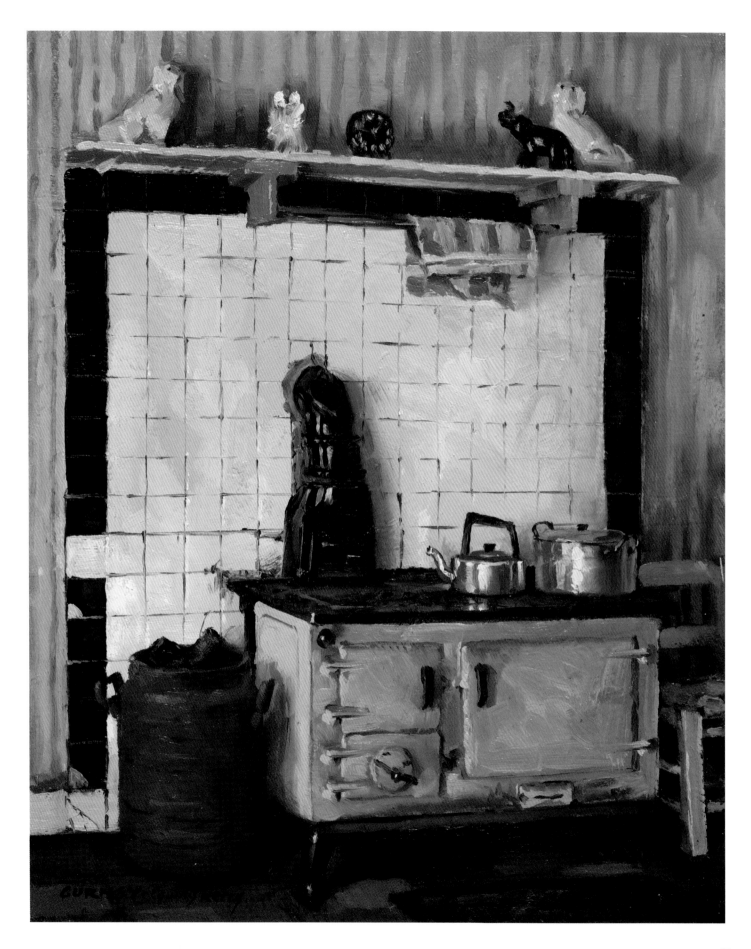

燭光和火光

燭光、燈籠光,和火光都是橙黃色,光線相當微弱,物體離火焰越遠,亮度就會迅速減弱。日落西山暮色加深後,火焰燈所產生的效果會變得比較明顯。

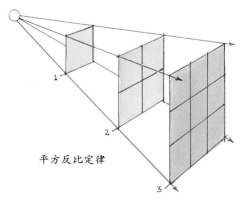

平方反比定律

《普雷特峽谷的小木屋》(Cabin at Platte Clove),2005 夾板裱褙布面油畫,9×12 英吋

《雪村的長毛象》(Mammoth in Snow Village),1991 木板油畫,7×16 英吋

沒發明電以前,燈和燈籠都在傍晚還有一點光可以找到火柴之前被點亮。右頁《希望花園》(GARDEN OF HOPE)這幅畫中,最後一道陽光消逝在遠方山嵐時,燈籠便在花園中綻放光芒。

燈的周圍環繞著溫暖的橙色光暈,遠處林冠的細節因此看不清楚。光從白色的衣衫、丁香、玫瑰,以及人物後面那道牆傾瀉而下。

左邊的小木屋是在傍晚的一場暴雨中,以觀察法畫成的。煤油燈的光讓門廊處的棋盤遊戲得以進行。在這種火光照明的環境中,煙通常會把光散射出去,因此光源附近不會有深色的暗處。夜間場景的照片往往捕捉不到這種特質,反而使暗處顯得相當黑。用眼睛看,它們通常顯得閃閃發亮,並且有許多柔和的邊緣。

光的衰減

任何一個點光源的照明亮度會隨距離的增加而迅速衰減,這種光的逐漸變弱稱為光的**衰減**(fall-off)。衰減程度要根據**平方反比定律**(inverse square law)來算:光照在物體表面的效果,其減弱的比率等同於光源與表面之間距離的平方。如上方圖示,距離差兩倍,亮度只能有四分之一,因為同樣的光線必須涵蓋四倍的範圍。距離差三倍,亮度就降到剩九分之一了。

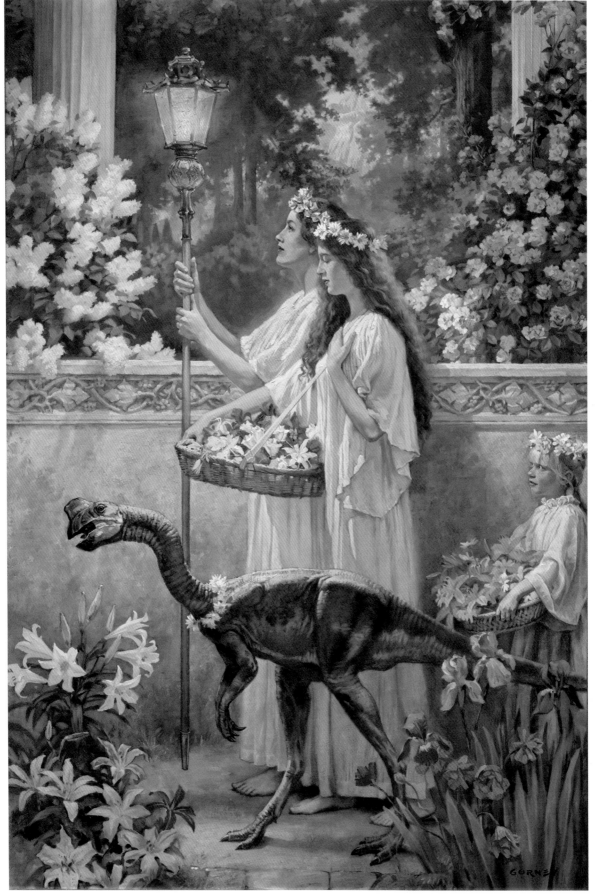

《希望花園》，1993 木板裱褙布面油畫，36×24 英吋 收錄於《恐龍烏托邦：失落的地底世界》

室內電燈

最常見的室內燈具是白熾燈和日光燈，要畫出這兩種燈光的效果，必須記住三項特質：相對亮度、軟硬度，和色偏。

亮度

燈泡的亮度是以「流明」計量，但對畫家來說要緊的是同一場景內的相對亮度，尤其如果光源超過一個。相對亮度取決於瓦特數、燈型、主題距離燈有多近，以及別的燈有多亮之類的事。

軟硬度

軟硬度是指從主題的觀點看光的區塊有多大。硬光（hard light）出自強而小的點，太陽或聚光燈算比較硬的光源。硬光比較是定向的，效果也比較強，投

圖1.白熾燈的光譜能量分布圖

圖2.日光燈的光譜能量分布圖

出來的陰影比較清晰，且可以顯現較多表面紋理和高光。

軟光（soft light）發自較寬廣的區域，如右圖場景桌面上方的大型類日光燈管鑲板。一般來說，軟光讓畫面看起來更漂亮，也更令人放心。它適用於工作照明，因為可以減少投影的干擾。較之硬光，軟光從亮面到暗面的色調轉換比較是漸進式的。燈具設計師照例都用大面積、半透明的「絲帛」或漫射板，把硬光源轉換成軟光源，這也是為什麼要在白熾燈上放燈罩的原因了。

色偏

色偏（color cast）是指光源的主波長，通常以「克耳文」（KELVIN，通常簡寫為K）計量。這種標準測量方式是根據物體被加熱到最高溫度所散發出來的光的主要顏色。有時候只看光很難判定色偏為何。左邊的光譜能量分布（spectral power distribution）圖顯示在可見光中，哪個波長有最強的輸出功率。

普通白熾燈光下，橙色和紅色波長最強，藍色往往偏弱。這就是為什麼在正常白熾燈下，一張圖上面的紅色看起來很棒，藍色卻死氣沉沉。

標準暖白色和冷白色日光燈都強調黃綠色，目的是要盡量把光維持在人的眼睛最能感應到的波長範圍內。上面那幅畫的燈光偏黃綠色，而戶外光在對比之下則呈紫色。

《吉迪恩的房間》（Gideon's Room），1998木板油畫，12×19英吋 收錄於《恐龍烏托邦：第一次飛行》

街燈和夜間情境

十九世紀末發展出戶外電燈以前，夜間有兩種光的顏色：藍色或灰色的月光，以及橙色的火焰燈光。有電燈之後，夜景就添了新的色彩。

《老哈德遜市》（Old Hudson），2004布面油畫，24×30英吋

左頁那幅畫以藍綠色月光，對比商店和街燈的暖色光，目的是要呈現眼睛看到的樣子，不像照片會有很多暗處。來自月亮和煤氣燈的光在潮溼的鵝卵石街道上微微閃爍。煤氣燈光相當微弱，比現代電燈要弱得多。

現代夜景包括了白熾燈、日光燈、霓虹燈、水銀蒸汽燈、鈉蒸汽燈、電弧燈、金屬鹵素燈，以及 LED 各色各樣的燈，每一種都有其獨特的光譜能量分布。夜間飛行在城市上空最能看出戶外燈具顏色的豐富多變。右邊這幅小型油畫速寫是從一家旅館的陽台上，以觀察法完成的，描繪的是黎明前加州安那翰市的停車場。前景橙色的鈉蒸汽燈和稍遠處停車場的藍綠色水銀蒸汽燈形成了強烈對比。

鈉蒸汽燈正在迅速取代水銀蒸汽燈。鈉燈散發出範圍狹窄的波長，讓人看起來覺得不舒服。水銀蒸汽燈則有較寬廣的光譜輸出，但其冷色會使肉色溫暖的感覺全部流失。

如果想多學一些夜間照明的知識，這裡有幾個訣竅：
1. 用數位相機拍照，並調整為夜間設定。對於捕捉低光照明下的景物效果，新型相機的性能還算不錯。
2. 關閉白平衡設定，在各種不同街燈下拍攝色輪的照片。然後把這些數位照片並排起來作比較，就可以看到顏色如何遭到扭曲。
3. 嘗試畫都市夜景，用可攜式 LED 燈照亮調色盤。
4. 建立一個剪輯資料檔，蒐集現代城市夜景的照片。

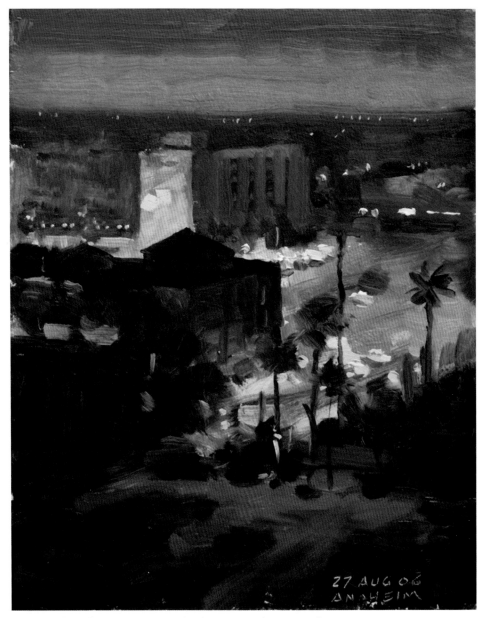

《安那翰的光輝》（Anaheim Glow），2006 夾板油畫，10 × 8 英吋

圖1. 鈉蒸汽街燈光譜能量分布圖

圖2. 水銀蒸汽街燈光譜能量分布圖

冷光

發熱或正在燃燒的物體散發出來的光稱為**白熾光**（incandescence）。有些
東西卻藉著稱為**冷光**（luminescence）的形式，在冷溫的情況下發出光芒。
這種光可以出自生物以及非生物。

在《恐龍烏托邦：失落的地底世界》的科幻世界裡（右邊與右頁），島上地底下的大型洞穴是藉著發光的海藻、水晶，和蕨類來照明的。雖然在真實世界還沒發現有能自體發光的高等植物，但有很多東西確實是會發冷光。

生物冷光（bioluminescence）

會製造光的有機生物多半住在海裡，包括魚、烏賊、水母、細菌和海藻。在超越光所能及的深海，發光的功能是為了誘捕獵物、誤導天敵或求偶。有些海上發光動物會因機械性的攪動而觸發功能，沿著船的尾流發出乳白色光。

會發光的陸上動物包括有螢火蟲、馬陸，和蜈蚣。有些長在朽木上的蕈菇也能發出微弱的光，叫做狐火。

螢光（fluorescence）

螢光的產生是物體把看不見的電磁能一譬如紫外線輻射一轉化成看得見的波長。某些礦物質，如琥珀和方解石，經過紫外線的照射，也會發出看得見的彩光。

訣竅與技巧

1. 冷光色通常會由一種顏色逐漸轉化成另一種顏色。
2. 藍綠色系在海底最常見，因為藍綠波長在水裡可以走得最遠。
3. 先不要畫冷光，以較暗的色調畫好場景，最後再加上發光的效果。

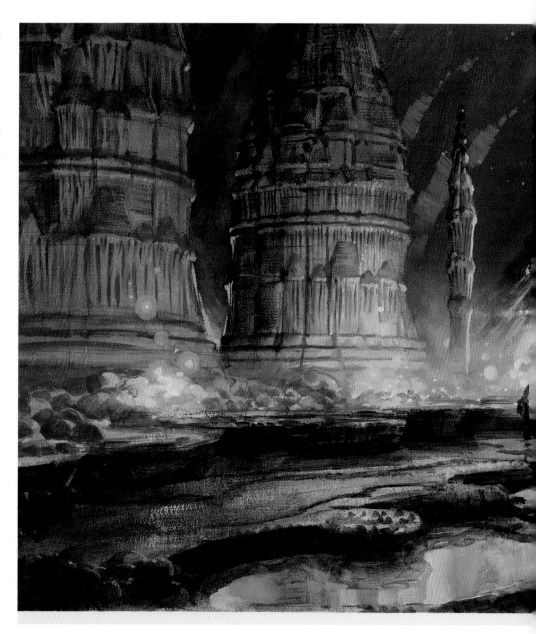

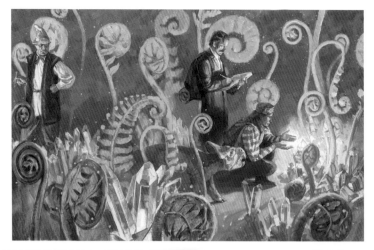

右：《發光的蕨類》（Glowing Ferns），1994 木板油畫，11×17½ 英吋
　　收錄於《恐龍烏托邦：失落的地底世界》

下：《金色洞穴》（Golden Caverns），1994 木板油畫，14×29 英吋
　　收錄於《恐龍烏托邦：失落的地底世界》

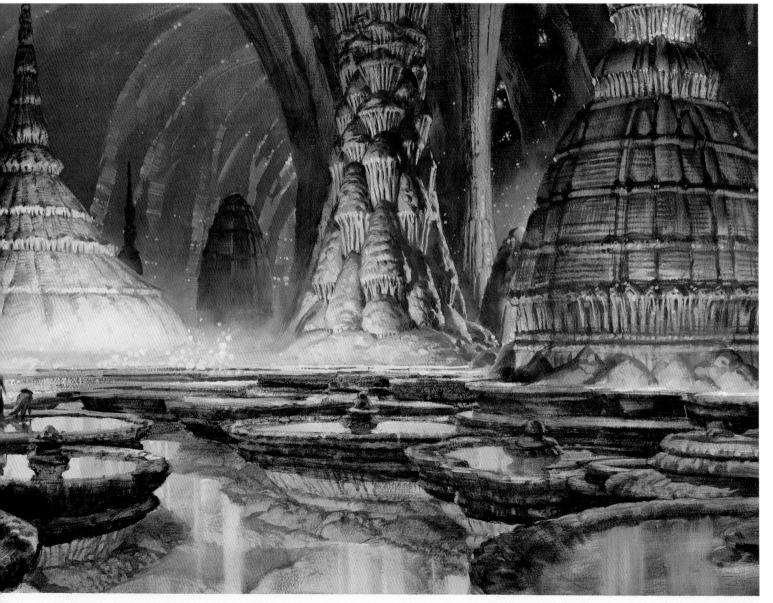

隱藏的光源

照亮場景的方法至少有三種：來自畫面以外的光源，在畫面裡很容易看到的光，以及場景內被隱藏而看不見的光。

最後這種安排可以增添幾許神秘感，因為觀者會很好奇，想要進一步探索光究竟從哪裡來。

右頁的畫描繪一個寬大的內部空間，裡面停著的運輸車旁是正在睡覺的長頸恐龍。這幅畫有兩個光源，淡藍的月光從右側門口照進來，使得門邊附近瀰漫著光，同時也在室內遠側那邊送出一道穿越塵埃的光束。

另一個光源的顏色就暖多了，它來自左側樓台下被隱藏的光源，向外並向上照耀。冷而向下的光與暖而向上的光形成對比，相較於只有一個光源的情況，這種安排讓整個畫面變得更有趣。

上面那幅畫至少有四種不同顏色的光源：右前景的藍色光，水道對岸的橙紅色光，越過拱門的藍綠色光，還有照在船尾的暖光。橙紅色光隱藏在船頭後方。這個光突顯了景物的輪廓，也使得觀者對於河對岸那邊多半以紅、橙色來呈現的歡樂慶祝活動更加好奇。

上：《伯納巴倉房》（Bonabba Barns），1994 木板油畫，10½×16 英吋　收錄於《恐龍烏托邦：失落的地底世界》

左頁：《水道夜景》（Canals at Night），1995 木板油畫，8×10 英吋

《橫越沙漠》（Desert Crossing），2006 木板油畫，14×28吋 收錄於《恐龍烏托邦：千朵拉之旅》

第三章　光線與形體

造形原理

光照在球體或立方體之類的幾何體時，會產生一系列有規律，並且可以預料的色調。畫出實體樣貌的關鍵之一就是學習分辨這些色調，再依其相對關係擺好位置。

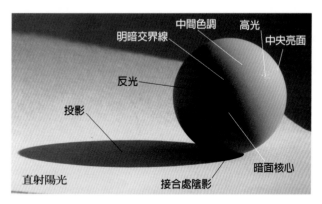
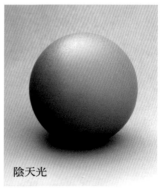

造形原理（form principle）是針對幾何體的特性所作的分析，可以用色調對比的法則來加以說明。

造形因素

上面兩張球體照片顯示兩種典型的照明情況：直射陽光和陰天光，各自有一組由明到暗不同的色階，稱之為**造形因素**（modeling factors）。

在直射陽光下，形體的亮暗面有非常清楚的區隔。亮面包括亮與暗的**中間色調**（halftone）、**中央亮面**（center light），和**高光**（highlight）。

明暗交界線

明暗交界線（terminator）或「床蝨線」（BEDBUG LINE）是形體由亮轉暗的地方，位於光線與形體邊緣的正切處。如果是非直射的柔和光線，在明暗交界線的明暗轉換會比較緩和，形體的暗面就從明暗交界線以下開始。

用一枝筆在物體上投影就可以測出哪些區域在亮面，哪些區域落入暗面。

筆的投影只出現在亮面，不出現在暗面。

暗面內不是一片漆黑，而是有其他較弱的光源所產生的效果。在戶外，藍色的天光往往會修飾各個陰暗的面，程度取決於其朝上的角度。反光通常也會提升暗面的色調，反光是從地面或其他表面向上彈出的光。暗面最暗的部分通常在接觸點的位置，稱為**接合處陰影**（occlusion shadow）。

暗面核心

暗面另一個較暗的地方是在剛過明暗交界線那裡，稱為**暗面核心**（core of the shadow）或暗丘。

暗面核心只在次光源（側光、反光，或補光）不與主光源太過重疊時才會形成。完整呈現暗面核心（或即使它不存在，也要畫進去），會賦予形體比較有力量的感覺。如果要擺個球體模型，或比例模型來觀察，可以把主要和次要光源隔開，中間距離大到可以看見暗面核心出現就行了。

將平面分組

要將像右頁緬因海岸那樣複雜的礁岩簡單化，把大致平行的面歸類為同組會有幫助。這塊礁岩似乎可以分成四種明確的斷面：

1. 頂面。
2. 屬於較亮中間色調的側面。
3. 屬於較暗中間色調的正面。
4. 落入暗面的側面。

實際場景會有更複雜的細節和不規則的色調，因此把平面分組較易理出頭緒。先不管細微末節，永遠以最簡單的真相—明和暗—試著去描繪形體，這樣反而能使細節問題一目瞭然，還可以節省不少時間。

明暗交界線附近的紋理

描繪陽光下有紋理的形體，如恐龍，常犯的錯誤就是把整體皮膚紋理全都畫得一樣明顯。

在數位影像上面看到完全相同的紋

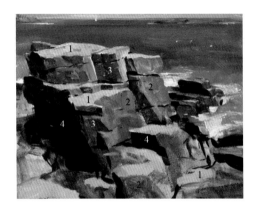

理，可能是因爲用一個凸紋二維圖樣
（A BUMPY TWO-DIMENSIONAL PATTERN）拼貼
起來的。

　　暗面的紋理不應該只是比亮面的暗
而已，因爲我們眼睛看到的並非如此。
其實在暗面的紋理根本很難看到，在全
亮的區域比較看得見，尤其在較暗的中
間色調區，也就是在明暗交界線的前
方。這個區域稱爲**柔光區**（half light），
由於有斜順光（RAKING LIGHT）的照射，凹
凸不平的表面紋理特別顯著。

漫射光

　　在柔和的光線或漫射光下，譬如像
陰天光，並沒有明顯的亮面、暗面、明
暗交界線，或暗面核心。所有朝上的面
都會比較亮，因爲從多雲的天空接收到
比較多的漫射光。右下圖照射羊人的光
就是這種情況。他的頭和角位於前額、
鼻子和顴骨的面比較朝向天光，所以顏
色比較冷。

　　右上方這幅布料素描呈現的效果是
因爲來自左側的主要光源，和來自右側
補強暗面的次要漫射光。白色布料在最
深的皺褶處就完全變黑了。

上：《緬因海岸》（Maine Coast），
　　1995 夾板油畫，8×10 英吋
右上：《布料皺褶素描》（Drapery Study），
　　1980 布里斯托紙板石墨素描，
　　20×18 英吋
右：《羊人牧神潘恩》（Pan the Satyr），
　　2009 木板油畫，8×10 英吋

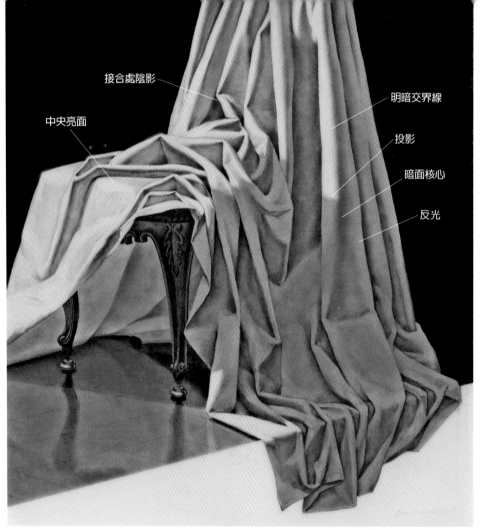

中央亮面

接合處陰影

明暗交界線

投影

暗面核心

反光

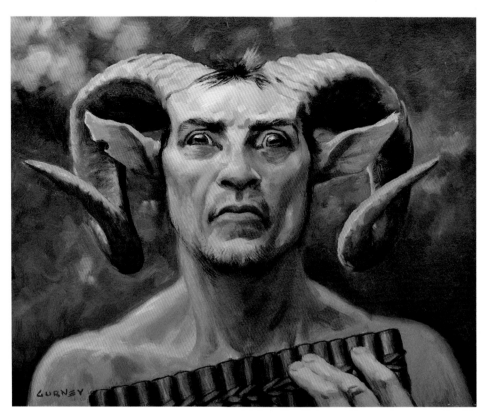

明暗的區隔

陽光下形體的亮面和暗面可按色階分成五階。就像音樂家總是可以感受到音符之間的音程一樣,畫家也一定要注意保持色調的連貫性。

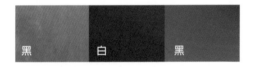

這些樣本的標示正確嗎?

當然不正確。左邊的樣本不是黑色,是中階灰色,右邊的也一樣。中間的樣本不是白色,明度還比其他兩個要暗。色彩的明度是比照純白與純黑之間的灰階來計量顏色的亮度或暗度。

其實,下面標示為1號的樣本是黑色壓克力顏料,右邊3號取樣自墨黑色襯衫,造成這種效果的未知因素就是陽光與陰暗,還有視覺系統也耍了我們。這些樣本都是直接從同一張戶外拍攝的

照片取下來的。即使這兩個色調緊挨著,如2和3,大腦也會告訴我們,那個「白色」比較淺。記住這個規則會很好用:在明亮的陽光下,落入暗面的報紙會比在亮面的黑襯衫還要暗色。

棋盤錯覺:我們的視覺系統會用情境線索推翻眼睛接收到的原始訊息。在暗面的淺色方塊(2)與在亮面的暗色方塊(1)根本完全相同。

光比(照明比)

陽光下亮面和暗面的色調區隔很容易被低估。照明專家為電影的拍攝裝置人工照明時,稱呼這種區隔為**光比**(lighting ratio)。他們通常會盡量把光比降到可以消除生硬或灰暗,同時達到讓畫面保有分辨度的陰暗效果。

作為畫家,我們也想做同樣的事,這取決於要營造什麼樣的感覺。然而初學者最容易忽略直射光的主導優勢,同時又會過度渲染次要光源。

如果按照明度階從一數到十,從亮面到暗面,或者在相機光圈設定的兩個刻度之間,一般會看到五階。如果多

雲、煙霧迷濛,或有淺色地表,明暗區隔的效果就會降低。

《格里芬龍》（Gryposaurus），2009 木板油畫，18×14英吋 收錄於《園林看守者》（Ranger Rick）雜誌2009年10月

投影

形體阻擋了一部分的直射光，於是把影子投映在其後的任何物體上。所產生的陰暗形狀可以用來暗示畫面的景深，或將畫面內外的元素聯繫在一起。

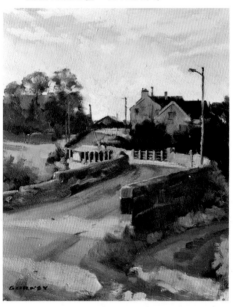

螞蟻背上的一顆眼球

在外太空，陰影會顯得相當黑。空氣稀薄意味著沒有光可以補在影子上。然而在地球上，投影卻滿布著各式光源。要了解這些光源，試著想像自己是固定在螞蟻背上的一顆小眼球。

當你步行穿越陰影時，想像自己往上看周遭所有明亮的區塊，不只是藍天，還有白雲、各種建築物，或其他明亮的物體。這些明亮的區塊決定了影子的亮度和色溫。

在晴天，投影之所以偏藍，只因為它向上朝著藍天。但螞蟻背上的眼球不是永遠都看見藍天的區塊。在局部多雲的天氣，天空的光比較偏白色，有時藍天的區塊很小，其他光源反而占主導優勢。

光和影的邊緣

投影的性質和光源的性質有密切關聯。軟光投下的影子邊緣會模糊不清。相較之下，硬光投下的影子邊緣就清楚多了。兩個比鄰的光（如車燈）會投下比鄰的影子。

影子的邊緣距離投影物體越遠就會越柔和。如果沿著四層樓高建築物的投影邊緣走，就會發現投映在大樓下面馬路上的影子，邊緣清晰的部分從基底延伸約六英吋寬。右頁這幅畫前景的影子可以看出投影邊緣越來越柔和的狀況。長長的影子橫過階梯就變得越來越柔和，而延續到對街建築物上時，就顯得更加柔和了。

上面那幅畫描繪愛爾蘭凱里郡的一座橋，其中由一連串的投影製造出平行的帶狀光影，觀者必須越過這些帶狀光影，才能進入遠處的村莊。利用光和影所產生的平行圖樣來營造畫面的景深，這樣有不錯的設計效果。

《陡峭的街道》（Steep Street），1993 夾板油畫，17×18 英吋 收錄於《恐龍烏托邦：失落的地底世界》

半影

想要營造出戲劇效果，尤其是針對直
立的形體時，就要把光照在上半部，
下半部則留在暗處。

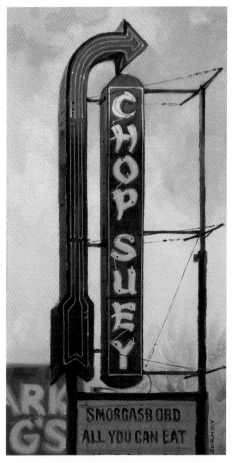

　　右邊這幅戶外寫生顯示陽光照在一
個老舊的霓虹燈招牌頂部。相較於落入
暗處者，紅色招牌在陽光下的部分色調
稍淺，顏色稍強。同樣的，在亮處的白
色字母必須畫淺一點，暖一點，而落入
暗處的字母其實就是鈍藍灰色了。明暗
交界的邊緣看起來柔和，顯示有距離非
常遙遠的某物在這裡投下陰影。

　　清真寺宣禮塔那幅水彩畫顯示尖塔
的下半部有投影。金黃色的磚牆和白色
的橫紋都必須作出等量的修改。由於我
用的是水彩，不可能像油畫那樣預先調
好顏色，所以就在畫其他顏色之前，先
用派泥灰塗遍所有投影部分。等日落
後，我才畫左下方發光的通道。天空則
用不透明水彩，以確保有絕對均勻的漸
層色調。

　　右頁這幅畫出現在1999年的《恐龍
烏托邦：第一次飛行》，描繪恐龍國第
一位翼龍騎士吉迪恩・艾爾泰站在他那
隻名為阿凡達的翼龍身旁。入侵恐龍國
企圖偷竊太陽能量紅寶水晶石的波塞多
斯機械部隊才剛被他們徹底擊潰。針對
一個史詩故事，藉著暗示戲劇性的一天
即將結束的方式，運用光影效果有助於
強調出故事已來到結局的感覺。

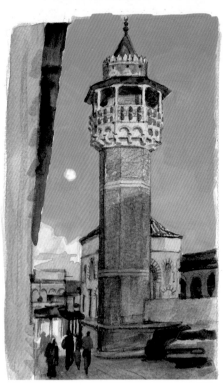

左上：《雜碎餐館》（Chop Suey），
　　　2005夾板裱褙布面油畫，16×8英吋

左：《宣禮塔》（Minaret），
　　2008水彩和廣告顏料，7½×4英吋

《吉迪恩與阿凡達》（Gideon and Avatar），1999 木板油畫，
13×19英吋 發表於《恐龍烏托邦：第一次飛行》

接合處陰影

形體與形體太過接近而導致排擠光線時，會留下小而密實的陰影，於是加重暗色就出現。這常見於物質擠壓形成皺摺，或物質與地面接觸的地方。

　　上方恐龍國的居家場景裡，有各式各樣的人、生物，和物體在地平面上。其各自與地面接觸的地方，光會被遮蔽或阻擋，於是就形成了**加重暗色**（dark accent）。

　　這些陰暗的地方稱為接合處陰影或夾縫陰影。任何兩個形體接觸在一起，或任何一個形體接觸到地板時，就會有這種狀況。把自己的手指頭按壓在一起，在陰暗的接觸線上就可以看見這種效果。

　　如果兩個物體雖然沒有碰觸，卻接近到足以阻斷光線時，也會有接合處陰影產生，這種情況通常可以在室內牆與牆交會的角落看到。

　　早期的電腦燈光控制程式並沒有自動加重暗色的設定，必須經過手動操作才能加進去。直到最近，軟體研發者製作的燈光工具已經可以預知光何時會被遮蔽，然後加重暗色的功能就會自動出現。

上：《居家生活》（At Home），2007木板油畫，10¾×18英吋 收錄於《恐龍烏托邦：千朵拉之旅》

右頁：《本地農產》（Locally Grown），2004 夾板裱褙布面油畫，18×14英吋

四分之三光

畫肖像打的光多半來自模特兒前方約四十五度角的地方，它可以照亮大部分眼睛看得見的形狀，只留一小部分在暗面。光的亮度要夠低，才能照清楚兩隻眼睛。

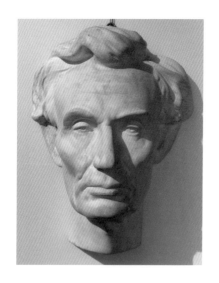

左邊那幅恐龍和男人的畫像中，主燈光把陰影投在遠側那邊的臉，從鼻子到臉頰的部位，並在這個形成暗區的臉頰上留下一個明亮的三角形。這種普遍採用的模式稱為**四分之三光**（three-quarter lighting）。它強調較近側，或者說較寬這一邊的臉，所以又稱為**寬光**（broad lighting）。

下面那幅速寫習作名為《綠眼》，用的是從左邊照過來，亮度低而寬的四分之三光。攝影師稱這種主燈光為**基調光**（key light）。暗面則接收到較弱的第二個綠色光源，它來自右邊。照進暗面的光稱為**補光（輔助光）**（fill light）。在電視和電影的照明設備中，通常用另外一個電燈來提供補光。不過，繪者往往湊合著用自然反光來充當補光。

右頁的原住民是以強烈的寬光來呈現人物。暗面有助於明確畫出眉頭的皺紋，低沉的太陽則使他的眼睛瞇得更厲害了。左臉頰側面捕捉到後方天空的藍光，並讓這張臉和背景產生了連結。

右頁下方的男性肖像採用的光是照在臉部的「窄邊」，意即較遠側按透視法變窄的那一邊。**窄光**（short lighting）有助於讓臉部顯瘦。

上：《原角龍畢克斯與亞瑟》（Bix and Arthur），
　　1993 木板油畫，5×6英吋　收錄於《恐龍
　　烏托邦：失落的地底世界》

右頁：《綠眼》（Green Eyes），
　　　1996 木板油畫，12×9英吋

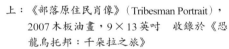

上：《部落原住民肖像》（Tribesman Portrait），
　　2007 木板油畫，9×13 英吋　收錄於《恐
　　龍鳥托邦：千朵拉之旅》

左：《約翰·盧克》（John Luck），
　　1994 木板油畫，11×14 英吋

　　窄光的擺置方式若使得鼻影與落入
暗面的側臉融合在一起時就稱為**林布蘭
光**（Rembrandt lighting）。這種採光技
巧會在最靠近觀者這一邊的臉頰形成明
亮的三角形。

　　這些採光的安排目的都是為了達到
更好看，又不至於太唐突而做的效果，
這也是全世界藝術家普遍都會採用的好
理由。

正面光

從觀者的角度看，直接照向模特兒的光就稱為**正面光**（frontal lighting）。這種光可以硬而直射，像閃光燈泡；也可以柔和而漫射，像一扇北窗。無論是哪一種，暗面看得到的部分都非常少。

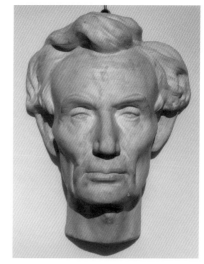

　　正面光是在畫人物速寫時，繪者背對著光源。右邊那張鉛筆肖像中，主題人物的照明來自飛機內我的座位後方的那扇窗。沿著側面輪廓那條亮亮的細線來自他的那扇窗。

　　右頁的側面肖像，基調光從上方稍偏左照過來，形體只有極少部分落在暗面，這些部分是鼻子下方、下嘴唇、下巴，和頸部正面。這張在亮面的側臉以相近的明度形塑而成，雖用了不同變化的紅色和綠色，色調卻很一致。運用類似畫海報的平塗法，有助於使這幅肖像從遠處看起來仍然搶眼。

　　在林肯的半身雕像中，轉過去的面會變得暗些。落入暗面的鼻子、下巴以及頭髮下方都呈狹窄形狀。正面光也可以應用在風景畫，如下面的街景，大部分景物都接收到直接的光，落入暗處的部分則縮減到最少的情況。

　　正面光強調的是二維空間設計，不是雕塑的形體。如果想強調物體的固有色或圖案，例如描繪時尚服飾，或戲裝的特徵，正面光是不錯的選擇。實際生活中果真出現輪廓線的僅在少數幾種時機，正面光是其中之一。這裡的輪廓線其實就是另外那一邊看不見的暗面的細細的外圍，它就出現在看得見的形體的邊緣。這條線值得仔細研究，它的粗細分量按比例，隨著轉過去的面的寬度而改變。

上：《倫敦人》（Londonert），2009鉛筆畫，5½×6英吋

左：《莫爾頓圖書館》（Morton Library），2004夾板油畫，8×10英吋

右頁：《20分鐘側臉》（Twenty-Minute Profile），2005夾板油畫，12×9英吋

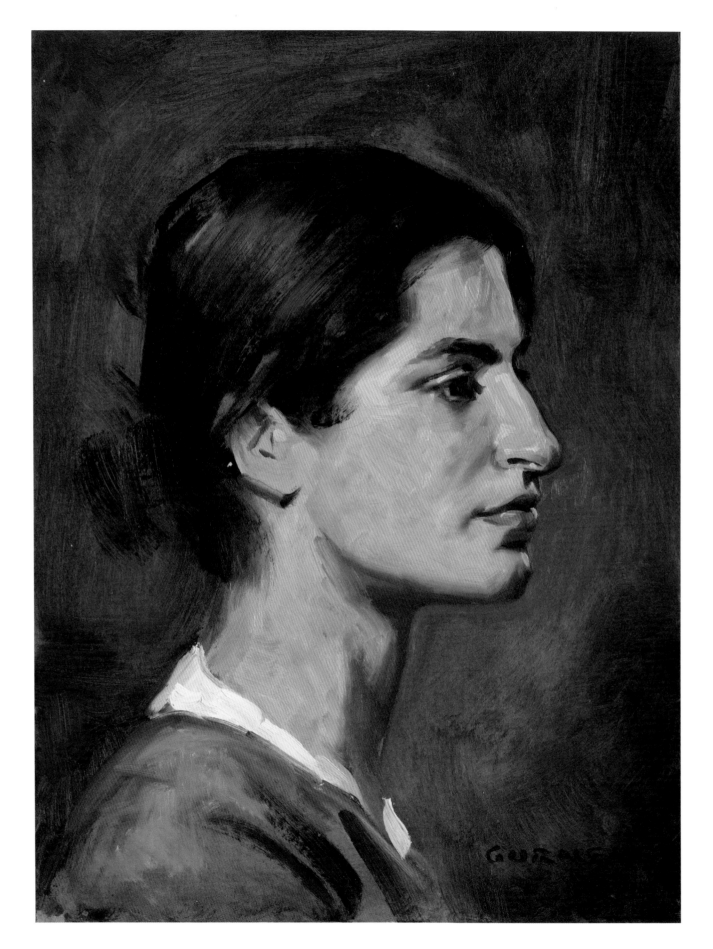

側光

側光（edge lighting）從後方射在形體側面，將形體與背景分離。在電影產業又稱為**輪廓光**（rim）或**側逆光**（kicker），它通常需要較強的光源。

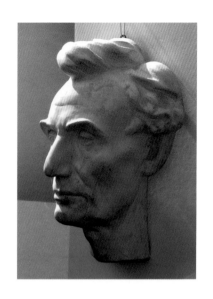

在戶外，太陽從低空照向觀者時會形成側光。左邊的戶外寫生描繪冰島的綿羊等著輪流被剪毛。太陽就在畫面的正上方，把影子直接投向我們這邊，形成一種背光的模式。

溫暖的光暈照在每一頭母羊的頂部和側邊，邊緣被照得發亮的顏色比原來白色或棕色羊毛淺一點。

右頁的小恐龍也應用了綿羊速寫裡的一些知識。它的背景夠暗，才使得側光強烈地突顯出來，每一根細微的羽毛因而清晰可見。星芒光從恐龍的額上綻放出來，暗示那邊的硬骨面反射出較多量的光，才足以製造出閃耀的高光。

輪廓光的寬度隨著背對朝著光的那一面的大小而改變。側光不僅止於形體周圍那一條細細的白色線而已。上方的林肯塑像，側光最廣的面和最寬的部分在額頭上。

《剪毛日》（Shearing Day），2008 夾板油畫，10×8 英吋

《寐龍》（Mei Long），2009木板油畫，18×14英吋

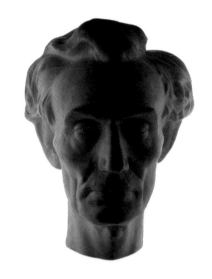

逆光

逆光（contre jour）是**背光**（backlighting）的一種，主題人物會擋住光線，通常是站著背對明亮的天空，或佇立在明亮的門口。光在該範圍內積極活動，幾乎是圍繞或滲入了主題人物的邊緣。

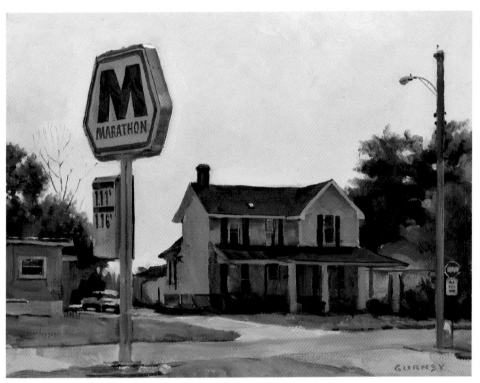

上：《馬拉松石油》（Marathon Oil），1996木板油畫，8×10英吋

右頁：《小行星礦工》（Asteroid Miner），1982夾板油畫，24×20英吋

如上圖，如果一個形體擺在逆光的位置，輪廓就變得很明顯，顏色會失去飽和度，影子也往前拉。眩光蔓延到形體的邊緣，細節因此消失不見。太陽本身通常直射在畫面的全部範圍內，這使得觀看者的眼睛會不由自主地瞇起來，例如右頁這位拿著頭盔的男人。

學習逆光有個入門法就是不要把主題身後的亮區想成扁平的白色顏料，而是一片被照亮的水蒸汽，光從背景那邊流瀉出來，形體的邊緣便逐漸消失了。右頁畫像顯示有乳白色的光蔓延到那個人的肩膀邊緣，同時也照亮了他的頭盔和顴骨側邊。用這種暈影的方法，把主題擺在白色的頁面上，印製成插畫，效果挺不錯。

左邊的寫生描繪白色的房子和白色的招牌傍著更為明亮的天空。空氣中煙霧瀰漫，類似倒一點牛奶進一杯水的效果。畫中各形體在靠近我們這邊的面，顏色都比較冷，比較暗。

讓背景的霧有一點顏色，不要那麼白，效果通常不錯。這幅畫的天空用的是同樣明度的淺冷灰色混合黃白色。

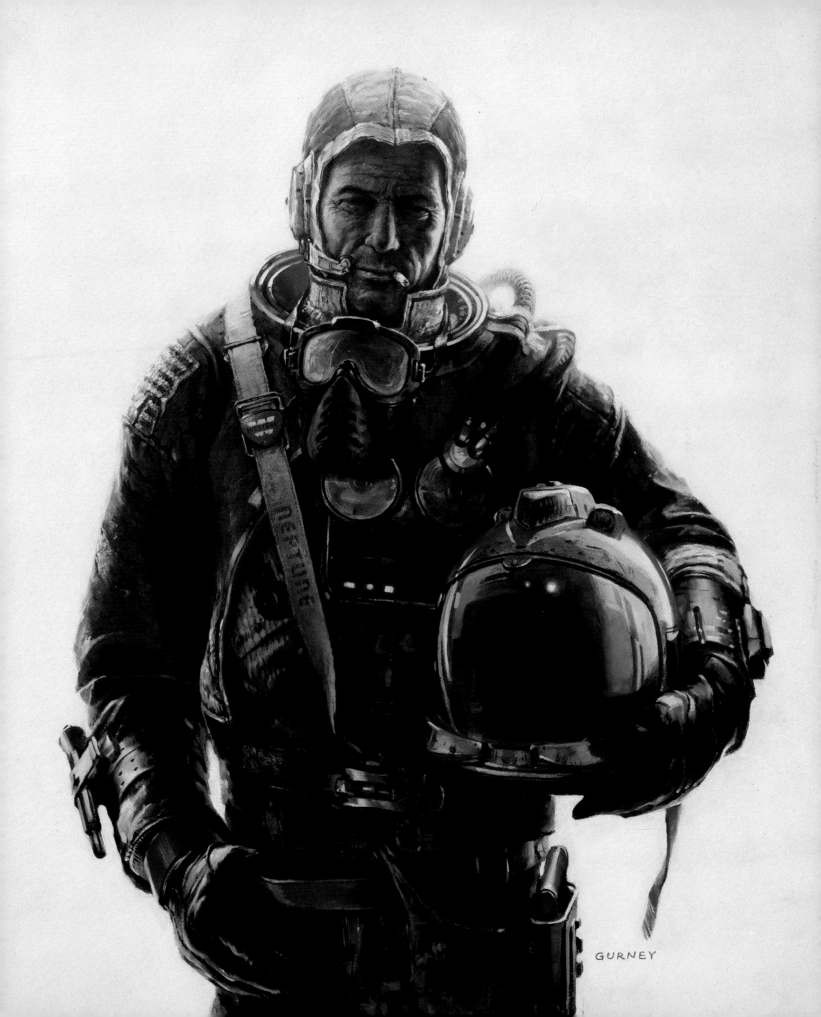

底光

強光通常不會來自下面，所以如果看到這樣，就會引起你的注意。一提起**底光**（underlighting），我們很容易就聯想到火光，或戲劇舞台的角燈，那會帶出一種奇幻的、邪惡的，或戲劇性的效果。

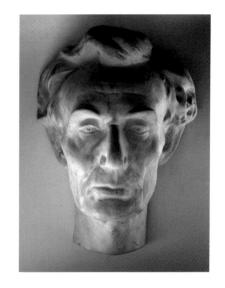

我們所熟悉的臉孔，如家人、朋友和名人等，幾乎總是從上面照下來的方式讓我們看見。如果光是向上照他們的五官，我們甚至會認不出是誰。向上的光源通常有搶眼的色彩，不是暖橙色的火光，就是電腦螢幕的藍色閃爍光。

下方是恐龍國人物李卡伯的肖像，描繪了戲劇性的一刻，他要掌控會發光且力量強大的太陽石。太陽石發出的紅寶石光，賦予他一種為權力而瘋狂且具威脅性的樣子。但不是所有向上的光都被用來暗示邪惡。一個人悠閒地閱讀陽光滿溢的書頁，臉部多半也是由反光所照亮，而這種就具有正面的意涵。

夜間場景

右頁的場景是法國南特舉辦科幻小說節的海報。南特是科幻小說家凡爾納（JULES VERNE）的故鄉，畫面左下角可以看到他的身影。這個場景發生在 1893 年，一架命名為「鱗翅蝶」的飛行器要在夜間從城市廣場起飛。當時活動也有可能是在白天舉行，但如果那樣，畫面就不會這般神奇了。

當然在實際生活中，用單一光源發出如此大量的光來照明真實的戶外場景非常困難。光源隱藏在噴水池的另一邊，光照在因機翼的擺動而揚起的塵煙之中。投在右邊建築物上的影子暗示該飛行器阻擋了燈光。

注意看機翼底部的光比別處更強的樣子，這使得觀者的注意力整個往下拉。要使夜間場景中的某物看起來很大，有一個辦法就是，讓光只照在物體的一部分，然後迅速拉開距離讓光衰減。諸如太空船、遠洋輪船，或者是摩天樓之類的龐然大物，如果只用小而弱的燈由下往上只照一部分，看起來就會更大。製作一個比例模型或模型（如右頁），就比較容易配合真實燈光來作實驗。

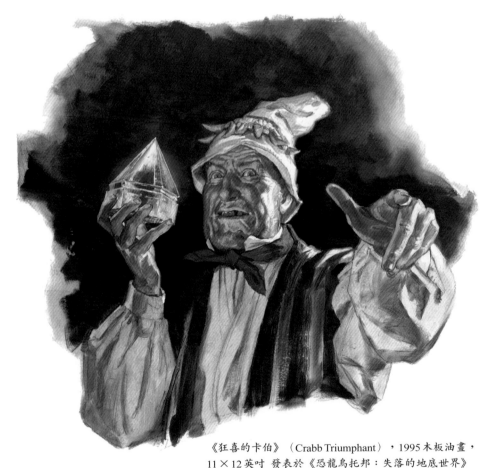

《狂喜的卡伯》（Crabb Triumphant），1995 木板油畫，
11×12 英吋　發表於《恐龍烏托邦：失落的地底世界》

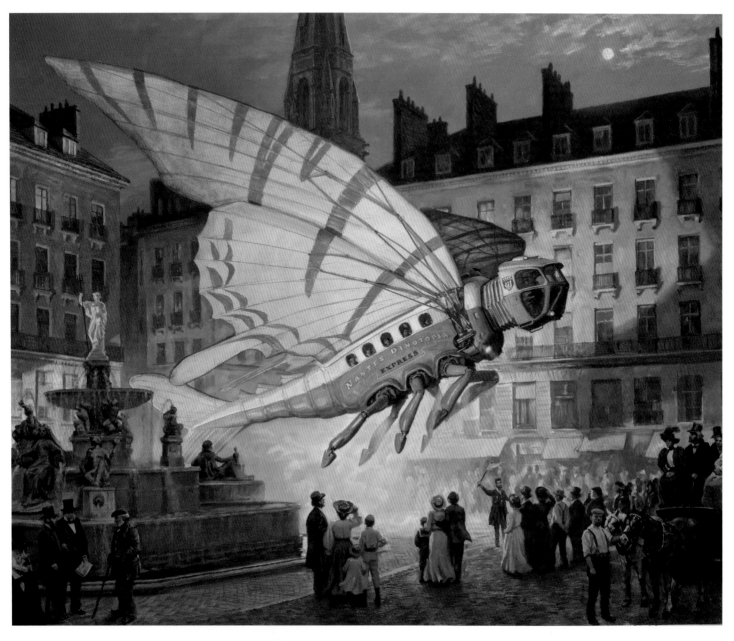

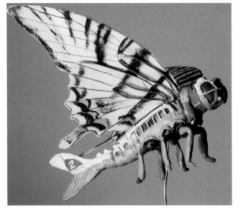

上：《夜間起飛》（Décollage Nocturne），
2009 木板油畫，20×24 英吋 烏托邦科幻
小說節海報 法國南特儒勒・凡爾納博物
館收藏

左：飛行器「鱗翅蝶」的比例模型，2009 混
合材質，翼幅12 英吋

反光

就像月亮會把太陽光反射到我們的夜景一樣，場景中的每一個物體接收到強光之後，自己就會變成光源，任何鄰近陰暗的地方都會受它影響。

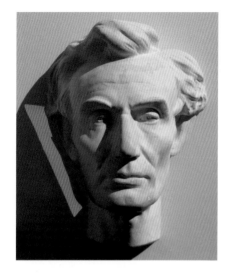

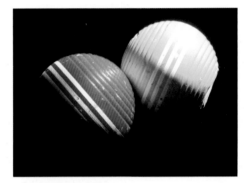

圖1. 兩顆槌球的照片

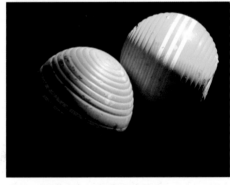

圖2. 一顆綠球和一顆黃球的照片

兩顆槌球哪裡不對勁？球是擺在室內有一束光照射的地方，並且用黑絨布墊著。

圖2是另一張照片，這次是一顆綠球和一顆黃球。也許你已經猜到兩張照片經過圖像處理軟體的變造。

槌球不對勁的地方在反光的顏色。兩張照片左邊那顆球被調換過。未調換前，原來那顆球的真實顏色會反射在黃色球的暗面。綠球使暗面轉換成黃綠色，紅色球則把暗面轉換成橙色。

圖3顯示把球擺在一束陽光照射的地方，讓它們把光反射到緊鄰的白色板子上，結果會怎樣。光向上反彈，也向右反射，距離球體越遠的地方，影響力就迅速衰減，而在中間地帶顏色就會混合。

朝上與朝下的面

大部分的時候，我們都覺得陰暗處

是藍色的。在一片開闊的天空下，暗處的面如果朝上，確實容易偏藍。稍微規範一下，就可以理出一個通則：晴朗的白天裡，暗處朝上的面相對來說偏藍。

舉例，右頁紐約州米爾布魯克鄉的圖書館速寫中，人行道上的投影有很多藍色。但暗處朝下的面就不同了，因為它們從下方的面取得了暖色的反光。你可以在柱子上方的白色山形牆看到這種效果。凡是突出朝下的形體，看起來都非常清楚是暖色，一點也不藍。

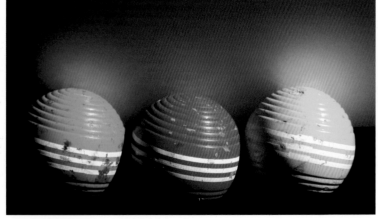

圖3. 三顆槌球將陽光反射到陰暗的白色表面

《托雷多的巷子》（Toledo Alley），2002
夾板油畫，10×8英吋

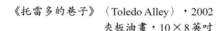

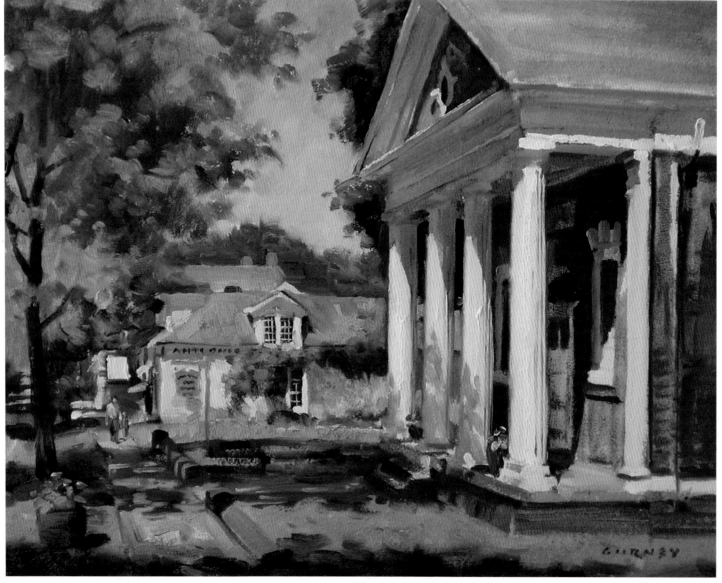

《米爾布魯克圖書館》（Milbrook Library），2004 夾板油畫，11×14 英吋

　　林肯那張照片誇大了這種自然的效果。暗面強烈的色彩來自鄰近托在陽光下的橙色紙板所彈出來的反光，而藍天則影響了向上的面。

　　左頁《托雷多的巷子》那幅畫中，黃色建築的暗面呈現出強烈的橙色，那是因為來自對面一棟被照亮的紅色建築的反光。通常你會以為黃色建築的暗面彩度應該要再低很多才是，尤其如果主要的光來自天空。

關於反光的結論

我們回顧一下反光色的五個普遍事實：

1. 在暗處，朝上的面為冷色，朝下的面為暖色。

2. 離光源越遠，反光效果就迅速衰減，除非光源很大（如草坪）。

3. 如果移開其他反光或補光的光源，效果最清楚。

4. 暗處的顏色是所有反光源的總和，再結合物體本身的固有色。

5. 在晴天，暗處的直立面通常會接收到兩種光源：暖色地面光和藍色天光。

聚光燈

戲劇舞台的燈光幾乎永遠不會有完全統一的時候。舞台上較不重要的區域落入陰暗之中，而聚光燈則用來吸引觀衆注意最爲關鍵的表演動作。

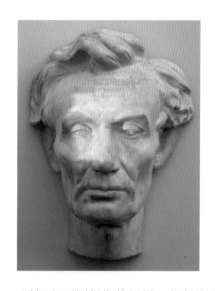

這裡有兩幅想像的場景，都設定在夜間，各自都有聚光燈把焦點人物突顯出來，其餘部分就留在陰暗之中。

左邊的概念速寫中，光來自右邊，並從奔跑者身上投出長長的影子。影子的顏色要符合聚光燈光束前面走道的顏色，因爲它接收到和場景其他地方相同的環境光。**環境光（ambient light）**是基調光移開後剩下的光。

從聚光燈的燈光以環狀橫過建築物的樣子推知燈源是圓形，下意識給人的印象是一那個人正在被追趕，而且他不想被捉到。

右邊那幅畫有一個人站在窗台上，一道由下方斜射過來的光把他照亮。他的手臂投出來的影子下半部呈紅色，上半部是藍色。雙重顏色的影子給人的感覺是有兩個相鄰的聚光燈，一個紅的在下面，還有一個藍的在上面。這是典型的舞台燈光，用相鄰不同顏色的聚光燈，投出有彩色邊緣的影子。

聚光燈的效果也可以用在小的形體上，如上面那張臉，燈光的安排目的爲了讓觀眾把注意力集中在眼睛，這種所謂的「眼神光」（EYELIGHTS）在經典電影中很常見。

上：《夜間逃亡》（Night Flight），1983 木板油畫，10×6½ 英吋

右頁：《窗台上的戰士》（Warrior on Ledge），1984 夾板裱背布面油畫，16×9½ 英吋
做爲《克雷根的女巫》（Witches of Kregen）封面，DAW 圖書公司

造形原理的限制

強光下，非光滑面的固體可以推知有亮面、暗面和反光。但其他材質，例如雲、樹葉、毛髮、玻璃，和金屬，對於光的反應就不同了，因此還需要一個比較有彈性的方法來了解。

雲在密度、厚度，以及結構上變化多端，所以與光的互動是如何變化的，很難理出普遍的規則。即使在直射陽光下，雲有時會有明確的亮面和暗面，有時根本沒有。

不過，以下的敘述應該是沒有問題的：雲藉著內部散射的方式傳播到暗面的光多於取自次要光源者。

下面的景象描繪陰暗的雲層之上，有一大片雲團升起，接收到早晨第一道陽光。陽光穿透雲團，照亮了鄰近區域。如果遵循造形原理畫雲朵，恐怕看起來會像掛在天上的石膏塊了。

光與樹葉互動的情況也是千變萬
化。右邊的老榆樹茂密而不透光，可以
看出亮面和暗面。但後面那些樹就非常
稀疏，光於是可以通行無阻。

　　造形原理中對亮面、中間色調、暗
面、和反光的分析只是一個開端。世界
不是用石膏打造的，而是由五花八門的
材質和平面所組成，我們將會在第9章
和第10章做進一步的探討。

右：《榆樹》（Elm），2004夾板油畫，
　　8×10英吋

下：《迷失在雲間》（Lost in the Clouds），
　　1998夾板油畫，9×28英吋 收錄於《恐
　　龍烏托邦：第一次飛行》

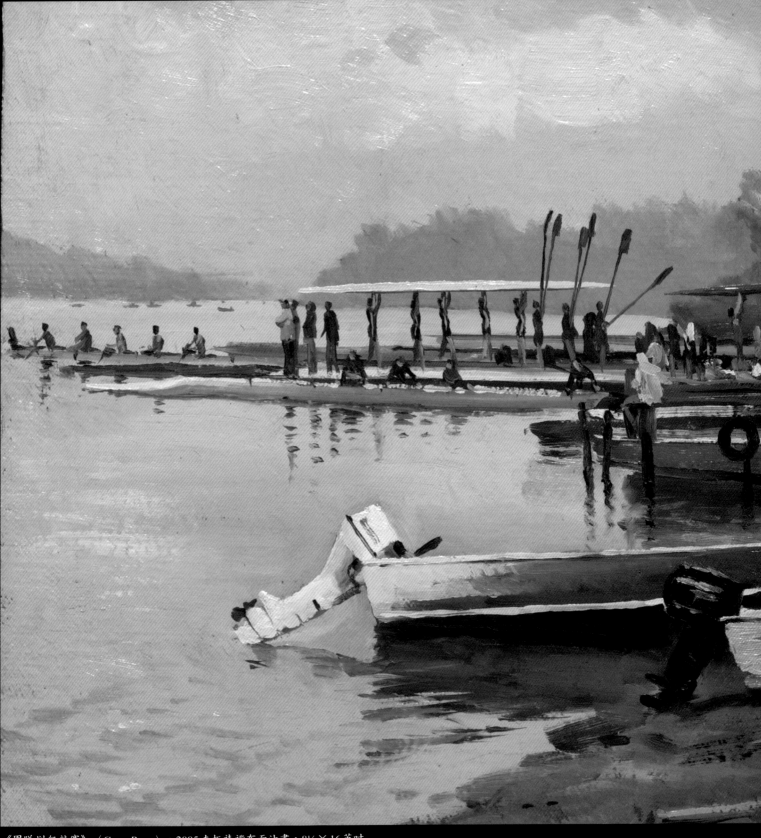

《團隊划船競賽》（Crew Race），2005 夾板裱褙布面油畫，8¼×16英吋

第四章 色彩的要素

重新理解色輪

白色光經過三鏡的彎曲或折射，或彩虹都會分離成接連的彩色層次，把這些顏色兜成一圈就成了彩色圓形，一般稱為色輪。

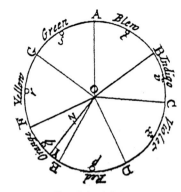

圖1. 牛頓的色輪

如何區分顏色並命名？這是個要用物理學、視覺和美術傳統來討論的問題。在三棱鏡製造出來的連續光譜中，並沒有清楚的顏色區分。牛頓（1642-1727）提出將可見光的兩端（紅色和紫色）連結起來，兜成一個圓圈。他指出，如此一來顏色便順暢地逐漸轉化（圖2）。不過，他所畫的圖解（圖1）辨識出七種顏色，也就是ROYGBIV（紅橙黃綠藍靛紫）。畫家的傳統則捨棄靛色，專注於六個基本顏色。

畫家的原色

畫家一般以紅、黃、藍為最基本的顏色。但從希臘羅馬時代到文藝復興時期，大多數的人卻都認為綠色也應該包括在內。

原色（primary）的概念是：用這三個原色可以調出其餘任何一個顏色。如果請一般人從顏料裡選出符合心目中的三原色，大家多半會選鎘紅、鎘黃和深藍這類的顏色。

也許你有注意到，用這幾個顏色可以調出鮮明的橙色，但綠色和紫色就顯得很濁。傳統畫家的色輪（圖3）所呈現的黃紅藍間距均等，都在色輪的三分之一處，約12點鐘、4點鐘、8點鐘的位置。紅藍黃三原色混調出的二次色（secondary color）有紫、綠、橙，分別在傳統色輪2、6、10點鐘的位置。

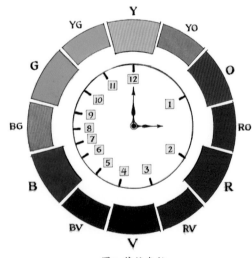

圖2. 色輪的漸層顏色

圖3. 傳統色輪

互補色

色輪上位置相對的顏色稱為互補色（complement）。在顏料或顏色調配的領域，這些色對是：黃紫、紅綠、藍橙。互補色混合的結果是中性灰色，也就是不具有色相的灰色。在後像（afterimage）與視覺的領域裡，配對方式稍有不同，藍色的對面是黃色，不是橙色。

彩度

圖2、4、5、6的色輪還包括了灰階相對於強度的層面，也就是彩度。彩度（chroma）是指相較於白色，表面顏色給人感受到的強度。〔相關術語飽和度（saturation）正確來說是指光的顏色純度〕。色樣從色輪的核心向外擴展到邊緣，彩度會逐漸增強，在中間的是中性灰。

傳統色輪

圖3的傳統色輪有幾個問題。首先，視紅黃藍為三原色的概念並非一成不變。漸層色輪上任何一個最外圍的原主色相都有同等資格當原色。

此外，沒有一個色相是次等的，或合成的。和藍色一樣，綠色絕對不是次等的。

第三個問題是：傳統色輪的顏色間

距不成比例，就像鐘面上有一堆數字聚集在一角（圖3中央圈）一樣。光譜中，黃橙紅這一段的擴展範圍太大，以至於紅色在4點鐘，不是2點鐘的位置，藍色在8點鐘，不是6點鐘的位置。這種分配不均的現象，一部分因為我們的眼睛對黃橙紅顏色的些微差異比較敏感，一部分因為暖色系顏料比冷色系顏料更為繁多。一直以來，橙、紅色系顏料都有很多選擇，而紫、綠色系就很少了。珍貴的朱砂紅和天青色於是成了我們心目中的紅色和藍色。

孟塞爾系統（Munsell System）

很多當代寫實派畫家都採用約一百年前孟塞爾（ALBERT MUNSELL）所研發出來的系統，其結構是把光譜顏色均分為十等分，不是三和十二等分。這裡的圖解按孟塞爾系統，把紅色系擺在左邊。

這個色輪比傳統畫家的色輪更好用，因為作**顏色標記**（color note）時可以有更精準的數值描述。學用孟塞爾系統的人必須習慣十個基本色相：黃（Y）、黃綠（G-Y）、綠（G）、綠藍（B-G）、藍（B）、藍紫（P-B）、紫（P）、紫紅、（R-P）、紅（R）、紅黃（Y-R）。

青、洋紅、黃

在印刷和攝影的領域，最常用來調出高彩度顏色的三色是青、洋紅、黃。這三個印刷機的原色，再加黑色（K），常以速記CMYK代表，應用範圍遍及平板印刷、電腦印刷，和電影攝影這些產業。

如果其他產業應用的是不同於畫家慣用的紅黃藍三原色，為什麼我們還要保留呢？原因很單純，就是習慣。青和洋紅並不符合我們從小就習慣接受的藍和紅的概念。

紅、綠、藍

右下是經過修正的色輪，第一個是數位製作，再下一個是用油彩畫的。注意黃、洋紅、青之間的混合色是紅（其實是橙紅）、藍（其實是紫藍）、綠。這三個顏色（RGB）非常重要，因為相對於顏料的原色，它們是光的原色。燈光設計師和電腦平面藝術家都把RGB當成他們的原色，而CMY則是他們的二次色。把紅綠藍的光混合用在舞台或電腦螢幕上，結果就變成白色的光。

符合CMY原色的化學顏料很難找得到，直到最近才有。而具備畫家想要的所有特質的顏料現在也仍然不可得。鎘黃（淺）（PY35）、喹吖啶酮洋紅（PR122）、酞菁青（PB17）算很接近，但如果你喜歡不透明效果的話，後二者就差強人意了。

「Yurmby」色輪

把RGB平均放在CMY中間就成了通用的色輪，這在很多不同情況都很好用。把它想成是六個平等的原色：黃、紅、洋紅、藍、青、綠。從色輪的頂端順時鐘方向起依序是：YRMBCG，可以用"YURMBY"或"YOU RIDE MY BUS, COUSIN GUS"來幫助記憶。

繪者應該採用這種六原色的色輪嗎？不管你實際上用什麼當原色，學習這個心裡描繪出來的理想色輪總是好的。重點是要知道，在一個計算精確的色輪上，自己所用的顏色在哪個位置。

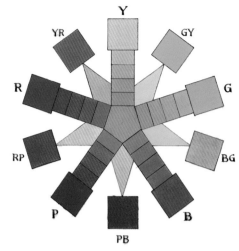

圖4. 孟塞爾色輪

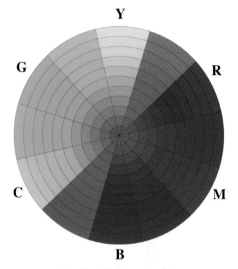

圖5. 數位製作Yurmby色輪

圖6. 手繪Yurmby色輪

彩度和明度

以直接觀察法作畫時，必須把眼睛看到的各種色調畫出來。畫者所用的整組顏色往往無法涵蓋一個場景內大範圍的色調。

以直接觀察法作畫時，必須把眼睛看到的各種色調畫出來。畫者所用的整組顏色往往無法涵蓋一個場景內範圍很廣的色調。

就像上一頁看到的，每個顏色都可以用兩個層面來定義：色相─出現在色輪邊緣者，還有彩度─顏色有多純，或有多灰。

任何混合色要考慮的第三個層面是**明度**（value）或稱亮度（LIGHTNESS）。明度高低一般是沿著色輪上下縱向的維度來呈現，製作出球體、圓柱體、或

雙錐形。由於是三度空間體積，所以也稱為**色彩空間**（color space）或色立體（COLOR SOLID）。

孟塞爾對於了解顏色與實際應用顏色的貢獻之一是他根據這三個層面─色相、明度、彩度─對所有可能的顏色作出數值分類系統。我們可以非常明確地以YR 7／2或R 3／6來界定顏色，而不是用「米色」或「褐紅色」來描述。字母「YR」代表紅黃。第一個數字代表明度，從黑（0）到白（10）。第二個數字指彩度，一直數到可能有的最強彩度。

很多繪畫者都採用**孟塞爾表色法**（color notations）來幫助他們正確觀察、選擇、並調配出任何顏色。學過孟塞爾表色法的畫家想到某個顏色時，都習慣用三度色彩空間來定位。

高峰彩明度

孟塞爾指出，色相在特定明度可以達

到最強彩度，稱為純色明度（HOME VALUE）或**高峰彩明度**（peak chroma value）。各個顏色的高峰彩明度變化不一。例如，黃色在很亮明度時有最高彩度，藍色在很暗時彩度最強，紅色則在中間明度達到最強彩度。

左下手繪圖表將三個色相所有可能的彩度和明度畫出來。彩度連續不斷由一條垂直線上所有的點延伸出去，明度則連續不斷由一條水平線上所有的點延伸出去。

紅色霓虹燈

紅色霓虹燈是右頁這幅下雨天寫生的主題。畫霓虹燈會遇到一個問題，因為眼睛看到的效果並無法用顏料調配出來。

霓虹燈色在這個場景中是明度最亮的顏色之一，其橙紅色顯得相當飽和。唯一可以模擬那樣高明度的油彩是純白色的油彩，但那根本就沒有一點色相屬性。同樣地，任何加了一點白的紅色在彩度上都明顯太弱，看起來像橙色或粉紅色。而從燈管出來的那種鮮紅色又行不通，因為它的高峰彩明度和白色比起來又顯得太暗。

折衷辦法是用橙紅色加白後的明色來畫霓虹燈管，再用大片中間明度的橙紅包圍起來。左上方的數位照片一樣捕捉不到完整的霓虹燈效果，雖然有其限制，但還是比畫的接近一點。

按明度（由上而下）和彩度（從右至左）畫出黃、紅、藍的高峰彩明度圖表木板油畫，7×12英吋

《市場街》（Market Street），2003 布面油畫，18×14 英吋

固有色

固有色（local color）是物體表面在近距離白色光線下顯現出來的顏色。如果拿塗料色樣緊挨著物體比對，顏色完全符合者，就是該物體的固有色。不過，實際上調配出來的畫的顏色通常還是會有差異。

《馬爾他的巴士》（Maltese Bus），2008水彩，4½ × 6½ 英吋

在馬爾他所有的巴士都漆著黃色、紅色，和白色帶狀。我當時坐下來畫上面那幅畫時，感覺和塗著色本沒有太大的差別。所畫的顏色和巴士實際上使用的油漆顏色相仿。

但即使這麼簡單一幅畫，我還是得在固有色上做一些修改。我把輪胎上方車身外凸的黃色面變淺一點，紅色帶狀頂部角度往後取得一點天光色的地方也改淺一點。藍色天空反射到紅色帶狀的地方就變成淺紫色。

為什麼要畫右頁投幣式洗衣店裡的口香糖販賣機呢？主要原因是每顆口香糖球在取得窗光的地方，都有發亮的邊緣，這讓我感覺十分有趣。我還注意到，面向我這邊的顏色有變暗的情況。每顆糖球中央都因為天花板上的日光燈而有一點高光。

一般畫畫實際調出來的顏色都得從固有色微調一下。你可能要把顏色變淺或變暗，才能畫出形體的樣子；改灰一點，將它推穿過空氣層到後方的位置；或轉化色相以便呈現來自其他物體的反光。

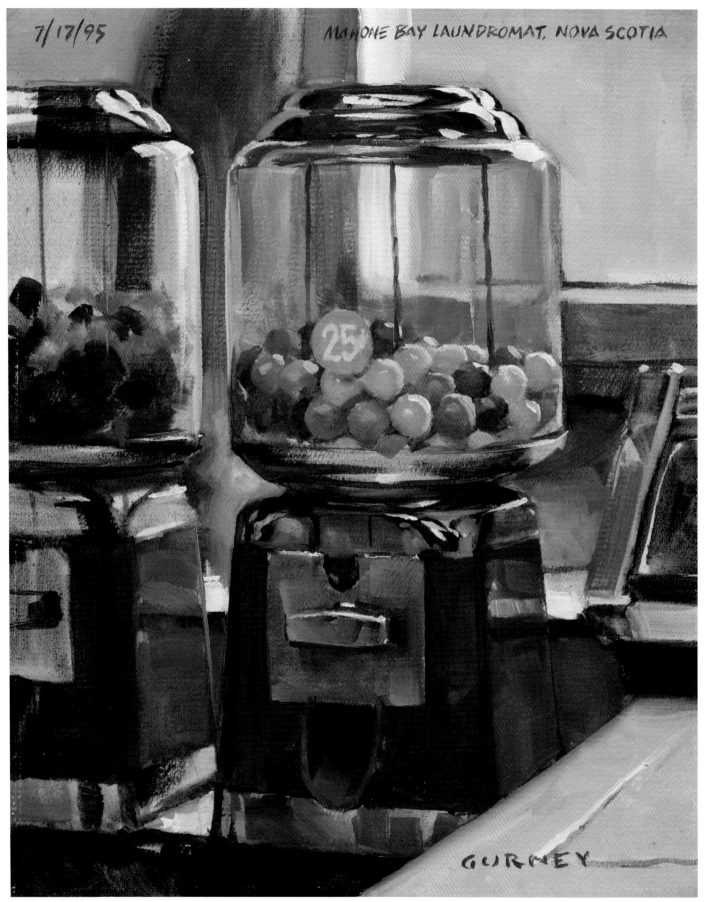

《口香糖販賣機》（Gumball Machine），1995 夾板油畫，10×8 英吋

灰色和中性色

灰色與中性色是強烈色彩的相反。有時我們會把灰色與平淡或沉悶聯想在一起。但其實灰色是畫家最好的朋友。更多畫作失敗的原因在於用太多強烈的色彩,而不是用了太多灰色。

《保羅的船塢》(Paul's Boatyard),
2001 木板油畫,8 × 12 英吋

　　灰色能提供一個突顯鮮豔顏色的背景,可以騰出空間和範圍讓你創作,還可以用來營造寧靜、反思的心境。上面這幅畫中的灰色帶有柔和的紫色和褐色作為轉化色調,讓畫面上鮮藍和鮮紅的對比產生了連結。單一的灰色並不存在。對細心的觀察者來說,灰色有許多微妙的變化,它可能有一點藍,或帶一

點橙。要從這些變灰的混合色中辨識出原有的色相需要有一點訓練和練習。

　　灰色可由各式各樣的顏色組合調配出來。要保留灰色令人賞心悅目的種種變化,使用互補色來調配是一個不錯的主意,反而不要用白色和黑色的顏料去混調。試試看用藍和橙、紅和綠,或紫和黃來調配,

《哥倫比亞餐館》（Columbia Diner），2004亞麻布油畫，18×24英吋

　　然後再把所用的顏色拿來當強調色，個別塗在畫好的灰色附近，這樣看起來就會很和諧，因為那個灰色包含了這些顏色在裡面。例如左頁那幅畫，天空中的灰色含有一些鎘紅和鈷藍，而兩者也就成為強調色出現在船、車和招牌上面。

　　把平面兩端的明度、色相稍作轉換，可使原來沉悶的地方變得生氣盎然。餐館這幅畫左邊那棟大型暗色建築，顏色從相當暗色、冷灰色，轉成遠處末端較淺而暖的灰色。

　　灰色是配色方案的基底醬汁。色彩柔和的畫，比從頭到尾都是高飽和色的畫更容易讓人接受。就像安格爾（JEAN-AUGUSTE-DOMINIQUE　INGRES）說的：「寧可灰也不要俗麗。」

綠色的問題

綠色是大自然中最常見的顏色之一，卻一直是畫家和設計師經常得面對的挑戰，於是很多人乾脆把綠色從自己選用的顏料中排除。為什麼綠色會是個問題？又該如何解決呢？

《沼澤中的機械蜥腳恐龍》（Strutter in the Swamp），1994木板油畫，12½×19英吋

《沿著藍斯曼的基爾河》（Along Landsman's Kill），1985夾板油畫，8×10英吋

綠色毫無疑問是至關重要的顏色，許多現代心理學家和色彩學家都視其為原色。在現代書寫英文中，「綠」這個字出現的頻率是「黃」的兩倍。人類的眼睛對黃／綠色波長比對任何其他顏色的波長都要敏感，這也就是為什麼光譜或彩虹在那一段的顏色看起來會比較亮。

然而，在書的封面設計這個領域裡有句俗話：「綠色的封面賣不出去。」歐洲的國旗79%有紅色，而含綠色的就只有16%。服裝設計師也都說，綠色在舞台燈光下看起來往往很恐怖。藝廊主管也指出：除非經過小心處理，否則作品一旦呈現很強的綠色就會乏人問津。

即使在150年前，這顯然也是一個議題，當時杜蘭德針對「一般人對綠色的偏見」評論道：「我很能夠理解為什麼畫家一直排斥它，因為沒有其他顏色會給人這麼尷尬的感覺。」杜蘭德還指責同時期的畫家，老是畫那麼多秋天風景而少有夏天的景致，根本就是在逃避這個問題。

晚春初夏時分，樹葉的蠟質表層尚未完全長成，葉綠素會帶一點電光黃綠色的感覺。當光照過新葉，或青草葉片時，綠色顯得特別搶眼。為了忠實呈現這顏色，有些畫家調出一種他們稱之為「茶綠」的顏色，那是一種高彩度的黃綠，用來畫各式各樣的樹葉。

即使最忠於自然的死硬派戶外寫生狂，到了要畫春天風景時，也會刻意削

減綠色的力量。上面這幅戶外寫生刻意畫出觀察到的顏色，完全不作修飾。如果用灰一點的綠色會比較好嗎？也許這是個人好惡的問題吧！

處理綠色的訣竅

1. 選用的顏料可以排除綠色，再用各種不同的藍色和黃色來調配。混調出來的綠會弱一些，並且有比較多的變化，這兩者都是你要的特質。
2. 避免單調。不論畫小範圍（葉子和葉子之間），或大範圍（樹和樹之間），都要變換不同的混調綠色。
3. 調好一些粉紅灰，或紅灰色放在調色盤，然後在綠色的地方穿插點綴。畫家卡恩斯（STAPLETON KEARNS）稱這種方法為「偷渡紅色」。
4. 用粉紅色系或紅色系在畫布上打底，屆時它們自然會到處露出來，讓綠色變得有生氣。

《暗色岩》（The Trapps），2001 木板油畫，11 × 14 英吋

漸層

就像音樂中的滑音，顏色的漸層（Gradation）可以讓一個色調順暢地轉換成另一個色調。這種轉換可以發生在色相與色相之間，也可以由淺色轉為暗色，或由濁色轉為飽和色。

《從奧斯本城堡看西點海灣》（West Point from Osbourne's Castle），2003 布面油畫，12×16 英吋

上面那幅畫有好幾個漸層。天空從頂部的淺藍變成下面的玫瑰灰，然後是沿著地平線有一條細細的玫瑰色帶狀。漸層不是莫名其妙就發生，需要有計畫地進行。通常在上色前，要先謹慎調好顏色。

右頁日出的景致也用了漸層來呈現太陽的光輝。從太陽向外延伸到畫面的邊緣，顏色在明度、色相，和彩度上都逐漸改變。

拉斯金（JOHN RUSKIN）在他具有里程碑意義的著作《現代畫家》（MODERN PAINTERS）一書中表示：漸層色對平色的關係猶如曲線對直線的關係。他指出不管是大範圍或小範圍，自然都包含了色彩的運動或漸層變化，即使在最小的一個筆觸，或一顆鵝卵石上。「自然界中沒有一條線或一個顏色；空間中沒有一個部分或一粒原子是不會改變的。自然界的影子、色澤，或線條，無一不處於永恆變化之中。」

《艾納瀑布的溪谷》（The Clove from Haine's Falls），2004 布面油畫，24 × 20 英吋

明色

一個顏色添加了白色便可提升為明色（Tint），或「粉」色。這種變淺的特質常被用來呈現白天霧氣迷濛的遠方景色。壁畫通常最成功之處就在於採用比較淡的顏色，因為它傳達出一種光的感覺。

《從布萊茲伍德遠眺卡茲奇山》（Catskills from Blithewood），2003 夾板裱褙布面油畫，9×12 英吋

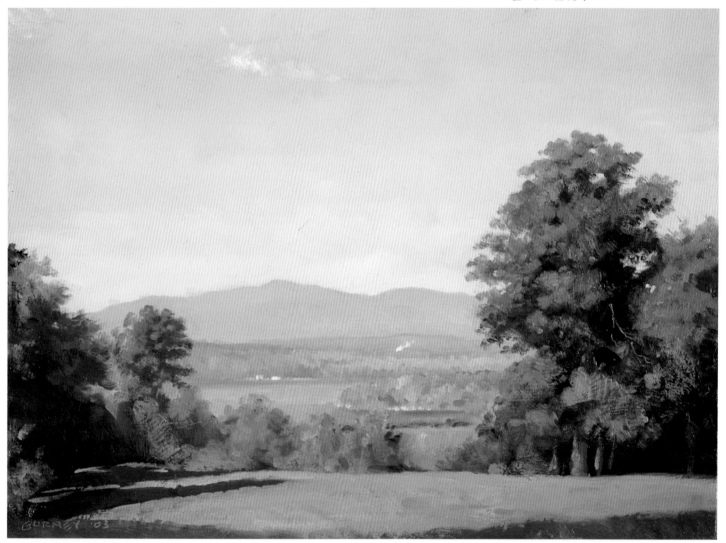

　　在音樂，一段旋律可以升調，也可以從銅管樂器的演奏方式轉換為弦樂器的演奏方式。一組顏色同樣可以向上提升明度，做出類似的轉換，使畫面呈現賞心悅目的輕快感，或精緻感。

　　上面的風景畫和右頁的幻想作品中，兩者前景鮮明的顏色在空間往後推的地方就變淺了。為了要讓這些**亮色調**（high key）的明色吸引人，可以在畫面上其他地方用較暗的色調來形成對比。

　　明色有兩種作法：一是加白色，這樣通常會把色相變得有點藍。例如：加了白的紅色通常帶點洋紅。另一個作法是用薄薄的一層透明色加在白色上面，這樣通常會形成較高彩度的明色。

《城門上的大禽鳥》（Avian at the Gate），1988 夾板裱褙布面油畫，24×16 英吋　做為《神的國度》（Realm of the Gods）封面

雅思圖書公司　珍／霍華·法蘭克收藏

《萊因克里夫旅館》（Rhinecliff Hotel），2003 木板油畫，9×18 英吋

第五章　塗料與色料

尋找顏料

幾千年來，人類為了尋找色彩亮麗的物質做成塗料，翻遍了整個地球。從動植物取得的鮮豔色彩多半會迅速消褪。一個理想的顏料必須能持久、量多而且沒有毒性。

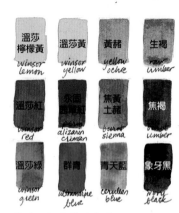

試用一組水彩的色樣

史前顏料

顏料（pigments）是不能溶解、呈粉末狀，而且乾燥的物質，會選擇性地吸收並反射光的波長而產生顏色。從人類有美術開始，就有幾樣穩定可靠的顏料供畫家使用。黑、紅、黃色都很容易找得到，也因此在所有「原始」美術品中都會出現這些顏色。由木炭或燒焦的骨頭做成的黑色塗料可追溯至史前時代。褐紅色和氧化鐵橙色也都是從天然的露天採礦場挖出來的。義大利的西恩納市（SIENNA 黃土赭）把名字給了這種含有礦石的顏料，這種顏料是以生土或焦土的方式被拿來使用。

比黃金稀有的顏料

穩定可靠的紫羅蘭、洋紅、藍色在古代都很稀罕。羅馬皇帝的長袍用一種叫做泰爾紫的顏料，那是取自可製造顏色的海螺孢囊做成的。12,000 隻海螺只能做出 1.4 克的純染料。紫色的稀有使其晉身為顏色中的皇家貴族。另外用來做英國軍人外套，天主教樞機主教教袍，還有很多種現代唇膏的深紅色，都是來自寄生在仙人掌的小昆蟲所取出的液體。對西班牙人來說，這種小蟲子若以重量來計算，要比黃金更有價值，而且製作過程絕對保密。

最昂貴的顏料是一種在阿富汗開採的天青石製作出來的精緻藍色。取得天青石需要經過漫長的**海外**（ultramarinus）之旅。因此，古代的繪畫大師都把群青色（ULTRAMARINE）保留下來畫聖母袍。

有毒的顏料

其他顏料雖能做成優質的塗料，可惜卻有毒。藝術史學家猜測含鉛的白色塗料讓很多畫家英年早逝。朱砂的橙紅來自其致命的汞。翡翠綠是砷的一種，因為毒性強，所以也被用來當殺蟲劑。

由於不透明性特別好，鎘依然是受青睞的紅色和黃色顏料，但也被懷疑是致癌物，必須小心處理。保護自己不受有毒顏料的傷害，可以戴乳膠手套，並避免使用噴槍作畫。使用粉彩和乾燥顏料要特別注意，因為會吸入肺臟。

新增的顏料

十九世紀推陳出新了好多顏料，有的在化學實驗室裡被研發出來，如普魯士藍和酞菁藍。重金屬的鈷和鎘在 1800 年代就有了，之後很快就被用來畫畫。

最罕見或危險的傳統顏料已經被合成配方所取代。群青色的天青石在 1820 年代就被相似的化學配方取代，傳統的名稱被沿用來代表這種不貴、耐光，又很實用的藍色。

色名（color names）

為了避免類似「孔雀藍」這種慣用名稱所產生的混淆，塗料製造商採用一種國際速記法來識別顏料，稱之為**顏色**

索引名（Color Index Names）。第一個字母「P」代表顏料（PIGMENT），接著的字母例如「B」代表色相，再來是著色劑的代碼。所以群青色的通用名稱是「PB 29」。但是在和慣用名稱相互對照時，不是所有廠商都一致，所以碰到像「永固綠」這種很普通的顏色，還是會有混淆的狀況。

有些像「鎘黃（淺）」（CADMIUM YELLOW LIGHT）的色名還需要解碼一下。「淺」（LIGHT）並非代表明度較高，而是指偏黃色。「深」（DEEP）是指偏紅色，而「彩」（HUE）在色名中是指至少有兩種不同純色的顏料混合，通常這類是取代已經廢棄不用，或在古代非常昂貴的顏料。

黏結劑

可以把磨成粉末的顏料黏合起來的東西叫作**黏結劑**（binder）。傳統的繪者用的是取自相思樹的樹脂（阿拉伯樹脂）、取自亞麻樹的油（亞麻籽油），或取自雞蛋的蛋白（蛋彩畫）。近來化學界提供了各式各樣的替代品，包括醇酸樹脂（主要成分為大豆油）、丙烯酸樹脂，以及其他配方。右方的畫是以油彩加「麗坤」（LIQUIN）品牌的相容性醇酸樹脂調色油完成的，「麗坤」的調色油用在處理細節方面感覺還不錯。

注意看站在梯子上幫商店重新畫招牌的人，想必他用的是現代耐光顏料。

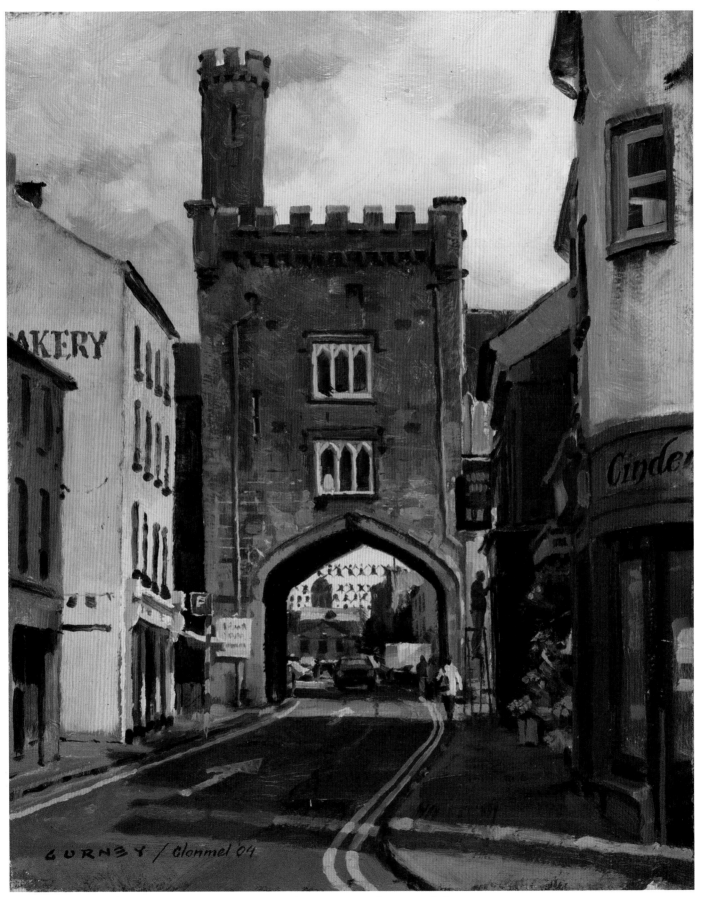

《愛爾蘭克朗梅爾鎮的西門》（West Gate, Clonmel, Ireland），2004 夾板油畫，10×8英吋

顏料圖表

每一種顏料都有三個基本屬性：色相、明度、彩度。此外，還有其他特質，包括透明性、乾燥時間，以及和其他顏料的相容性。經驗和實驗是了解顏料的途徑。

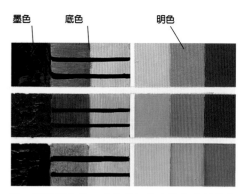

墨色　　底色　　明色

圖1. 測試群青色、威尼斯紅和土綠色油彩的底色與明色的色樣

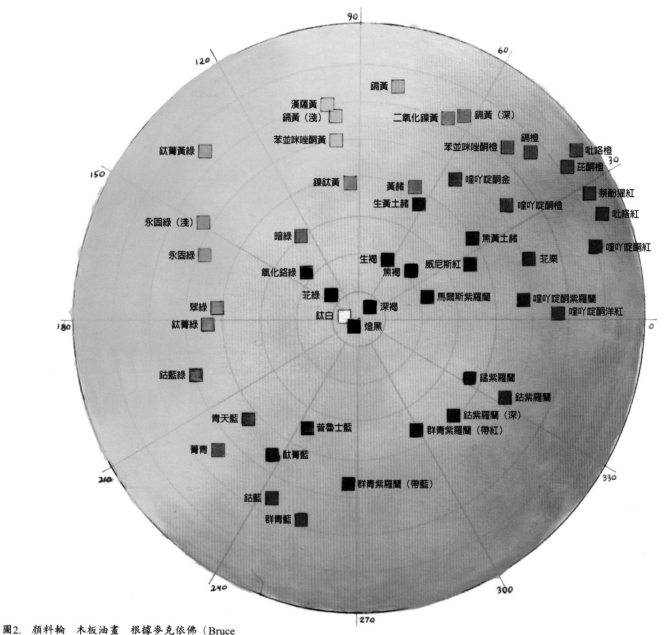

圖2. 顏料輪　木板油畫　根據麥克依佛（Bruce MacEvoy）編纂的數據 www.handprint.com. 圖周上的數字代表國際照明委員會色貌模型（CIECAM）的色相角。

在一個由色相和彩度組合而成的理想色輪上，每個顏料都佔有一定的位置。左頁的圖表顯示了許多常見顏料所在的位置，很多最高彩度的位置都沒有顏料，而且有不少空隙根本找不到對應的顏料。

便利混合色

有的顏料被拿來混合製成一些可以識別的顏色，如「紫紅色」。**便利混合色**（convenience mixture）也提供了一些中間色來填補沒有顏料存在的空隙，譬如像酞菁黃綠色。在水彩方面，佩恩灰是由黑色和群青色，或其他顏色混合製成的一種藍黑色。

著色力和透明度

著色力（tinting strength）是指顏料添加白色之後維持彩度的能力。顏料也可以根據透明性，或不透明性，或覆蓋力來分級。右邊畫中的馬鞍座毯所用的鎘紅是一種非常不透明的紅色。有一個測試顏料的好辦法是把厚厚一層顏料稱為**墨色**（masstone）塗在打了石膏底的平面上，旁邊再塗一層薄薄的透明薄膜稱為**底色**（undertone），背面再畫一道深色記號來測試不透明性。

有機顏料和無機顏料

顏料分為有機物（含碳）和無機物（不含碳）。**無機**（inorganic）顏料包括鎘、鈷、鐵、鋅之類的金屬。這些都比較不透明、較濃密，而且其明色一般都比較弱。合成有機（ORGANIC）顏料傾向於比較透明、質地輕，而且著色力也比較強。有機顏料和其他有機物混合時比較能維持純度和亮度，但若和無機物混合，有時會變得混濁。反正要試試，才能知道在不同組合下會如何。

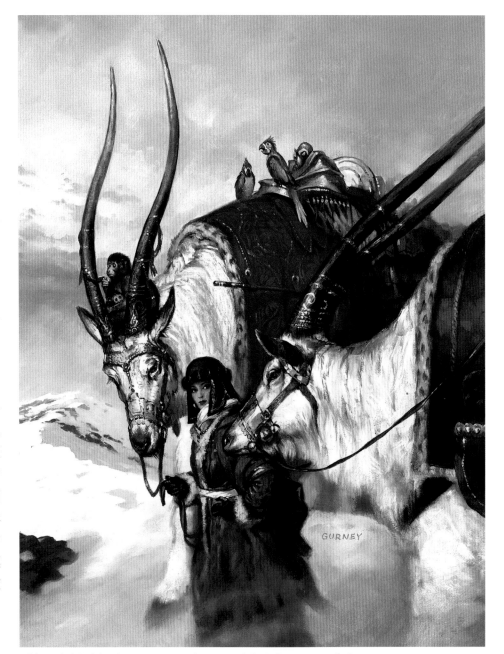

《高山國的公主》（Alpine Princess），1982 夾板油畫，16 × 24 英吋

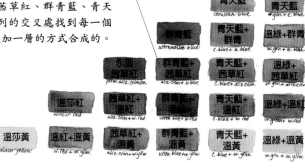

永固茜草紅與群青色的混色

圖3. 水彩顏料混色圖　對角形左下起至右上的顏色分別為：溫莎黃、溫莎紅、永固茜草紅、群青藍、青天藍、溫莎綠。你會在橫排和縱列的交叉處找到每一個可能產生的混合色。顏色是以覆加一層的方式合成的。

耐光性

如果要暴露在直射陽光下很長的時間，有些顏色和媒材會比其他更勝一籌。為了避免作品褪色，可以使用耐久等級較好的顏料，並且要避開強光。

筆（由上至下依序為：Pilot Precise 筆，Bic 圓珠筆，Sharpie 永久性細字筆）

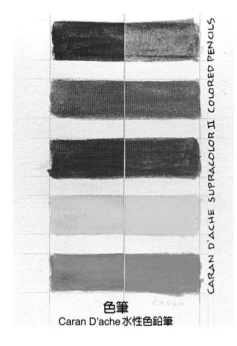

色筆
Caran D'ache 水性色鉛筆

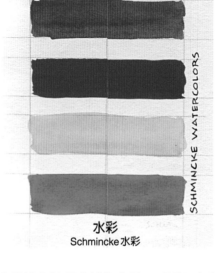

水彩
Schmincke 水彩

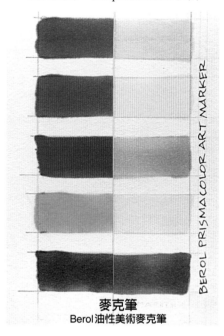

麥克筆
Berol 油性美術麥克筆

耐光性（lightfastness）是指顏料暴露在光底下對抗褪色的能力。藍色牛仔褲、刺青、皮革污漬，還有房屋的油漆都會褪色，有些顏料也一樣會褪色。

不同的媒材和不同的顏色時間久了，有的會產生變化，有的卻非常穩定，本頁的色條讓你有這方面的概念。每個色條畫好之後都切成兩半，一半放在陰涼的抽屜裡，另一半放在南向窗戶面對陽光的地方，約放八個月的時間。

為什麼會褪色？

褪色是因為著色劑分子暴露在光底下分解了，尤其是面對較短波長，含有更多能量的紫外線。紫外線會像鐵槌擊碎項鍊一般分解鍊狀的色分子。碎裂的

分子結合氧形成新的分子，不再具有和顏色相同的吸附特質。

有些顏料非常穩固，可以抵擋光線的破壞。氧化鐵和鈷、鎘類重金屬含有不受紫外線影響的固體顆粒物質。

染料

染料有別於顏料，因為易溶解於媒介物中，又或者本身就是液體。染料常用來做麥克筆，因為其溶解性有助於藉由毛細管作用散布到氈製粗筆頭。

許多染料都容易褪色。早期合成苯胺染料的分子特別**容易消失**（fugitive），或容易褪色。右頁的測試色條可以看到紫羅蘭色完全消失。不過，新近技術的進展讓染料有所改善。很多人現在都

使用微粒化的顏料，而不是比較脆弱的苯胺類化合物。

最右上方的測試色樣中，螢光筆的表現很糟糕。螢光筆用的是比較不穩定的著色劑，但這種著色劑可以把看不見的紫外線轉化成看得見的光。就是這樣的轉化使得螢光筆的黃色線條比白色的紙還要明亮。但這種效果只能維持到分子尚未被分解以前。

應該避免用哪些顏色？

耐光性的產業標準是由美國材料試驗協會（ASTM）訂定。分級的範圍從 I 級（非常耐光）到 V 級（非常容易褪色）。

例如茜草紅（PR 83）自 1868 年首

度被合成出來以後就一直是很多美術媒材普遍採用的顏料，但卻被ASTM評為III或IV級，而且如果暴露在光底下，最後就會完全褪色。現在已經有很多替代品幾乎符合茜草紅的色相和透明度，多半出自喹吖啶酮、吡咯、菲類顏料，包括PR 202、PR 206、PR 2264和PV 19這類色碼。

2. 存放在陰暗的地方，如抽屜或陰暗的走道。
3. 使用有紫外線濾光功能的玻璃。
4. 不要掛在有陽光直射的地方

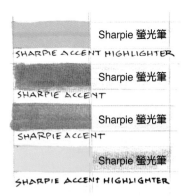
螢光筆

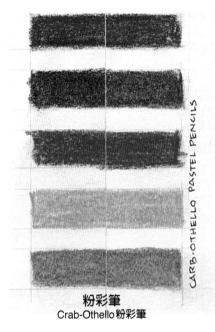
粉彩筆
Crab-Othello 粉彩筆

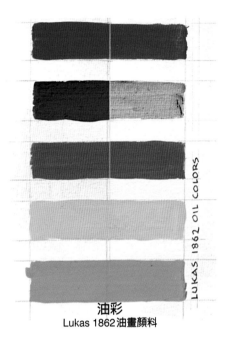
油彩
Lukas 1862油畫顏料

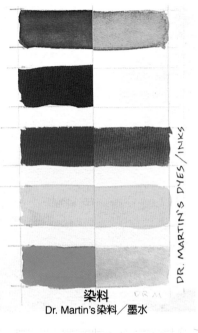
染料
Dr. Martin's 染料／墨水

「永固」的意義是什麼？

　　「永固」這個詞出現在很多不同的美術用品上，但卻是一個混淆不清的術語。在一些平面美術用品，例如墨或氈頭麥克筆，它是指「防水」，不是「耐光」。很多毛筆或鋼筆的墨水，例如右邊的棕色墨水就不防水，但考慮到手寫品大都經不起長時間光照的事實，它們已經算耐光了。

防範措施

為了確保作品盡可能長期不褪色的措施如下：

1. 購買ASTM評為II或I級的塗料。如果沒有顯示評級，就要假設它們是不耐光的。

鋼筆墨水

暖底色

畫家不在白色的不透明畫布上直接作畫，而是先在表面畫好底色的原因很多。
這類最初使用的顏色就稱為**底色**（underpainting或imprimatrura）。

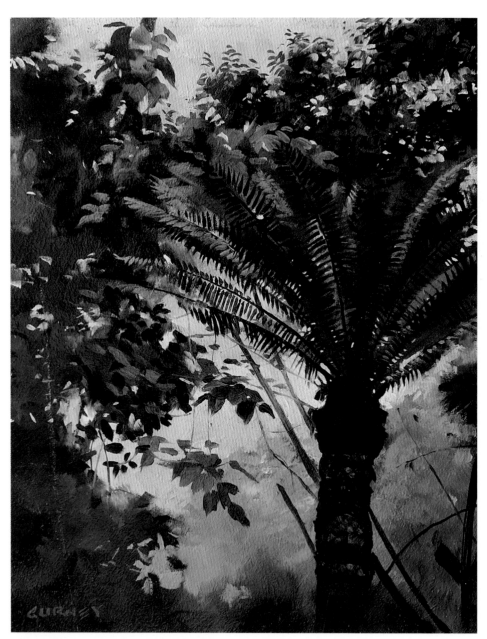

《植物園》（Arboretum），1982夾板油畫，10×8英吋

預先用威尼斯紅或焦黃土赭的明色或透明底色在畫板上打底，會是一個好的基礎，可以用來畫很多類型的畫。這裡的每一幅畫都是用這種方法開始。

無所不在的暖色底會強迫你用不透明的顏色來覆蓋，因此不斷要你作出混調顏色的決定。這對於畫天空、樹葉，或任何帶有藍、綠色調的畫特別有幫助。在你的筆觸下，到處露出一點底色會讓整個藍色或綠色因為有互補色的對比而生動起來。

如果是戶外寫生，可能要在畫布，或畫板表面先塗一層底油。有別於打壓克力石膏底，塗底油會使最後一層油彩傾向於浮上表面，而不是往內沉。兩種打底方式同樣正確有效，兩種都要試試看，才會知道哪個比較適合你。

可以買一夸脫錫桶裝的打底油，再用調色刀在調色紙上調色。如果準備出外作畫，可以在前一天晚上用一、兩滴鈷燥油來加速乾燥。這使得打底的工作在一夜之間就可以完成。

上：《雨中的新帕爾茨》（New Paltz in the Rain），2005 夾板裱褙布面油畫，11×14英吋

下：《下降》（Descent），2006木板油畫，8×13½英吋　收錄於《恐龍烏托邦：千朵拉之旅》

天空畫板

天空畫板（sky panel）是事先畫好天空作為基底備用的意思。在印象派出現以前，繪者通常會先畫好天空，等它乾了，然後才畫樹、雲和其他元素。

《積雲的天空》（Cumulus Sky），2004 帆布夾板油畫，16 × 20英吋

我們通常理所當然地以為所有的風景油畫都應該採取**直接畫法**（alla prima），也就是從空白畫布開始作畫，下筆鄰近處全部一起保持溼潤，並且在單一時段內完成一幅畫。

如果你想要柔和而有繪畫風格的感覺，直接畫是很棒的選擇。但它可能不適合用來描繪明亮天空下錯綜複雜的景物，因為天空未乾的油彩會干擾到加在上面的暗色筆觸。

十九世紀以前的繪者一般不採取直接畫法，至少在畫室不會這麼做。他們通常是等天空的部分乾了之後，才開始畫細部的景致。右頁那幅樹的寫生就是用這種方式完成的。天空的部分先在畫室完成，等它乾了，然後再帶到野外去畫。

如果你的作畫目標在於精美複雜的

《諾瑞公園》（Norrie Park），2004 夾板油畫，8 × 10英吋

中間景物—路標、電線桿、航行的船隻、樹，或者複雜的雲型等，天空畫板在這類情況下會很好用。

上面那幅雲的寫生是先準備好晴空無雲的畫板，然後加上雲和景物完成的。在開始作畫之前，畫板先**塗一層油**（oil out）。塗一層油就像在烘烤用的餅乾紙上塗油一樣。在事先畫過已乾燥的畫板表面塗薄薄一層調色油會讓它更容易上色。接著，就可以開始畫樹，或葉子的細節，天空的顏色不會浮上來和暗色枝葉混雜在一起。

由於晴朗的天空差不多都有固定規格，而且可以預測大概是什麼樣子，所以可以在戶外寫生的幾天前事先畫好一系列不同的天空畫板，好讓它們完全乾燥。如果不記得，或無法預知要用什麼顏色來畫天空漸層，那麼就專程花幾個時段，以觀察法畫各種不同的晴朗天空，再作**顏色標記**（color note）把那些顏色記錄下來，隨時要準備新的天空畫板，都可以拿出來參考。

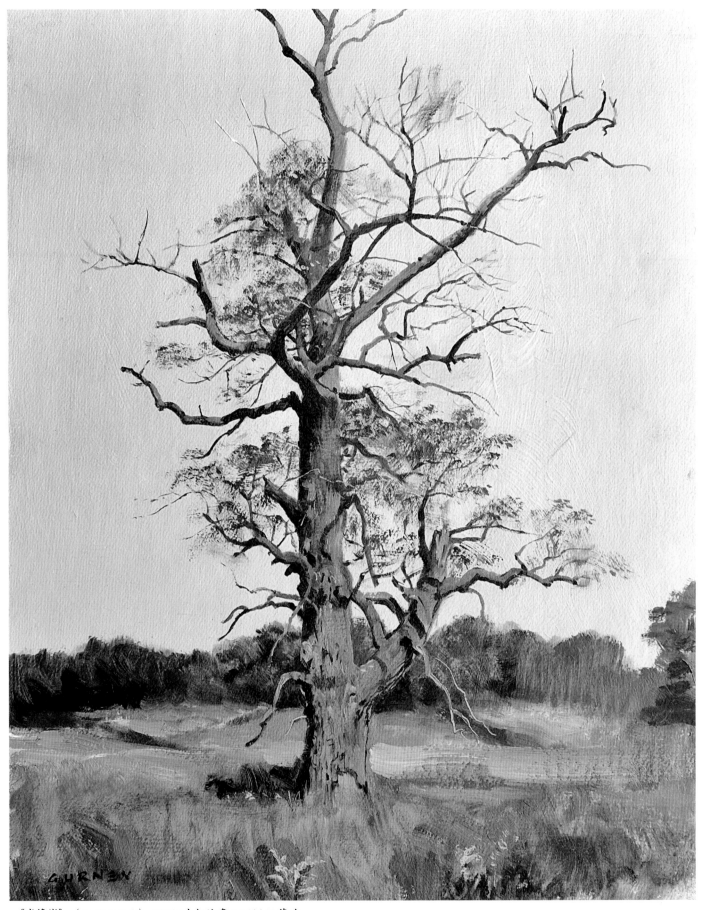

《老橡樹》（Ancient Oak），2004 木板油畫，14 × 11 英吋

透明與罩染

透明的塗料可以透光，光穿越塗料層，再從底下的白色面反射出來，夾帶著某些已經吸收的波長，再到達觀者的眼中。

把水彩存放於罐中以免乾掉

透明畫法

大部分的顏料都包括不透明（即會阻擋光線通過）和透明兩種。這些透明顏料像彩窗一樣，會從通過的光中過濾掉一些波長，再把能產生和它們相同顏色特性的波長反射回去。

透明顏料通常用於白色基底，越白越好。顏色的彩度取決於可以從表面反彈出來的光量。顏色的明度或亮度則由塗料的厚度或濃度來控制。

灰色和中間色可以用很多方式來製造。其一是用互補色在調色盤調好後直接拿來畫。另一種是用互補色加疊的方式，讓光通過兩層顏料。一層藍加疊一層洋紅，就產生了紫羅蘭色。

罩染

罩染（Glazing）是在已經乾了的塗料上再加一層透明塗料，通常是爲了要增強、加深、統合，或改變顏色。藍天或紅臉頰可以用罩染的方式讓顏色變得更濃郁。罩染的塗料是混合在調色油中再上色的。

上：《恐龍保母》（Dinosaur Nanny），
　　1991木板油畫，14×14英吋
　　收錄於《恐龍烏托邦：遠離時間的國度》
　　（Dinotopia: A Land Apart from Time）

左：《蘇塞港》（Sousse Harbor），
　　2008水彩，4¼×7½英吋

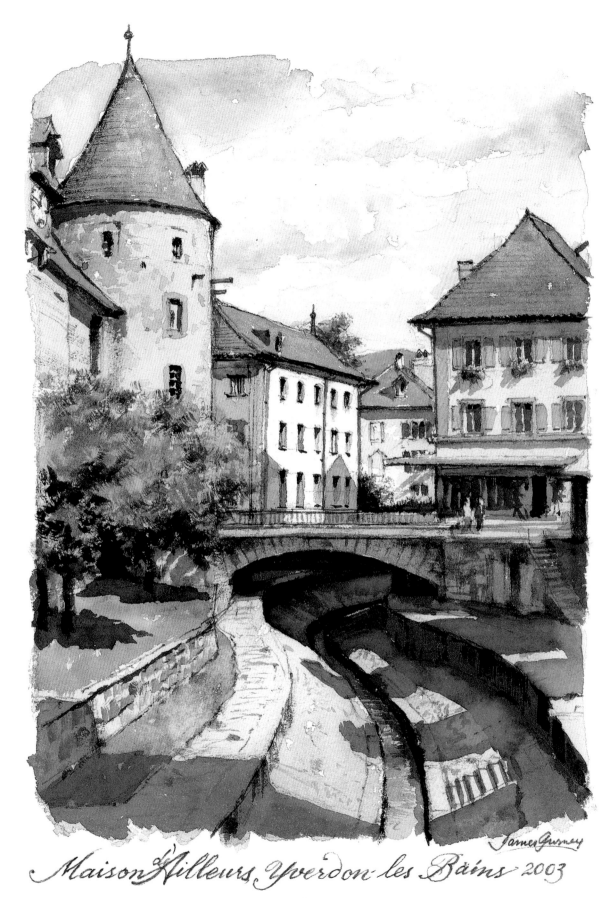

Maison d'Ailleurs Yverdon les Bains 2003

《異次元空間館》（Maison d'Ailleurs），2003水彩，7×5英吋

顏料的擺置

準備調色盤上的顏料時，有三大選擇：表面（玻璃、木質、或紙類）、顏色（色彩齊全，或有限的選擇），和排列方式（由暖到冷，或由淺到暗）。

調色盤的歷史

中世紀的畫家把顏料放在淺淺的容器裡，像是貝殼或碟子。首度提到調色盤的參考文獻出自1460年代勃艮第公爵的談話，他當時描述：「畫家拿在手上用來放油畫顏料的木盤。」以前調色盤通常由助理準備，這樣有助於讓顏色的擺置程序規格化。在1500年代早期，用調色盤調配顏色是很平常的事。到了1630年，調色盤已經成為大家熱烈討論的話題。瓦薩里（VASARI）曾說克瑞迪（LORENZO DI CREDI）「在他的調色盤上調配出很多顏色」。

提到調色刀的參考文獻約出現在1650年。到了1600年代，事先精心調配好顏色形成了一種慣例。再下一個世紀，畫家們更常預先在調色盤調好顏色，甚或備齊了漸層色調或各式各樣的顏色。1820年代，一本瑞士畫家用的手冊把調色盤上的漸層顏料比喻成鋼琴鍵盤的音符。據說惠斯勒（JAMES MCNEILL WHISTLER）都花一小時的時間來準備他的調色盤。德拉克羅瓦（EUGÈNE DELACROIX）的助理則表示，有時他得費好幾天的時間才能準備好主人的調色盤。

調色盤面

很多畫油畫的人都用安裝在桌面，或矮凳上的調色盤。右下的矮凳型是把調色盤安裝在有鉸鏈設置的平面上，它可以斜角抬高到各種角度。擠出來的顏料擺在左側的夾板調色台，然後在塗有塑膠膜的白色冷凍紙上作調配，一捲冷凍紙就掛在調色台的後面。

有些在工作室作畫的人比較喜歡用玻璃面來調色。調色盤擺滿調好的顏色後，就可以用刀片刮起來。玻璃面後方擺一張白色或灰色紙，提供背景方便判斷調出來的顏色。

如果不用安裝在桌上的調色盤，用不作畫的那隻手托著也可以。傳統材質通常是胡桃木夾板。由於調色油和各種顏色的經年累積，木質調色盤會產生一種很棒的光澤。

顏料

PALETTE（調色盤）這個字不單指

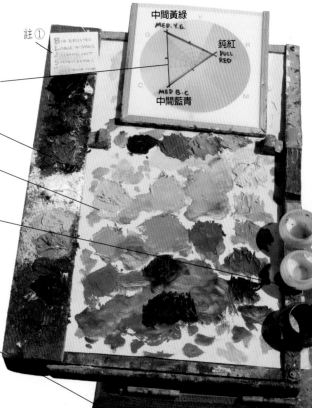

註①

中間黃綠　MED. Y.G.
鈍紅　DULL RED
中間藍青　MED B.C

有色域單的色輪以界定顏色範圍

顏料擠出來放在¼英吋寬的夾板上

位於夾板後塗有塑膠膜的調色用冷凍紙

裝有去味松節油和醇酸樹脂調色油的顏料杯

安裝在矮凳上，有門鉸鍊和平台上掀撐桿（圖片上看不到）裝置，因此可以斜角抬高到任何角度

安裝在矮凳上的調色盤

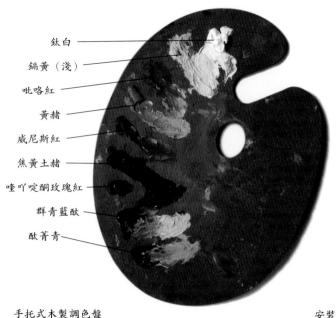

鈦白
鎘黃（淺）
吡咯紅
黃赭
威尼斯紅
焦黃土赭
喹吖啶酮玫瑰紅
群青藍酞
酞菁青

手托式木製調色盤

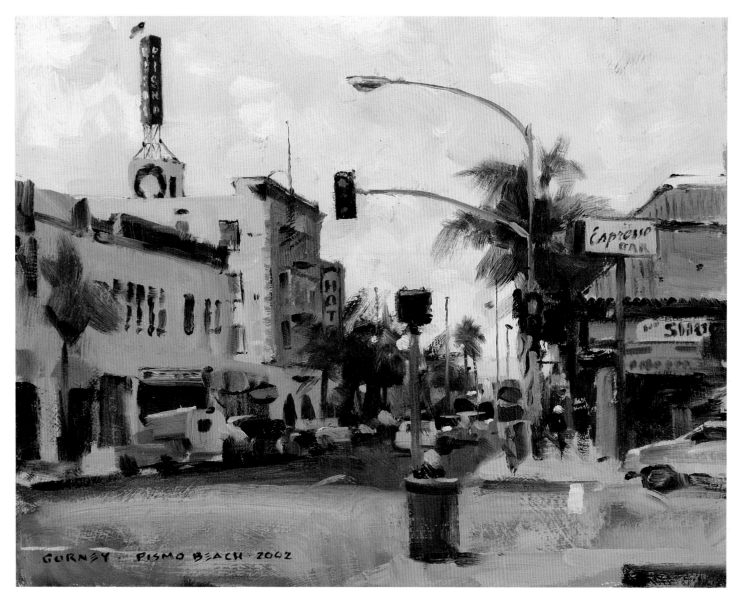

一個可以混調的平面，另一個意思是指完成一幅畫所需要備齊的軟管顏料。所謂備齊的顏料，可能少則一打，多則二十，甚至三十種顏色。

要控制有如編制複雜的大型交響樂團的調色盤是種挑戰，但對經驗豐富的畫者來說，顏料數量龐大是較為便捷的方式；然而對初學者來說，剛開始用少數的顏料會比較好，同時可藉此學習認識每一種顏色的特性，還有它們可以組合調配出什麼顏色。以下是一個比較好處理的顏色清單：

鈦白（PW 6）
鎘黃（淺）（PY 35）

黃赭（PY 43）
焦黃土赭（PBR 7）
威尼斯紅（PR 101）
吡咯紅（PR 254）
喹吖啶酮玫瑰紅（PV 19）
群青藍（PB 29）
酞菁青（PB 17）

擺置方式

如果用手托式調色盤，顏料的傳統擺置方式為：擠一些在距離盤身較遠的外緣。淺、暖色系擺在上面，也就是靠近拇指孔那邊，暗、冷色系則要遠離拇指。

《皮斯摩海灘》（Pismo Beach），2002夾板油畫，8×10英吋

左頁的矮凳型調色台，冷色系都擺在白色上方，而從黃色以下的暖色系則擺在下方。至於戶外寫生用的長方形調色盤，可以把白色擺在角落，暖色系橫跨上排，冷色系則從側邊排下來。

註①：
大筆刷
由大到小
強調色最後處理把邊緣畫成柔和有色域罩的
色輪慢慢來

限定顏色

節約用色可使你的配色方案顯得精簡。限定顏色（又稱限制顏色）是選用少數幾種顏色，畫作通常比較統一或和諧。

　　較多顏色未必能有較好的配色方案，其實通常要反過來才對。一幅畫用了一大堆色彩鮮豔的顏料，還不如限定在少數顏色來得有效果。何以要限定顏色，至少有以下三個理由：

1. 古代繪畫大師用少數顏色畫出來的結果會比較和諧。根本沒有像現在那麼多的選擇，不得不只能用有限的顏色。
2. 限定顏色會強迫你養成調色的習慣。如果身邊沒有一種叫做「草綠」的顏色，你就得自己調，這樣反而更有可能得到正確的綠色。
3. 限定顏色簡約又方便攜帶，而且幾乎足以應付任何題材的畫。其實只要四或五個顏色，就可以畫出自然中的任何景物。

　　下面這幅畫是在一個速寫小組完成的，所用的顏色如下：

《藍色女孩》（Blue Girl）木板油畫，6×8英吋

鈦白（PW6）
群青藍（PB29）
焦黃土赭（PBR7）

這裡有個充滿生氣的雙色組合：

酞菁藍（PB15）
芘酮橙（PO43）

右邊的恐龍是一幅鉛筆畫加透明油彩，用的顏色是：

生褐（PBR7）
焦黃土赭（PBR7）
鈷藍（PB28）

　　以下顏色可以調配出各式各樣的顏色，適用於油彩或水彩。這一組顏色符合戶外寫生簡約配備的需求：

鈦白（PW6）
鎘黃（淺）（PY35）
芘咯紅（PR254）
永固茜草紅
　　（PR202、PR206或PV19）
焦黃土赭（PBR7）
群青藍（PB29）
鉻綠（PG18）

　　有時候再從這些已經很克難的顏色排除更多顏色會很有趣。描繪店家正面的那幅畫（右頁），又拿掉了三個顏色，只剩：

鈦白（PW6）
芘咯紅（PR254）
群青藍（PB29）
焦黃土赭（PBR7）

　　風景畫不需太多豔麗的色料，除非要畫花或夕陽。以下四種顏色可以給你柔和協調的感覺，令人賞心悅目，儲備一下是不錯的：

鈦白（PW6）
威尼斯紅（PR101）
黃赭（PY43）
群青藍（PB29）

　　至於在工作室畫人物肖像需要的顏色，從林布蘭（REMBRANDT VAN RIJIN）

《紐約州里茲市》（Leeds, N.Y.），2001 木板油畫，11×14英吋

到佐恩（ANDERS ZORN）這些古代大師所用的顏色也就夠了：

鈦白（PW6）
黃赭（PY43）
鎘猩紅（PR108）
象牙黑（PB9）

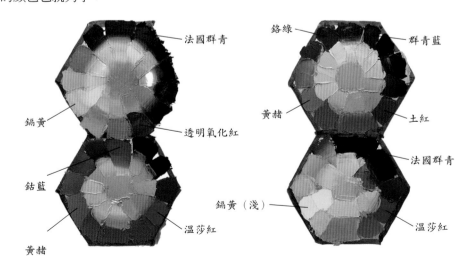

你可以製作色輪來測試，預先看看限定顏色可能產生的顏色範圍如何。右邊的色輪分別都只用三或四種顏色，再加上白色製成。

通常有一個不錯的辦法就是挑一個有完整彩度的顏色，然後搭配越過光譜中心在對面的兩個較弱的顏色來混調。你會發現色輪內，不是鎘黃，而是像黃赭這類低彩度的顏色才能和某一點上的顏色產生很好的協調。你也可以用透明和不透明顏色的組合來實驗看看。

法國群青
鎘黃
透明氧化紅
鈷藍
溫莎紅
黃赭

鉻綠
群青藍
黃赭
土紅
法國群青
鎘黃（淺）
溫莎紅

污泥色的爭論

有所謂的污泥色（MUD）存在嗎？關於這個議題有兩派說法，兩邊各有重量級畫家和教師的背書。兩派的理念都要試試看，才能知道哪個對你來說比較合用。

「小心污泥色」這一派

有些水彩畫家只用原色，並採取透明加疊法製造出其他顏色，根本不用棕、黑，或灰色，而且從來不在調色盤上混調。

有些油畫繪者謹防過度混調顏色，深怕製造出「死板」或「髒髒」的顏色。布格羅的學生帕克斯特（Daniel Parkhurst）在他1903年的著作《油畫繪者》（The Painter in Oil）這本書中寫著：「過度調色有時會讓顏色看起來污濁，尤其如果用超過三個顏色。如果三個顏色還調不出所要的顏色，很可能就是那三個顏色選錯了。如果不是這樣，而你必須再加一個顏色，請三思，否則可能得再重新調一次。」他說，運用不完全混合的方式所調配出來的顏色，最後往往更容易讓整幅畫呈現和諧的效果。他還建議調色盤要謹慎保持乾淨，同時也要用很多枝畫筆。

「污泥色是一種迷思」
這一派

另有一派同樣敏感的色彩專家則堅決主張根本沒有像污泥一般的混合色存在，有的只是畫中的顏色之間呈現出污濁的關係。

特定顏色在整體畫面上看起來不是對就是錯。枯燥或死板的效果來自於明度的搭配很差，而不是因為調出來的顏色不好，或調色的方法不對。「

圖1. 由三種色彩混合而成的暖調系，或稱作「污泥色」。

給我一點泥色，」德拉克羅瓦（Eugène Delacroix）說：「我就可以用它畫出維納斯的肌膚，只要你讓我來挑選周圍的配色。」

有些繪者習慣把調色盤上沒用到的顏料刮起來，混調成一般的灰色，然後存放在空塗料管裡。需要混調中間明度的顏色，或要降低調彩度時，就會用這些他們稱之為「泥色」或「醬料」的顏料管。

這一派畫家指出，灰色或棕色可以用很多種不同組合的顏色來調配。看起來一模一樣的中性灰色可以由紅配綠，或藍配橙調出來，或把調色盤上的顏色統統攪和在一起也行。其實用什麼方式調出所要的顏色並不重要，重要的是你要把它擺在哪裡，還有周圍要搭配什麼顏色。

根據這個觀點，就不必老是得洗筆，也不用很多枝筆，除非手邊的畫需要鮮明的色調。髒髒的筆帶有一種可以統合各種顏色的灰，給畫面增添一股成熟的韻味，於是就兜攏出整體感了。

兩派想法各有可取之處。小心污泥色這一派主張要練習如何才能調出有效的顏色，這是對的。如果採取不完全混合的方式，落筆處還可以看見原來所用的顏色，這樣的灰色就會變得很生動。如果必須要用比較鮮明的顏色來調灰色或棕色，這會使畫家更容易意識到某些陰影或皮膚一定得用什麼顏色。但一定

要抗拒視灰色或棕色為污髒的傾向，因為它們真的不髒。就繪畫而言，它們都是大廚師的醬料。

更多畫作罹患了充斥著太多純色的「水果沙拉病」，反而不是因為有污濁的泥色。

兩者的藥方都得靠好的明度搭配，換言之，在最後混調顏色之前，要先好好計畫一下。簡單的配色方案絕對錯不了，也許可以用一個高彩度的顏色。例如上方琵鷺的猩紅色，藉由一系列的中性色和互補色襯托出來，在這個案例中用的是灰綠色和棕色。安置得宜的灰色會使得純色完全突顯出來。

《奧理諾科河上的洪保德》（Humboldt on Orinoco），1985 夾板裱裱褙布面油畫，21 × 27½ 英吋 收錄於《國家地理雜誌》（National Geographic），1985 年 9 月

《單軌》（Monorail），1987 年板裱褙裱布面油畫，11 丫 22 英吋《公民費德》（Citizen Phaid） 封面 雅思圖書公司

單色畫

單色畫（monochromatic color scheme）是由單一色相以不同明度或彩度組合完成的。藝術作品僅以灰、棕，或藍單一顏色來表現的傳統由來已久。

任何繪畫工具，例如一枝鉛筆，或一根孔特蠟筆，就可以畫單色的圖像。繪者以灰色單色畫（GRISAILLE）來描繪人物或景致由來已久，而「GRISAILLE」在字面上來說，就是用灰色的意思。灰色單色畫最常被用來當預備步驟，以便規劃色調的明暗度，或者是在尚未加疊顏色作透明罩染以前的程序。

除此之外，過去的繪畫大部分是以全彩的方式創作。十九世紀與二十世紀初期有好幾個影像製造科技的發明，包括攝影、網版印刷、電影和電視，這些剛開始都只有黑白，一直到進入二十世紀才變成全彩。《紐約時報》到1997年才出現頭版彩色照片。

因此，生活在上一個世紀初期的人們習於看見世界以黑白或深褐色呈現。當然，現在全世界通用全彩，黑白已成為一種藝術性的選擇，不是經濟考量。單色畫往往因為非常獨特又低調反而引起注意。在現今的圖畫小說或繪本中，單色畫可以立即暗示讀者那代表歷史照片。就像這幾個例子一樣，目的就是要藉此讓想像的恐龍國世界增加可信度。在全彩的漫畫書中，倒敘情節通常用深褐色來呈現。

如果用乾的媒材，或像水彩之類的透明顏料製作單色畫，只需要一樣工具或顏料就可以了。至於不透明顏料，你可以用主導色調出各種灰階就行了。

《威爾與亞瑟》（Will and Arthur），1990木板油畫，7×5英吋
收錄於《恐龍烏托邦：遠離時間的國度》

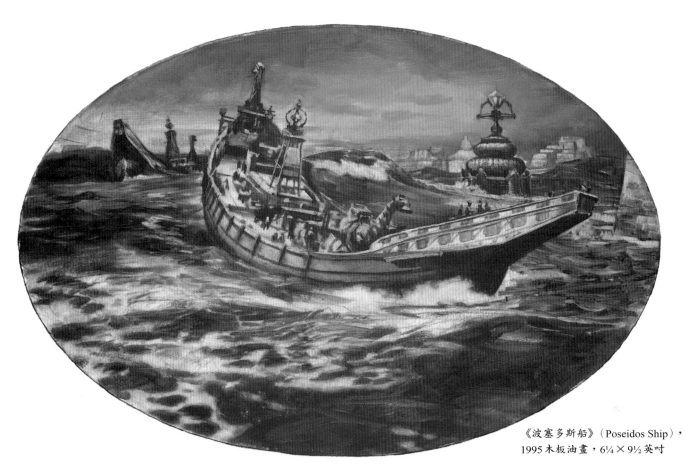

《波塞多斯船》（Poseidos Ship），
1995木板油畫，6¼×9½英吋

《波塞多斯街景》（Street Scene, Poseidos），
1995木板油畫，6¼×9½英吋
皆收錄於《恐龍烏托邦：失落的地底世界》

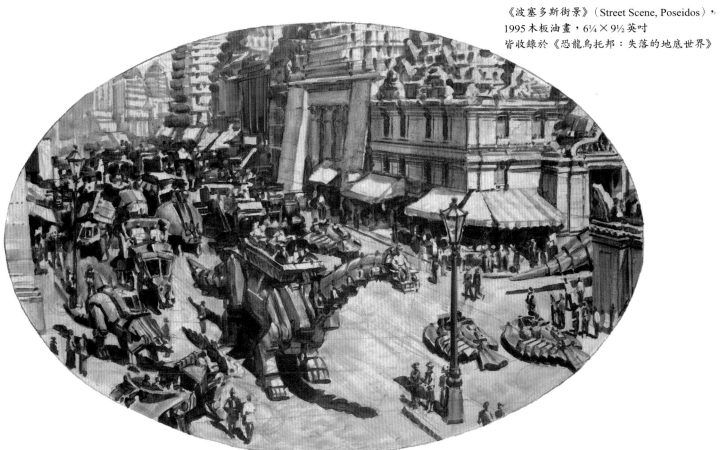

冷暖色

溫度計量不出顏色的溫度，冷暖色的概念完全來自於心中的想法。
不過，色溫的感覺對觀者來說無論如何都是真的。

下：《暮色中的艾布隆》（Ebulon at Twilight），
2006 木板油畫，11 × 18英吋 收錄於《恐龍烏
托邦：千朵拉之旅》

暖色

冷色

我們把色輪剖成兩半，上半部全是暖色，由黃綠到橙色和紅色。下半部是冷色，從藍綠、藍色到紫羅蘭色。

該從哪裡將色輪剖半，或許有爭議。綠色和紫羅蘭色似乎已將代表貴族的顏色分割了。但如果以這兩個家庭的家長，即藍色和橙色來考量，兩家似乎在我們的心理上就有基本差異。

冷色系似乎會喚起冬天、夜晚、天空、陰影、睡覺，和冰的感覺。藍色暗示著安靜、休息，和平靜。暖色系使我們想起火、香辛料，和血，隱含著能量與熱情。橙色和黃色屬於短暫的顏色，我們在自然界中看到它們轉瞬即逝一夕陽、花朵，或秋天的樹葉。

色彩詞彙的來源

這兩組顏色家庭的成員所帶來的基本感覺似乎已融入人類的生活。人類學家凱依（PAUL KAY）和柏林（BRENT BERLIN）研究了色彩詞彙在全世界各種語言系統的演進過程。歐洲語系約有十一或十二種基本詞彙來描述顏色。

但有一些所謂的原始語言，像新幾內亞的丹尼語則只有兩個基本詞彙。凱依和柏林寫道：「其中之一的語意涵蓋了黑、綠、藍，及其他冷色系。另一個則涵蓋白、紅、黃，及其他暖色系。」原始民族的視力並不差，根本不是這樣。相反地，人類學家表示，在語言演進的過程中，第一個字的多重語意概念大約是繞著心理層面最重要的同類事物發展出來的。

畫家如何使用色彩詞彙

畫家在提到冷暖色時，意思就不太一樣了。單獨一抹色樣可以被描述成暖色或冷色。有時候，有些畫家更常把色溫當作相對概念來區分兩個關係緊密的顏色。用較多黃色調成的綠色，可能會

被認為比偏藍綠的綠色要暖些。如果說到藍色，藍色再加一點紅或黃，就可以變得比較暖了。由此看來，這種以相對關係來歸類色溫的方式很容易產生混淆。

如何運用暖色和冷色

如果想要暗示神秘、黑暗、或憂傷，可以用冷色系來創作。但也可以在冷色附近加一點暖色來增添趣味。

上面這幅採坐姿的巨型神像，從頭到尾都用金色，目的是要暗示沙漠中富異國情調的傳奇故事。沿著地平線的藍綠冷色調使整個畫面不至於令人厭煩，或顯得單調。

同樣的顏色也出現在天空上方，還有在暗處的向上面。

上：《遠古山間的哺乳動物》（Ancient Mountain Mammals），1991 木板油畫，13 × 15英吋
收錄於《恐龍烏托邦：遠離時間的國度》

Place Jacques-Cartier

Montreal Québec James Gurney

在非常暗灰調的棕色和藍灰色中，冷暖色可以用來產生互補作用。左邊的蒙特婁速寫是在現場用深褐和燈黑色水彩完成的。上面的油畫也是採取同樣的方式，前景用暖色，後方遠處則是用了冷色。

左：《蒙特婁》（Montreal），2001 水彩，5 × 7½ 英吋

色光的交互作用

兩種不同色光照在一個形體上，兩種光的交會處將混合出新的顏色。光的混色和顏料的混色稍有不同，稱之為**加法混色**（additive color mixing），因為是一束光加疊在另一束光之上。

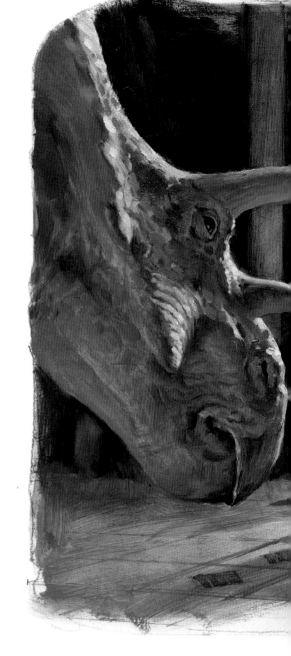

《石膏頭部習作》（Studies of Plaster Head），1980 夾板油畫，各5×5英吋

加法混色

在左邊白色頭部模型的油畫速寫中，一道經過琥珀色濾光片（GEL 或 COLOR FILTER）修飾過的光從左下方照過來，另外還有一道藍光從接近相反的角度照過來。

兩道光幾乎沒有重疊的地方，整個頭部的每一個面都被兩道光涵蓋，只有少數幾個小地方沒照到光—鼻子接眼窩的暗處，還有耳朵上下的凹陷處。

兩道光照亮了下面的模型，一道是黃綠色，另一道是洋紅色。兩道光靠得很近，以致於在頭的頂部、前額和顴骨有重疊照射的地方。這些地方的顏色混成了灰黃色，色調比僅有單一光照的兩個最亮處都還要亮。

加法混色是顏色在眼睛裡形成混合，不是顏料混合。這會發生在色光融合的時候，或把光碟一半塗藍，一半塗黃，然後加速旋轉，也會發生。

不同於顏料或濾光片所形成的減法混色，這種混色會造成混合處比任一個單一光照處有更高明度。加法混色所產生的色相也不太一樣，綠光和紅光混合成黃光，在顏料則會變成暗棕色或灰色。

互補投影色（complementary shadow colors）

上面的巨幅畫作中，有一道暖色光由下方照向觀者的左邊，把人物照亮了。同時，還有一道藍光從門開處向我們這邊射過來，照亮人物的邊緣輪廓，並向我們這邊投出影子。

由於投映在地上的影子只接收到直射的暖色光，於是就明確地呈現出暖色的投影。如果有不同顏色的兩種光源照在同一個形體上，各個光源的投影分別會是對方光源的顏色。

《在恐龍國首都索洛波里斯的亞瑟》（Arthur in Sauropolis），2006木板油畫，10½×18英吋　收錄於《恐龍烏托邦：千朵拉之旅》

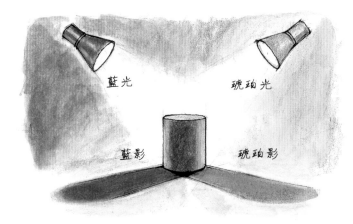

兩個有色光源的投影分別會是對方光源的顏色

三色組合

三色組合（triadic scheme）是由三種基本顏色組成，但不一定是全彩度的顏色。例如下面那幅畫，主要是由冷色系的紅、藍綠和鈍黃色建構起來的。

圖1. 三色組合色樣附帶中間色

《恐龍國的台階》（Saurian Steps），2006 木板油畫，16×34 英吋　收錄於《恐龍烏托邦：千朵拉之旅》

要建構一個三色組合，就從選三個顏色開始。可以是紅、黃、藍，或青、洋紅、黃之類的也行，或任何三個顏色都可以。不一定要用軟管顏料，也可以自行調配任何顏色作為起點。也許其中兩個是全彩度的顏色，第三個顏色柔和一些。不論什麼顏色，把它們想成演奏三重奏的三種樂器─比方說，吉他、鍵盤和笛子，要充分發揮這三種樂器的音色。

以下面這幅畫為例，三個起始色是藍綠、冷色紅和鈍赭。三個顏色在畫中各有一系列的變化色。藍綠色系以淺明色、暗青古銅色和鮮明的樹葉來呈現。紅色系則有棕紅、鮮粉紅和暗栗色。金色系出現在被陽光照耀的樹、女孩的馬甲、男士的外套，還有魯特琴和豎琴。三個顏色各自有齊備的**暗色**（shade）

（混以黑色）、**灰色調**（tone）（混以灰色）、明色和中間色。

這裡面還悄悄溜進了少數幾抹別的顏色─例如太陽旗下的鮮橙色─但目的不外乎是要突顯那三組色相。

115

強調色

加一點顏色在黑白速寫或灰色的畫中可以增添趣味。一個強調色會把目光吸引到趣味點之所在。

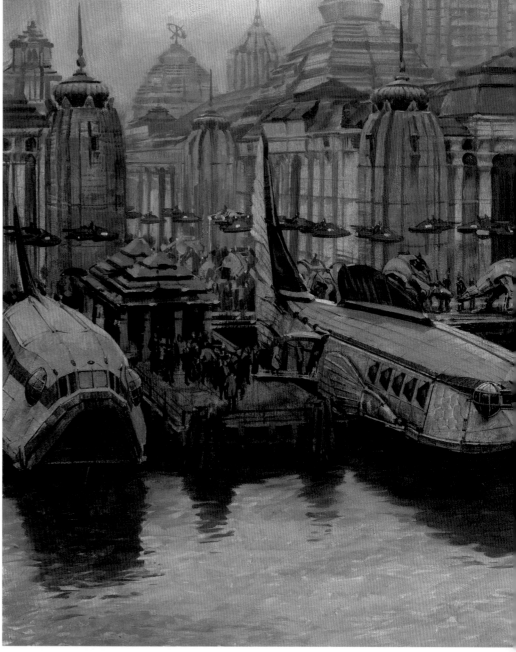

　　凡是畫中有小區塊的顏色,明顯不同於其餘顏色者,即為強調色(COLOR ACCENT)。

　　上面的速寫是波多黎各林孔市市場的一角。在滅火器和學校標示上的幾抹黃色使得這張灰色的鉛筆加墨水畫有了討喜的改變。而在較大的這幅畫中,疾馳的黃色快艇在灰色港口的背景中被突顯出來。

　　強調色通常用互補色或接近互補色,而且往往比畫中其餘顏色的彩度高。如果把整個畫面限制在近乎單色設計,任何不同之處就會被突顯出來,並攫住觀者的目光。例如在森林的場景中,一件紅色的襯衫就會把我們的注意力固定在那裡。

　　強調色未必只用來作為趣味的焦點,也可以在整幅畫中當調味料來加,讓大範圍又沒有變化的色相獲得紓解。如果你的畫有強烈的紫色,偷偷在這邊和那邊加一點黃色或橙色—只要幾個漂浮的點狀,或一條輪廓線,或窗上一個怪異的影像都可以。這與品味以及一時的靈感有關,目的是要使畫面上的色彩不致流於過度機械化,或顯得單調乏味。

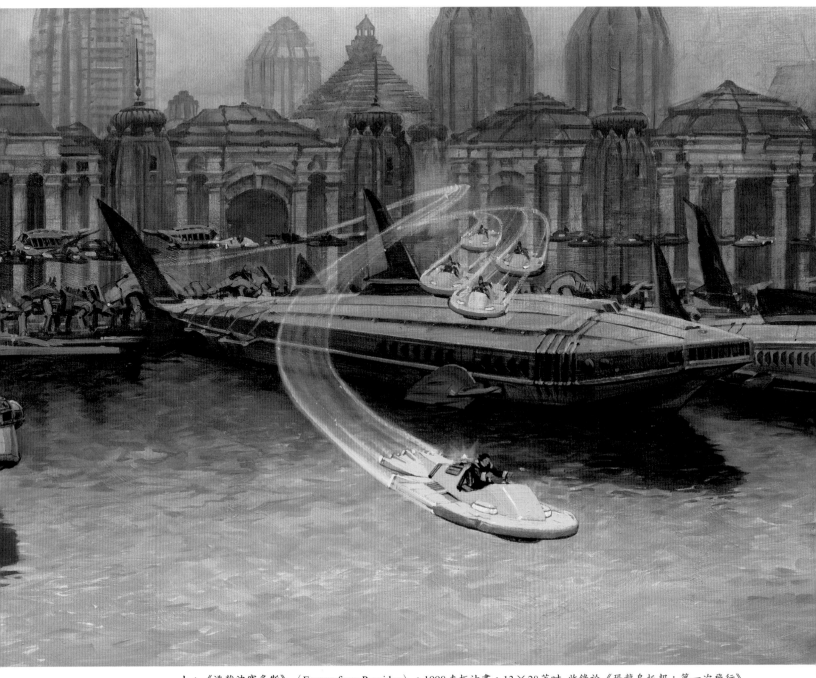

上：《逃離波塞多斯》（Escape from Poseidos），1998夾板油畫，13×28英吋　收錄於《恐龍烏托邦：第一次飛行》

左頁：《林孔》（Rincón），1992鉛筆畫8×11英吋

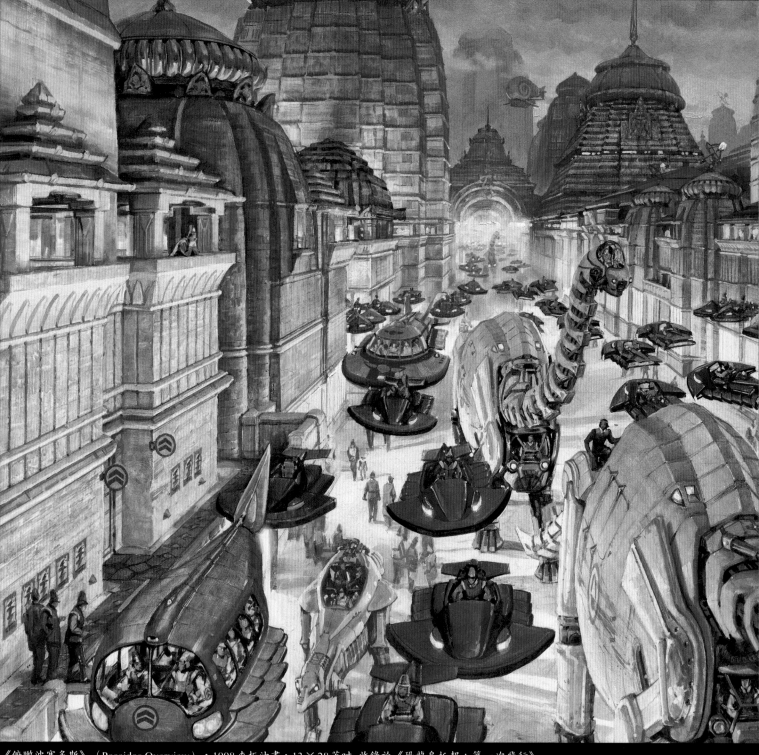

《俯瞰波塞多斯》（Poseidos Overview），1998 夾板油畫，13×28英吋 收錄於《恐龍烏托邦：第一次飛行》

第七章　預先調色

調配色串

針對某個色相，用調色刀準備好一組明度由淺到暗的小顏料團，依序排列成串就叫**色串**（color string）。預先調好色串有個很大的優點就是以觀察法繪畫時可以節省時間。

《小組速寫習作》（Sketch Group Study），1996木板油畫，12×9英吋

畫畫上色以前，每一筆幾乎都是從顏料管擠到調色盤上調配出來的。因此，調色的策略對畫作最後呈現的結果影響深遠。

隨意調色與預先調色

調色有兩種基本方式：隨意調色（FREE MIXING）一每次要上色就從顏料管擠出來用畫筆調。預先調色（PREMIXING）一事先調好幾組顏色。

預先調色不是指使用已經調好的標準膚色軟管顏料，也不是在工作室胡亂調配預先想好的顏色，而是指在畫畫一開始經過觀察後，小心翼翼調配出來的顏色。

左邊的畫是用預先調好的顏料完成的，畫程爲三小時（三十分鐘一小節），顏料一開始就先準備好。預先調好的顏色符合當時摸特兒的樣貌和光的狀態。我分別調了四組色串：頭髮和皮膚在主光源下的色調，皮膚在冷色側光下的色調，以及粗略調出來畫背景的灰色。一開始，我先花三十分鐘調好顏色，這個準備工作就緒後，才有可能在剩餘的五小節內完成一幅肖像。

預先調色的好處

1. 預先調色使用的調色盤面積比隨意調色小。右頁那幅山上飯店的畫，顏色全在一張9×10英吋的調色紙上調配出來，中途都不需要刮掉，或清洗調色盤。

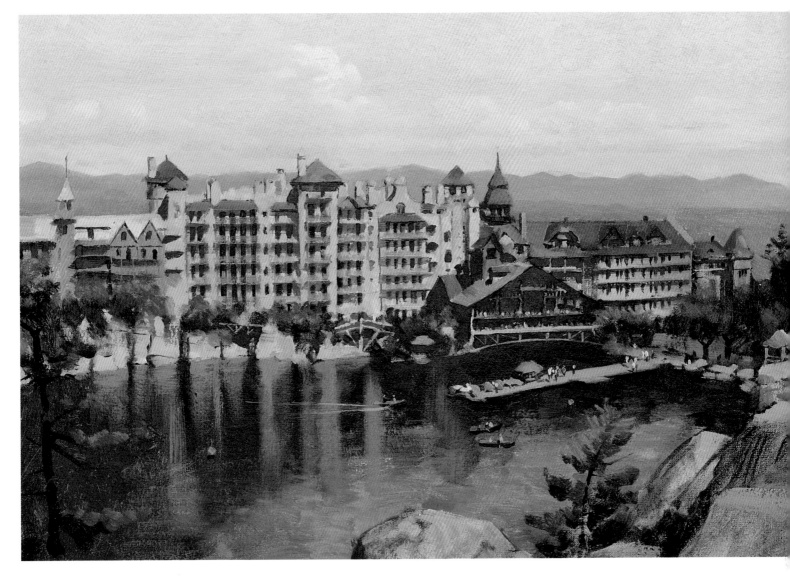

2. 用調色刀預先調配幾組顏色，量可以多一點，不必老是用畫筆，又要調色，又要上色，往往造成調出來的顏料不夠用。

3. 預先調色終究會節省時間，因為不須浪費寶貴的時間重複調相同的顏色。

萊利法則

紐約藝術學生聯盟的教師萊利（FANK REILLY）是預先調色的倡導者之一，他的知名度主要來自於教學成果和學生的作品。萊利要求學生每一幅畫都要調配好幾組色串，並且建議每個主要色相都要準備十種色階，連帶還要有相對應

的灰階。一般的畫其實用不到十個明度階，調四到五階，用來處理中間明度也就遊刃有餘了。一個色相準備二或三階的淺色，二階的暗色就很多了，而且你隨時還可以加調中間色階。

如右邊的調色盤，畫屋頂的紅色有淺、中，和暗明度，還有一些鈍黃、暖灰，和幾個藍色的色串。綠色則從藍、黃色串混調出來。這些是該場景的主要顏色。需要一個色串中所沒有的顏色時，我隨時都可以再調。

莫宏克山莊（Monhonk Mountain House），
2004 夾板裱背布面油畫，11 × 14 英吋

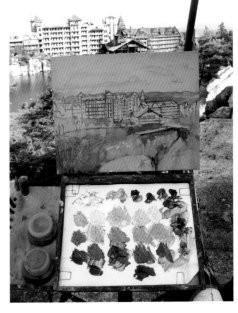

色域對映

一幅畫可能需要的所有顏色稱為**色域**（gamut），它是用疊在色輪上的多邊形來顯示。對一幅畫來說，好的顏色不限定於被你所選用者，還有一些被你忽略的顏色。

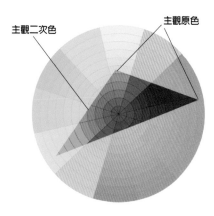

主觀原色

上面是《鳥人》這幅畫的色域圖，外圍邊線代表被稱為**主觀原色**（subjective primaries）的起始色當中任兩者之間最純的混合色。三條接連直線的中途點是畫中可能出現的最純的二次色。色域以外的任何顏色都無法由起始色混合而得。

主觀中性色

出現在色域幾何圖中央的色調就是指定配色方案的主觀中性色。它是三個頂點色之間的中間色。左邊那幅畫的主觀中性色不同於零彩度的灰色，有點偏綠色。**主觀中性色**（subjective neutral）其實就是色偏。在這張酒館場景中，綠灰色看起來像中性色，而灰色在這個特定的配色方案中看起來則稍微帶一點紅。

飽和度減損

要注意任何三色組合色域中的二次色彩度都會比較弱。換言之，三角形任何一邊的中途點都會比較接近中央的灰色，因此比三角形三個角的顏色更趨於中性。這種中間色彩度減弱的現象叫做混合色的**飽和度減損**（saturation cost）。

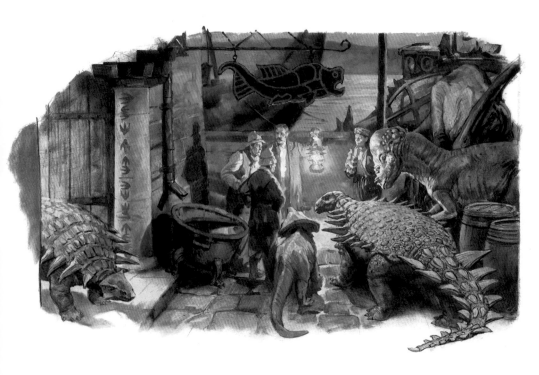

《黑魚酒店外》（Outside Black Fish Tavern），1994 木板油畫，11×19 英吋 收錄於《恐龍烏托邦：失落的地底世界》

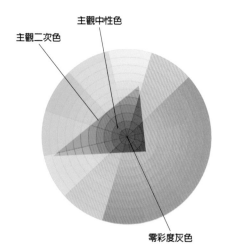

《黑魚酒店外》之色域圖

我們在 114 頁檢視三色組合時，探究了限定用三個色相及其變化與相對關係的理念。不論用什麼顏色開始，這些就成了配色方案中的父母色，其餘調出來的顏色也由此衍生而得。

三色組合的色域是一個三角形，**色域對映**（gamut mapping）是在色輪上把三角形的邊線劃出來，以界定配色方案的分布範圍和限制。色域圖可以明確地顯示哪些顏色在範圍內，哪些則在範圍外。

例如，右頁的畫有強烈的青色和洋紅色，還搭配了較弱的黃色、紫羅蘭，和一點鈍綠色。上面那幅夜間場景的顏色範圍就更窄了，僅包括黃綠、藍綠、和一點鈍紅紫羅蘭，沒有黃橙、高彩度紅、紫色或棕色。

《鳥人》（Birdman），2009 夾板油畫，15×21 英吋

製作色域罩

如果可以在色輪上畫一個色域的形狀來界定一個配色方案，為什麼不另外用一張紙或塑膠板，按照那個形狀剪一個罩子？這樣就可以在色輪上滑動罩子，產生新的配色方案。

《拿著捲軸的威爾》（Will with Scroll），1998 夾板油畫，12½×6½ 英吋 收錄於《恐龍烏托邦：第一次飛行》

為了確保能充分了解色域，我們再來檢視兩幅畫，看看哪些顏色包括在配色方案內，哪些被排除在外。左邊的畫是一位年輕人在暖色的室內。這幅畫用了高彩度的紅、橙和黃，搭配低彩度的藍灰色作為互補強調色，沒有綠色或紫羅蘭色。

右頁的配色方案用色也很少，最強的色相是青色，搭配一點較暗的綠和鈍黃／棕色，沒有紅、紫羅蘭，或高彩度的黃色。

現在來看看能否界定這兩幅畫的色域。第一個配色方案相當簡單，可以用一個一直偏到暖色系那邊的三角形來代表。下面的數位色域罩用圖像處理軟體製作，模擬色域罩則用描圖紙剪出來，放在畫好的 Yurmby 色輪上。你可以用任何喜歡的方式來製作色域罩。

如同在 122 頁所看到的，三角形的三個角代表該幅畫的主觀原色。這些主觀原色不一定都落在色輪的外緣，因為一般顏色未必是全彩度色。三角形周圍內的顏色則涵蓋了所有來自主觀原色的中間色。

右頁《偷蛋龍》這幅畫的色域罩也相當簡單，就只是一個從鮮明的青色到鈍黃橙色的狹槽形狀，不包括強烈的黃綠、紅，或紫羅蘭色。

產生新的配色方案

色域罩是一個寶貴的工具，不僅描繪出已存在的配色方案，還能創造新的方案，讓你可以自由選擇真正想要的顏色，同時規範你不取色域以外的顏色。

其優點如下：

1. 使你不受制於毫無章法地從有限的顏料中作選擇（見 102-103 頁），還可以選用任何主觀原色為起點，進而精確地得到想要的色域。
2. 藉著在色輪上滑轉色域罩的方式，你可以創造並預先看到不同的配色方案。如果沒有這個方法，你可能根本想不到這些方案。
3. 整體來看，色域內的顏色因為有主觀原色和主觀中性色，即使有很多顏色被排除在外，感覺起來已足以成為完整的配色方案。這類似攝影師用彩色濾光片所能達成的效果，卻更容易掌控。

主觀二次色　主觀原色　主觀原色　主觀中性色

《偷蛋龍》（Oviraptor Portrait），2006 夾板油畫，12½×13½英吋 收錄於《恐龍烏托邦：千朵拉之旅》

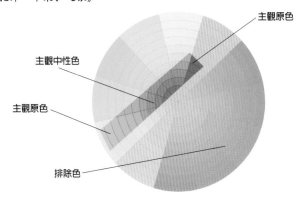

配色方案的形狀

我們所看到的色域圖每一個畫出來都是多邊形，也許是三角形、菱形或正方形。它可能只包括色輪某一邊的顏色，也可能涵蓋大範圍的顏色。

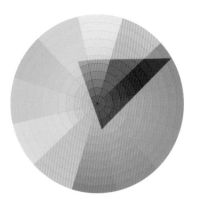

圖 1. 右邊消防設備的色域圖

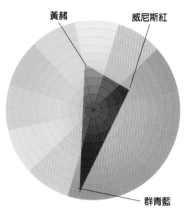

圖 2. 限定顏色的色域圖

黃赭　　威尼斯紅

群青藍

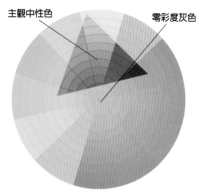

圖 3. 氛圍三色組合色域圖

主觀中性色　　零彩度灰色

單色主導之氛圍三色組合
紅／橙紅強調色

色域圖還可能出現哪些形狀？所描繪的又是何種型態的配色方案？

如我們所看到的，最常見的色域圖是三角形，通常有一個全彩度主導色相，和兩個較低彩度的附屬色以求平衡。上面的畫是恐龍烏托邦的消防隊，主導色為紅色，較淡的顏色是黃綠和灰紫羅蘭（圖1）。

我們來回顧另一個在102頁討論過的限定顏色的例子：群青藍、威尼斯紅，和黃赭。它的色域圖（圖2）是一個很窄的三角形，因為其中的紅色和黃色很接近。

偏向色輪一邊，完全不和中央重疊的等邊三角形是一種很好用的色域罩，稱之為**氛圍三色組合**（atmospheric triad）（圖3）。氛圍三色組合是主觀且有情緒變化的，用來畫圖像小說或電影的彩繪劇本非常理想。

互補色型的色域看起來像一個延伸過色輪中央的狹長菱形（圖6和7）。雖然兩點極端對立，卻相當穩固，因為它的中性色區塊和色輪中央相符。

右頁另一個色域罩顯示出「情境與強調色」的配色方案（圖5）。這幅畫多半是單色環境，只在色輪的另外一邊有一個強調色的區塊，沒有中間色。

如果製作一個互補色型的色域圖，但顏色平衡點偏離了中心軸會怎樣呢？舉個例子，用接近互補色的紫羅蘭和橙色，平衡點離中心只差一點點，這會使得整個畫面非常吸引人，卻也有些不穩定和衝突的感覺。

沿著色輪邊緣相鄰的色相稱為**相似色**（analogous color）。這些顏色自然而然關係密切並且和諧。當你開始用紙做

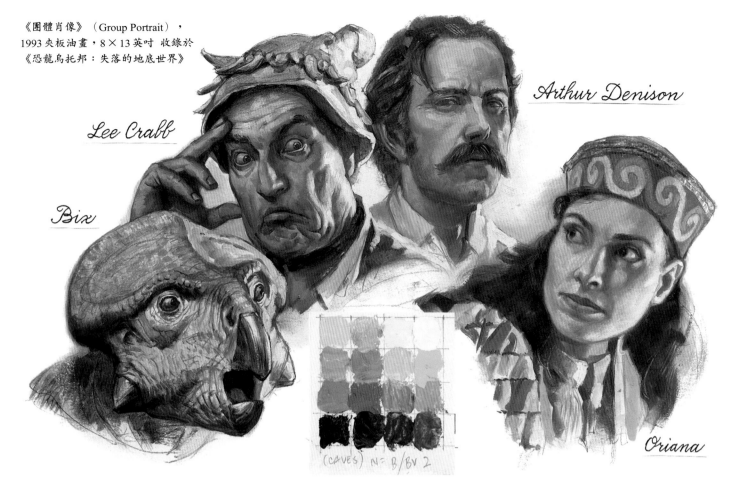

《團體肖像》（Group Portrait），
1993 夾板油畫，8×13英吋 收錄於
《恐龍烏托邦：失落的地底世界》

Lee Crabb

Arthur Denison

Bix

Oriana

(CAVES) N= B/BV 2

的色域罩在畫好的色輪上滑轉時，要創
造什麼型態的色域罩都沒有限制，而且
也可以衍生出無限多的組合（圖7）。

下一頁，我們要探討如何依據選好
的色域來準備調色盤上的顏料，以便能
用精確的顏色作畫。

圖4. 上面那幅畫的色域圖

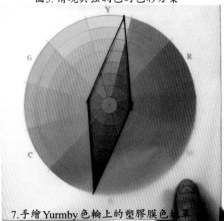

圖5. 情境與強調色的色彩方案

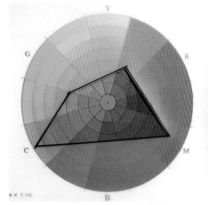

圖6. 數位尤恩比色輪上的互補色型色彩方案

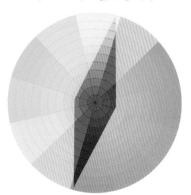

7. 手繪 Yurmby 色輪上的塑膠膜色域罩

按色域的限定來調色

一旦選好色域，就可以依據所界定的範圍來調配色串，這些色串便成為整幅畫的顏色來源。這個方法保證讓你留在色域內，並充分利用裡面的顏色。

圖1. 色輪與起始的軟管顏料

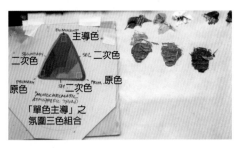

圖2. 氛圍三色組合色域圖

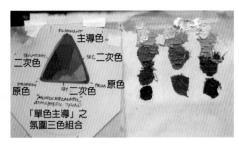

圖3. 調出比主觀原色更暗與更淺的許多明度階，各自產生不同明度的色串

我們已經學會色域罩如何協助分析配色方案，還有如何依據其他的色域形狀來想像不同的配色方案。再來，要怎麼運用這個系統實際調配顏色，並產生一幅新的作品呢？

起始色

首先，圖1顯示色輪貼在調色盤上，還有一些軟管油畫顏料作為起點。在這個階段，想要用多少軟管顏料都可以，但在此案例中，只有吡咯紅、鎘黃、鎘檸檬黃、群青藍，和鈦白。

假設你想要一個以高彩度紅橙為主導色的三色組合（圖2）。用調色刀把在三角形色域的三個角所看到的顏色各自調出一些來。在此案例是高彩度紅橙色、低彩度紅紫羅蘭，和低彩度黃綠。

調配色串

現在你已經有主觀原色，這些是本配色方案的顏色來源。下一個步驟要將這些顏色各自延伸出四種不同明度階（圖3）。調的時候，盡量使每個顏色的色相和彩度保持一致。

再看一次色域罩，三角形三邊的中途標示為主觀二次色，這些是你的主觀原色的中間色，你可能也要調配出來，最後也許調出三到六色的色串。

把軟管顏料收起來

開始作畫以前，顏料已經都擠好在調色盤上的軟管要統統收起來，除了白色以外。這點很重要，因為這些顏色在你的色域之外。作畫的過程中，再也不想去取用它們。如果想破例也行，但現在最好還是留在選定的範圍內。

右頁的肖像是恐龍國的人物——月光下的奧里安娜。我希望利用顏色表現冷酷而魔幻的氛圍，因此選用偏藍綠的氛圍三色組合。把顏色限定在這個色域根本調不出任何強烈的暖色，就算你想要也辦不到。可是，當你的眼睛適應了這個顏色的情境，感覺起來就很完整。畫面中的相對暖色看起來也已經夠暖了。

取得強調色

用這種系統方法會使你更加小心讓畫筆保持乾淨，並摒除色域以外的顏色。如果是從齊備的軟管顏料取出來調色，心態正好相反：你總是一直在中性化你的調用色。有了這個方法，你會多想一下如何取得強調色。和諧統一是必然的結果，因為是在這種過程中被建構起來的。

技巧訣竅

拍攝畫作之前，一定要將相機的白平衡設定關閉，否則會把你小心營造出來的色偏抵消。

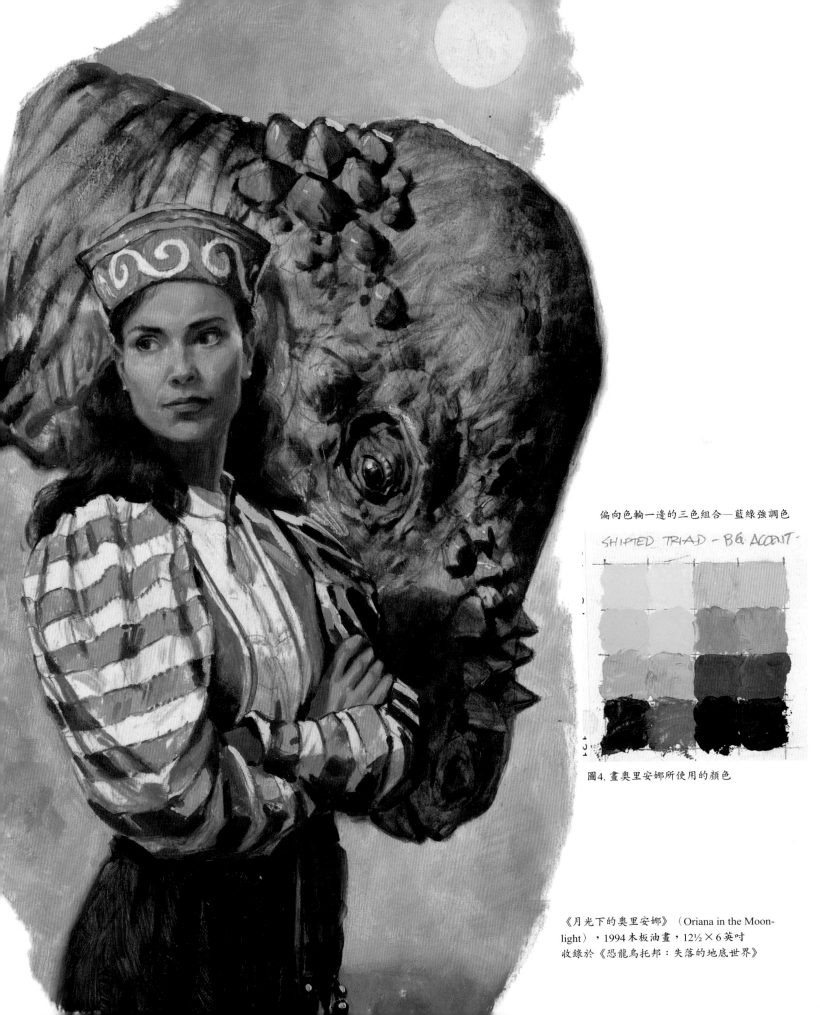

偏向色輪一邊的三色組合—藍綠強調色

SHIFTED TRIAD - B.G. ACCENT

圖4. 畫奧里安娜所使用的顏色

《月光下的奧里安娜》（Oriana in the Moon-
light），1994 木板油畫，12½×6 英吋
收錄於《恐龍烏托邦：失落的地底世界》

彩繪劇本

一旦選好色域，就可以依據所界定的範圍來調配色串，這些色串便成為整幅畫的顏色來源。這個方法保證讓你留在色域內，並充分利用裡面的顏色。

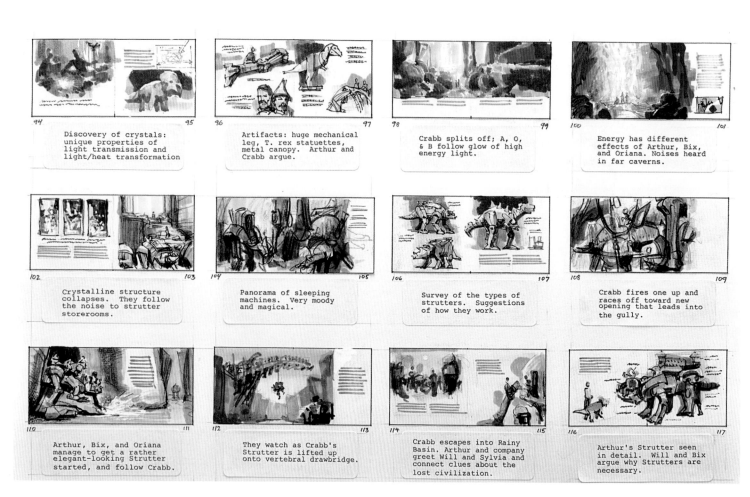

94 95	96 97
Discovery of crystals: unique properties of light transmission and light/heat transformation	Artifacts: huge mechanical leg, T. rex statuettes, metal canopy. Arthur and Crabb argue.
98 99	100 101
Crabb splits off; A, O, & B follow glow of high energy light.	Energy has different effects of Arthur, Bix, and Oriana. Noises heard in far caverns.
102 103	104 105
Crystalline structure collapses. They follow the noise to strutter storerooms.	Panorama of sleeping machines. Very moody and magical.
106 107	108 109
Survey of the types of strutters. Suggestions of how they work.	Crabb fires one up and races off toward new opening that leads into the gully.
110 111	112 113
Arthur, Bix, and Oriana manage to get a rather elegant-looking Strutter started, and follow Crabb.	They watch as Crabb's Strutter is lifted up onto vertebral drawbridge.
114 115	116 117
Crabb escapes into Rainy Basin. Arthur and company greet Will and Sylvia and connect clues about the lost civilization.	Arthur's Strutter seen in detail. Will and Bix argue why Strutters are necessary.

《彩色分鏡圖》（Color Storyboard），1993麥克筆，每格1½×3½英吋

電影或遊戲的色彩設計師的職責在於構思如何變換色彩，營造氣氛，以便連貫整體敘述。上面是《恐龍烏托邦：失落的地底世界》這本書的彩繪劇本。故事發生在各種不同的場景，如交錯的洞穴網路、豆莢村、叢林，以及瀑布上的城市。

這部彩繪劇本以半抽象的形式展開一系列的連續頁面。每一組串連情節，或一個故事單位，都維持在同一個色域內，然後再隨著情節發展變換色域。

舉例來說，上面的洞穴情節，以洋紅和青色開始，暗示魔幻、超脫塵世的特質。當故事推進到發現「正在睡覺的交通工具」，色域便轉換為較濁的綠色和棕色。探險的旅程來到地面上，色域就變成淡橙、黃、粉紅，和紅色。

你可以運用色輪和一組在色輪上移

《被水淹沒的波塞多斯城》（Poseidos Underwater），1995木板油畫，12½×19英吋
收錄於《恐龍烏托邦：失落的地底世界》

動的色域罩來規畫彩繪劇本。如果要從一個串連的情節跳到另一個，突然轉換色域會立刻暗示觀眾有一個這樣的剪接。你可以改變的不僅是色域在色輪上的位置，還有色域的型態也可以改。例如，從一個幾乎是單色畫的藍色月光情節，轉換成色域較寬廣又五彩繽紛的節慶活動情節。

如同我們在下一章將看到的，對於色光的改變，我們的反應是根深蒂固，而且是和情緒息息相關的。連續性的美術形式之所以用色彩來編製的理由之一，是要引領觀眾經歷這些心境的轉變。那不只是色彩，更是色彩的**轉變**所營造出來的效果。

《高空跳水》（High Dive），1994木板油畫，15×23½英吋　收錄於《恐龍烏托邦：失落的地底世界》

《通往神秘的入口》（Doorway to Mystery），1994 木板油畫，14½×22 英吋　收錄於《恐龍烏托邦：失落的地底世界》

第八章　視覺

沒有色彩的世界

色彩能為一幅畫添加什麼？對我們又有怎樣的影響？有個辦法可以找到答案，那就是從一幅秋天的風景畫中拿掉所有的顏色。這麼一來，也許仍能理解畫中的內容，但情感的韻味恐怕就消失殆盡了。那就像吃薄鬆餅不加楓糖一樣。

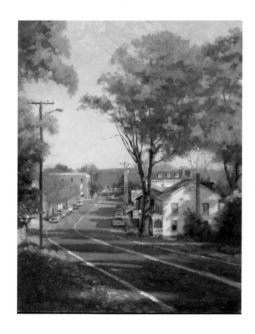

從九月末至十月初，將近有四百萬人前往佛蒙特觀賞秋天的葉色。大家最喜歡看楓樹、橡木，還有白樺。造訪人次幾乎是該州人口的七倍，消費金額近十億美元。

為什麼大家對顏色這麼趨之若鶩？假使眼睛看不見顏色會錯過什麼？我們對色彩與色調的經驗有何不同之處？

色盲

男性約百分之十有色盲，其中多半是二色覺者，也就是紅綠分不清楚。只有單色視覺的全色盲者少於人口的百分之一，有色彩辨別缺陷的人多半能分辨藍色和黃色。

至於視力正常者，人類大都為三色覺者，也就是有三種顏色的接收器，可以辨識紅／綠、藍／黃，還有亮／暗的差異。但有些生物，包括鳥類和昆蟲皆為四色覺者，有四種視網膜接收器。這個額外的天賦使得牠們之中有些能夠對紫外光或紅外光有所反應。

有極小比例的人口也是四色覺者，但我們很難知道他們的視界經驗和一般人是否真的不同。即使有正常色覺的兩個人，我們也無法確知相較之下兩者所看到的世界究竟如何。

色調與色彩

視網膜的感光層分兩種接收器：視桿細胞和視錐細胞。視桿細胞偵測光與暗，卻完全色盲，並且在弱光下才能發揮較好的功能。視錐細胞針對色彩與色調作出反應，需要較強的光線才能運作。

在正常光線下，視桿細胞和視錐細胞相互合作，並對實際所見作出詮釋。但根據哈佛大學神經生物學教授李文斯頓博士（Margaret Straford Livingstone）的研究，負責視覺的大腦區塊將色調和色彩的訊息分開來處理。

兩組訊息從視網膜一直到大腦視覺中樞都被區隔開來。根據李文斯頓的說法，詮釋色調的大腦區塊距離詮釋色彩的區塊有好幾英吋，這使得色調和色彩的處理過程在結構上與視覺和聽覺有同等的區隔。

神經科學家按特性把色調路徑歸類為「方位」訊息流。這種和哺乳類動物共有的性能使我們擅長於動作、深度感知、空間組織，以及主題人物與背景的辨別。色彩路徑則依其性能稱為「內容」訊息流，這和物體與臉部辨識，還有色覺比較有關係。

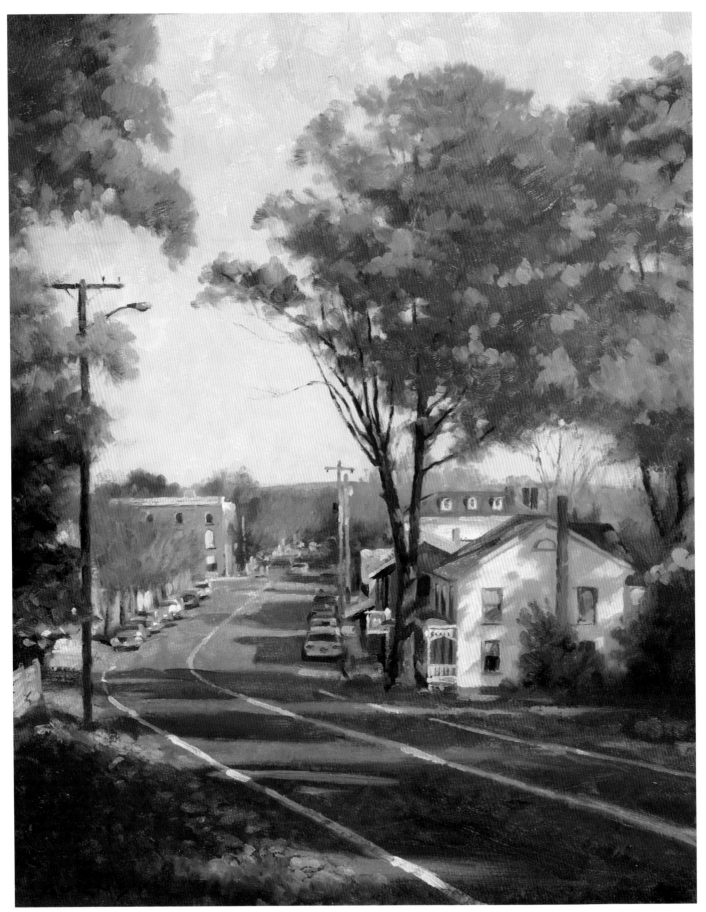

《萊因貝克鎮西馬其特街》（Rhinebeck from West Marker），2003 夾板油畫，20×16英吋

月光是藍色的嗎？

根據最近的科學假說，月光並非藍色，其實帶一點紅。它看起來像藍色是因為在光線十分微弱的情況下，我們被視覺系統給誤導了。

　　滿月的光約爲直射陽光的45萬分之一，可以說非常昏暗而導致接收顏色的視錐細胞幾乎無法運作。在月光下，有色盲的視桿細胞最爲活躍。

　　月光純粹是太陽的白色光照在月亮的灰色表面，然後再反射出來的光。這樣的互動之中，根本沒有什麼可以賦予光藍色或綠色的特質。事實上，科學儀器已經證實，來自月亮的光比一般直射日光稍微紅一點。

　　綜合以上事實便浮現出一個謎：如果月光是中性色或偏紅色，而且如果

圖1. 白天的色卡

圖2. 上方照片經過處理以顯示月光下的主觀經驗

它根本接近顏色接收器的最低門檻，爲什麼有這麼多畫家把月光畫成藍色或綠色？在我們眼裡，月光眞是那樣嗎？還是一種幻覺？又或者也許只是藝術的慣用技法？

　　檢視繪畫大師的月光作品，並和自己看夜色的經驗作比較，就可以判定兩者是否吻合。根本沒有辦法可以確定你看到的月光和我看到的一樣，又或者我們兩人其中一個和另一位畫家看到的一樣。由於無法脫離自我感官的侷限，畫家的作品便成爲一種最佳途徑，讓大家可以分享個人對月光的感覺。

　　有些畫家因爲畫月光而聞名，包括透納（J.M.W. Turner）、惠斯勒（James McNeill Whistler）、雷明頓（Frederic Remington）、派黎思（Maxfield Parrish）、格里姆肖（Atkinson Grimshaw），和司徒伯特（John Stobart）。

月光下的色覺反應

　　視錐細胞在月光下能運作嗎？和一些權威人士的主張相反，大多數人在滿月的月光下能作出非常基本的顏色判斷。然而，我們究竟能看出多少色彩變化呢？

　　這裡有個方法能測試視錐細胞在月光下如何對色彩作出反應。畫一組分開且沒有標示的色樣，或找六張色紙，明度要完全一致。把它們拿到滿月的月光下，讓眼睛適應約十五分鐘。洗一下

牌，然後趁人還在室外，在背面寫下你認爲的顏色。

　　圖1這些色樣的照片是在陰天拍的。圖2，我用了圖像處理軟體來模擬滿月下所看到的顏色。整個畫面都變得比較昏暗，也比較不清楚。我很容易就能分辨每張色樣的基本色相屬性，但超出基本分類的範圍，我就不確定了，而灰色那張更是讓我困惑了。

　　我在更暗的半月光下，或月光下的暗處檢視相同色樣時，發現我的視錐細胞完全關閉沒有反應，這些色樣統統變成單一顏色。

薄暮現象

　　雖然視桿細胞無法眞的看到顏色，科學家已經證實它們對光的綠色波長最爲敏感。因此，在光線微弱的情況下，藍綠色相看起來比較亮，稱爲**薄暮現象**（Purkinje shift）。這種現象和月光是藍色的感覺有所不同，卻常被混淆誤植。薄暮現象可以用明度相同的紅、綠色樣來證實。一開始先在室內作比較，等你拿到室外月光下，綠色的看起來就會顯得比較亮。許多觀察者都發現紅色玫瑰在月光下看起來像黑色。

　　在左邊經過數位處理的色樣照片上，我調整了紅色和綠色的色樣，以模擬出薄暮現象在我眼中所造成的視覺效果。

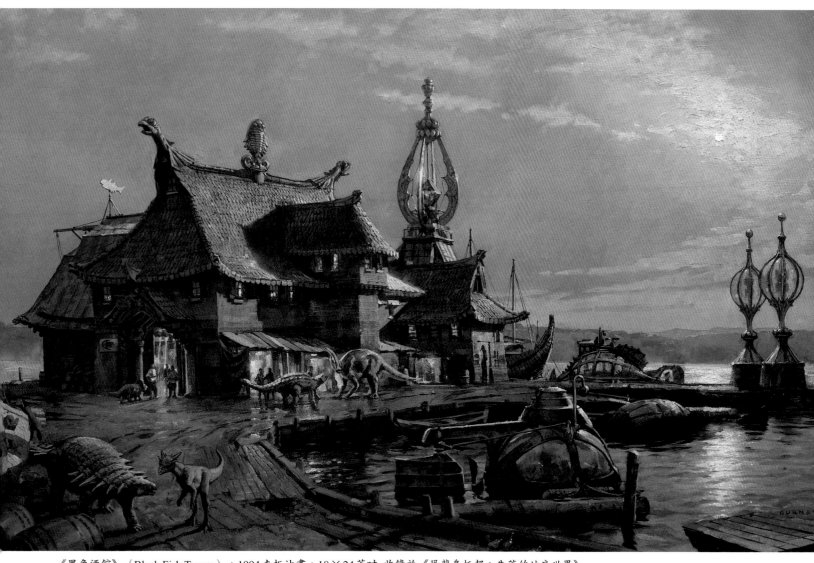

《黑魚酒館》（Black Fish Tavern），1994 夾板油畫，18×24英吋 收錄於《恐龍烏托邦：失落的地底世界》

沙德・汗與派特南克的假說

中佛羅里達大學的沙德・汗（SAAD M. KHAN）和帕特奈克（SUMANTAN N. PATTANAIK）提出藍色月光是由於腦神經活動從視桿細胞溢到鄰近的視錐細胞所引起的錯覺。

活躍的視桿和處於休止狀態的視錐之間有一個小小的突觸橋激發了視錐裡的藍色接收器，就像一個失眠的人在床上輾轉反側，吵醒了正在睡覺的配偶。視桿活動影響到鄰近的視錐，使大腦產生錯覺，誤以為看到了藍色的光，儘管實際上並非如此。

就像兩位作者說的：「我們假設視桿細胞採取主導姿態，藉由突觸將訊息傳遞到 S- 視錐（對藍光敏感的視錐細胞）的線路，造成視覺皮層察覺到藍色。」

該如何運用這個訊息畫出效果更好的夜色呢？在月光下，極端講究辨色的直接戶外寫生根本不可能，何況主題效果也無法用相機拍攝下來。因此，每個畫家都必須訓練記憶力和想像力。最好的辦法就是仔細觀察，記住所看到的，然後在明亮的工作室把它重建起來。畫月光下的景色需要把視桿細胞的經驗轉換成視錐細胞的經驗。

邊緣和景深

邊緣是指畫者如何拿捏模糊度，尤其在形體的邊界地帶。
邊緣運用得宜，有助於傳達出景深或照明微弱的感覺。

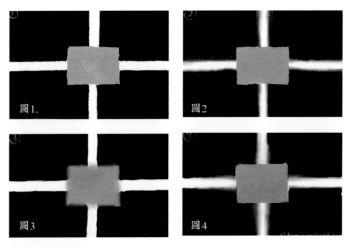

圖1.　圖2　圖3　圖4

景深

　　檢視任何肖像或野生動物的照片，幾乎都會注意到背景失焦的狀況。運動或動態照片也一樣。然而，大部分的畫家都用清晰的邊緣勾勒出畫面上的一景一物。

　　繪畫作品中的過度清晰是因為我們在看周遭真實世界時，眼睛自然會對遠近物體一律調整焦點。於是大腦就建立一個印象—所有物體都同樣清晰分明。

　　照相機所產生的影像，一次通常只能聚焦在單一面上。這種淺景深（DEPTH OF FIELD）在遠攝鏡頭最為明顯，一般都是拍野生動物的攝影師在用。所有不在焦點平面上的物體都會變得模糊，而且距離焦點平面越遠就會越模糊。

　　左邊這幅已絕跡的巨型齧齒目動物，運用了景深法使圖像看起來逼真。如果是畫油畫，可以用較大的筆刷，在線條柔和而不清晰的地帶用溼畫法來達到這種效果。右頁的恐龍也是運用這種技巧。

交會的輪廓

　　空間中，一個物體位於另一物體前面，彼此輪廓交會的地方會怎樣？該如何營造物體一前一後的空間感？

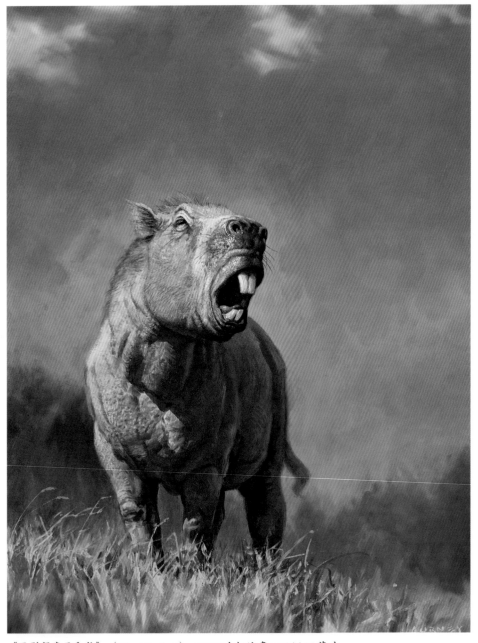

《巨型齧齒目動物》（Giant Rodent），2009夾板油畫，18×14英吋

圖1白色十字前面有一個灰色長方

形，所有邊緣都畫得很清楚，於是長方形就顯得像疊在十字上面，但都在同一個二度空間的面。如果把白十字邊緣全部同等程度地變柔和，如圖2，灰色的長方形就會浮上來了。照相機就是用這種方法來呈現兩個在不同焦點平面上的物體。

圖3將長方形的邊緣變柔和，白色線條則維持清晰，看起來就像照相機把焦點轉移到後方的平面，這便製造出知覺的歧義性。灰色長方形仍然在前面，因爲是加疊的。但白十字也想要到前面來，因爲位於較清晰的焦點。

圖4企圖要模仿人的視覺，類似圖2的攝影模式，不過這回白十字線在退到長方形後方時，交會處就變得更加模糊，暗示了眼睛觀察景物時會持續不斷調整焦點的情況。

月光下形體的邊緣

當你走出戶外，在遠離街燈的月夜，就看不到人行道上的裂縫、青草的葉片、房屋的護牆板，或小小的枝椏。除非你是一隻貓或貓頭鷹，否則這些影像都會融入大的形狀之中，一切景物看起來都是模糊的。我們在夜間看不出細節，因爲中央凹（FOVEA）—負責看細節的視力中心點—充滿了視錐細胞，而這些感光細胞只能在明亮的光線下才能有正常反應。

我在雨天傍晚的暮光下畫右幅的街景。爲了模擬我的印象，就到處將景物的邊緣畫得很柔和，同時也克制細節的描繪，只有沿著屋頂的輪廓線，以及相對較爲明亮的窗邊除外。

假使我把所有的邊緣都畫得清清楚楚，那等於是把當時根本看不到的東西都塞進畫裡了。如果參考夜間的照片，要記住照相機看到的和眼睛看到的會不一樣，尤其是在夜間。

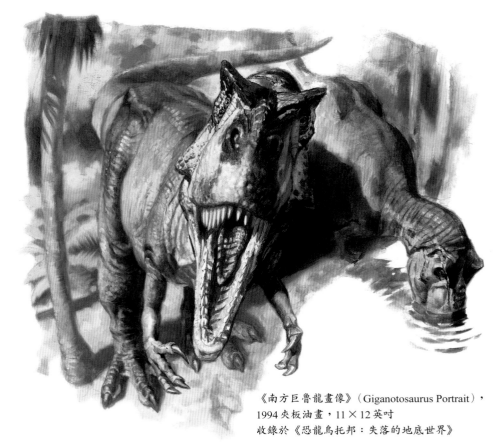

《南方巨魯龍畫像》（Giganotosaurus Portrait），1994 夾板油畫，11×12 英吋
收錄於《恐龍烏托邦：失落的地底世界》

《坦納斯村》（Tannesrville），1986 夾板油畫，8×12 英吋

139

色彩的對立

互補色指的是雙方在基本原則上處於對立的狀況，就像冰和火一樣。藍抵制黃，洋紅挑戰綠色。這種對立配對的方式彷彿呼應了我們視覺系統的結構。

歌德的色輪顯示顏色的互補關係

歌德的著作《論色彩學》（Theory of Color）出版於1810年，其理論是根據他個人視覺經驗的觀察。遵循古代亞里斯多德的理念，歌德認為色彩產生於光與暗的互動之間。暗不是光的缺席，更確切地說，是光的敵手或對手。他認為藍色是變亮的黑色，黃色是變暗的白色，所有顏色都可以在兩者之間分門別類。

歌德在光與暗互動的邊緣尋找色彩的效果，例如沿著陰暗的門窗中梃邊緣，跨越到明亮的窗邊。他注意到，盯著強烈的紅色看，然後換看白色的牆，就會出現綠色的後像。

左邊歌德的色輪有六個對稱的色彩空間，現在大家對此都很熟悉。對立的色相色對分別位於跨越中心點的兩端。黃和紅位於色輪的「加」方，代表「光、亮、力量、溫暖，以及緊密。」他認為，以黃、紅、紫為主導的配色方案給人光輝、力量，和高貴的感覺。

他認為藍色代表「剝奪、陰影、黑暗、衰弱、冷，還有距離。」位於冷邊或「減」方的顏色會喚起恐懼、渴望、衰弱的感覺。「色彩是光的行為表現」他如此宣稱，「光的行為表現和痛苦折磨。」

歌德挑戰百年以前牛頓提出的色彩理論。雖然站在純科學的角度，歌德的推論已多半遭到質疑，但他的理念仍可被視為牛頓理性與客觀的色彩分析的互補。他比較著重於以心理、道德，和精神的角度來談論顏色。

尤其他強調藍／黃、綠／紅，和亮／暗的對立，呼應了現代有關色覺的對立學說（opponent process theory）。該學說主張：我們看到的所有顏色都是對立色對的接收器互動所產生的結果。然而，歌德最大的貢獻在於啟發了好幾個

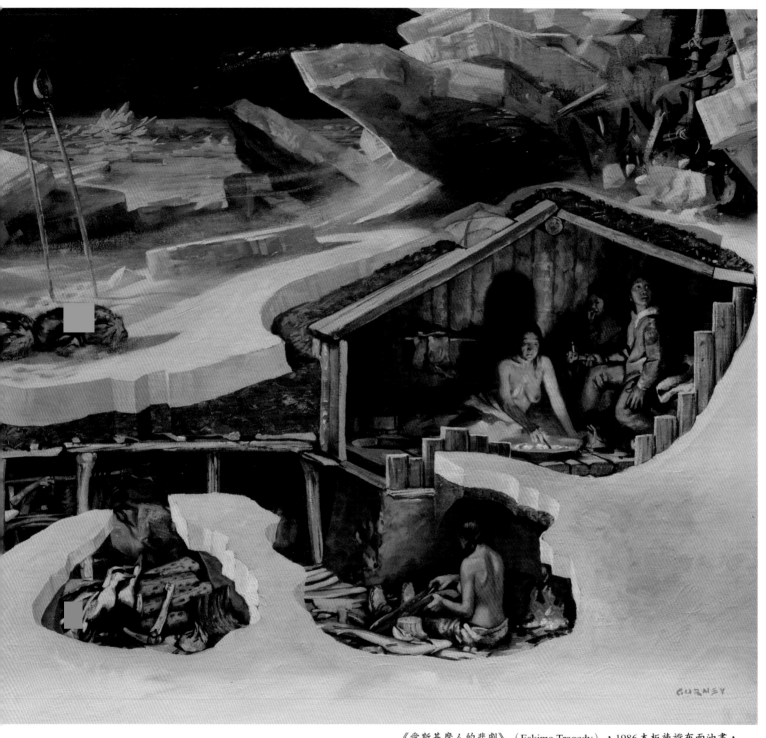

《愛斯基摩人的悲劇》（Eskimo Tragedy），1986木板裱褙布面油畫，
16×24英吋 收錄於《國家地理雜誌》（National Geographic），1987年6月

世代的藝術家，包括透納、前拉斐爾派
畫家，甚至於貝多芬。

　　上面那幅畫，我運用這個理念來引
導選色，爲《國家地理雜誌》畫一幅考
古重建圖。場景是描繪一個眞實的故
事：愛斯基摩人在他們的住所內即將遭
到冰風暴的掩埋。

色彩恆常性

色彩恆常性（color constancy）是指我們對物體的固有色出於習慣而自動詮釋為穩定不變，不管有色光效，也不顧投影干擾，以及造形變化。

消防車看起來都是紅的，不管在火焰光的照明、藍色的暮光、或救護車的閃光燈下。如果它停下來，有一半車身在暗處，我們還是相信它永遠是單一的顏色。如果它的擋泥板凹陷，到達我們眼中的紅色調會有所變化，但我們還是相信那紅色依然如故。

視覺系統經常作出這樣的推論。看一個場景，我們都不會客觀地看待顏色，反而是根據情境線索給那些顏色建立一個主觀的詮釋。這種系統的處理過程是在無意識狀態下發生的，而且幾乎不可能會被意識推翻。

下面的彩色方塊錯覺說明大腦如何改變看到的真實情況。這個大型方塊的彩色表面看起來始終如一，除了在紅色，或綠色光的照明下。靠我們這邊角落的紅色小方塊，在兩張圖片中看起來

似乎一樣，而且從它下方的綠色方塊來判斷更是清楚明確。

但事實上，用來畫紅光下的綠色方塊和用來畫綠光下的紅色方塊的混合顏料是一模一樣的中性灰色。兩張畫面的情境內容使我們產生錯覺，誤以為兩者實際顏色不同。這種現象給學畫者在寫生並練習調色時，拋出了一個問題。有沒有辦法切斷情境線索，以便看到實際的顏色？

隔色法

有很多方法可以隔離特定區塊的顏色，其中之一是從半握拳的孔洞看穿過去，另一個是稍稍分開地舉起兩根手頭。也有畫家研發出一種特別的隔色觀察鏡，你也可以自己做一個。把一張紙卡一半塗白，一半塗黑，四邊角落各打

圖1.彩色方塊錯覺：標示"A"的方塊和標示"B"的方塊所塗的顏色一模一樣，都是中性灰色。可以用幾張紙條隔離方塊來測試這種錯覺。

一個洞。從孔洞看穿過去，以白色或黑色為背景，就可以隔離指定的顏色。你也可以透過並排的兩個孔洞，比較兩個鄰近而不同的顏色。還可以把調好的顏料放一抹在孔洞旁邊測試一下。

這類隔色鏡的限制在於，場景的照明效果可能遠超出你的顏料範圍，導致完全沒有可以匹配的顏色。另外，白色紙卡的色調，也會隨著紙卡上的照明而改變。

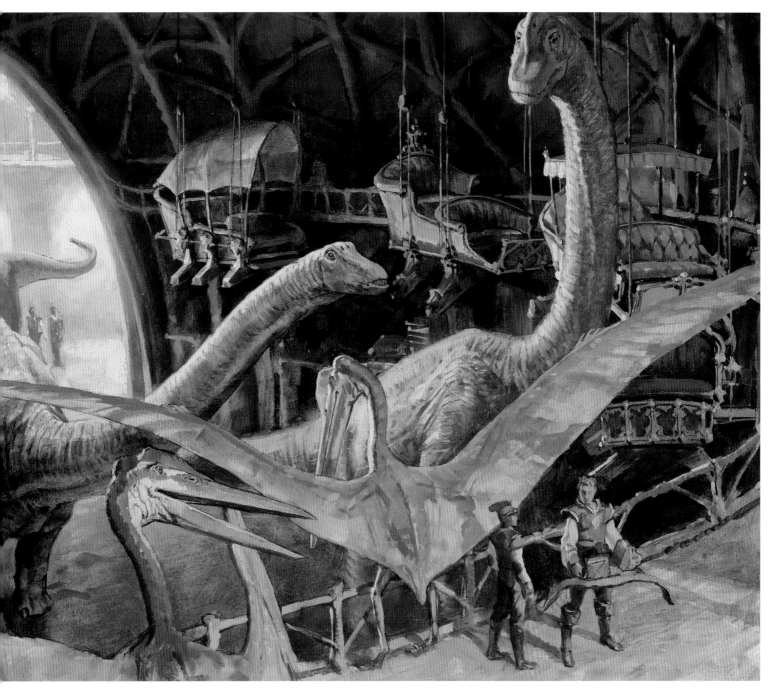

至於想像畫，不能只符合你所看到的，反而必須了解光源的顏色和物體的顏色，再根據這些知識來創造色彩。上面這幅畫，黃橙色的光射向前景，迫使紅色變成橙色。穀倉內側懸掛的紅色運輸車必須加些灰色，看起來才符合燈光迷濛的情況，因為燈光是從門口那邊進來的。

上：《蜥腳恐龍的穀倉》（Sauropod Barns），1994 木板油畫，12×18 英吋 收錄於《恐龍烏托邦：失落的地底世界》

適應與對比

看一個場景時，看到的顏色會影響我們對其他顏色的感覺。這種影響在二度（因平面色彩會相互影響）和三度空間都會發生。

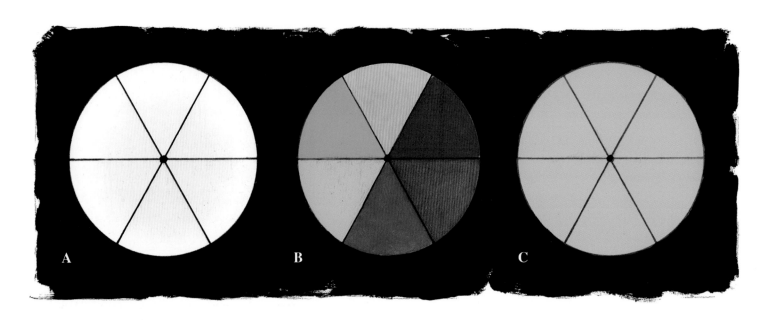

A　　　　　　　B　　　　　　　C

後像與連續對比

　　強光下，盯著上面中間的圓圈（B）看二十秒，然後再看白色圓圈（A）的中央，互補色的後像便在白色圓圈上綻放。底部的藍色扇形變黃色，綠色變洋紅色，青色變紅色。

　　重覆這個實驗，在強光下，先盯著彩色圓圈的中央二十秒，這次把目光轉往青色的圓圈（C）。也許你會注意到，後像改變了你對每個扇形青色的感覺。哪個扇形的青色看起來最強呢？

　　大部分的人都說，最強的青色出現在原來紅色扇形的位置，此即為**連續對比**（successive contrast）。當你看某一顏色的物體時，眼睛會調適或適應該顏色。形成的後像會影響接下來看到的東西。這就是為什麼在少數幾個區塊用互補強調色可以使畫面的配色方案生動起

來的原因了。

色光的效應

　　右頁左上方女性頭部石膏像擺在白色光下，暗面則有中性色補光。頭形用單色畫成，亮暗之間並沒有用任何強烈的對比色相。

　　右邊的男性頭部石膏像擺在綠色桌面上，桌面反彈出強烈的綠光至所有的暗面，這些在暗面的綠色還真的改變了亮面的外觀。由於對比效果，頭部石膏像在亮面呈現出橙紅色。

　　馬頭擺設的位置有偏紅色的反光，這時的基調光看起來彷彿也轉成了綠色。所有這些頭部石膏像皆由同一個光源照明，亮面外觀顏色的改變是被暗面顏色誘發出來的對比效果。

　　這個實驗顯示我們看顏色並不客

觀。如果客觀，不管暗面的顏色如何，白色燈光下的亮面看起來都應該一樣。補光的色溫使得亮面看起來像它的互補色。

冷色光、暖色投影

　　右頁下方是為一本平裝科幻小說封面所作的概念畫，用的是冷色基調光。為了強調光的冷色，投影畫了暖色。來自下方的冷色光傳達出一種怪異而不真實的感覺，因為通常只有非自然或不尋常的環境才會有這樣的照明。

　　顏色的外觀至少受五種因素影響：

1. **同時對比**（simultaneouscontrast）：背景色的色相、飽和度、亮度會誘發出前方物體的相反特質。

2. **連續對比**：注視一個顏色會改變下一個看到的顏色。

3. **色彩適應**（chromatic adaptation）：視覺系統像照相機的白平衡，會習慣所看到的光的顏色。當光的色溫改變，顏色接收器的敏感度也按比例改變，形成對色彩與光線同等程度的平衡印象。

4. **色彩恆常性**：由於色彩適應以及對已知物體的經驗，不管照明情況其實已經改變其色相、明度或是飽和度，我們還是會覺得物體的固有色似乎始終如一。

5. **物體的大小**：有色物體越小，顏色外觀就越不明確。可以用90頁顏料圖表觀察這種效果。當觀看的距離越大時，彩色小方塊的彩度就越淡。

　　這些知識對繪畫有何幫助？如果熟悉這些現象，就可以應用來加強畫中的幻象。當你看一個場景時，試著隔離顏色，但也要和場景中的其他顏色作比較。問問自己：是色相不同，明度不同，還是彩度不同？真正得知該調配什麼顏色的唯一途徑就是和場景中的其他顏色作比較，尤其要和一個已知的白色作比較。

　　在調色盤調顏色時也要這樣。每一個調出來的顏色都要和白色、黑色、同明度的灰色，以及該色相的全彩度色作比較。

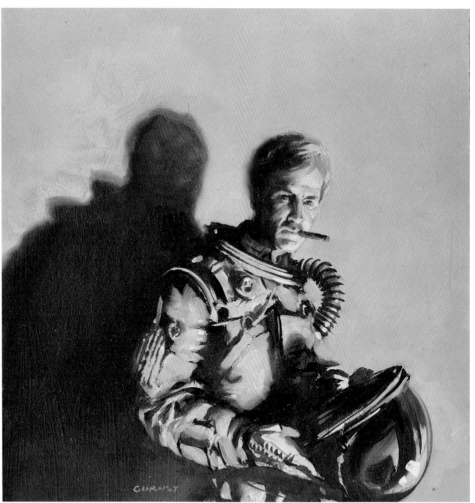

上：《色光下的頭部石膏像》（Plaster Heads in Colored Light），1984 木板油畫，12×20 英吋

下：《酷酷的太空人》（Cool Spaceman），1984 木板油畫，9½×7½ 英吋

開胃色與療癒色

特定顏色（或特定群組的顏色）果真能促進健康，甚至具有療效？特定顏色能刺激胃口嗎？根據榮格的說法：「顏色表達出人主要的心靈功能。」

圖1.「療癒色」，取自「新紀元」目錄的片段剪輯合成

圖2. 療癒色的色域

左邊照片樣本的剪輯合成是從專賣提升心靈寧靜產品的「新紀元」目錄隨意剪下片段拼湊起來的。

這個配色方案包括藍、紫羅蘭、綠和冷色紅，但避免了鮮紅和黃色。下方的色域圖代表這些顏色的範圍。

色彩療法

基於相信色彩對身心有特定療效，目前已經發展出一套完整的另類療法，稱之為**色彩療法**（color therapy或chromo-therapy）。

這種療法是根據印度和古埃及的**阿育吠陀**傳統醫學而來的，在當時那裡的房室都用彩窗來促進其對人體的影響。在中國，人們會把特定顏色和特定內臟作聯想。

在許多不同的色彩療法中，病人藉著特殊觀看器看顏色，或藉著寶石、蠟燭、三棱鏡、筆燈、彩色布，或染色玻璃把顏色應用在人體的穴位上。

色彩聯想

雖然不是所有色彩療法都同意各種顏色的聯想，卻多半同意紅色代表血和基本情緒，包括憤怒和權力。橙色常讓人聯想到溫暖、食慾，和能量。接著是代表太陽能量的黃色，適用於腺體方面的疾病。速食店廣告都用這些鮮明、溫暖的顏色來刺激食慾，如上面那幅畫。

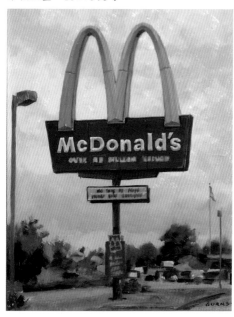

《麥當勞的招牌》（McDonald's Sign），2000
木板油畫，10×8英吋

色彩光譜接著是綠、藍、靛、紫，越來越偏向寧靜與冥想的情境。這樣的進展對應了瑜伽的上升脈輪，而且可以在人體上的七個精神中樞依序分別畫出層層往上疊的色彩。

主流市場行銷人員近來將特定顏色和脈輪中樞連結起來，這類主張甚至出現在室內油漆製造商的商業網站。

真的有療效嗎

懷疑色彩療法的人堅決主張，這些聯想不過是偽科學而已，因為是否有益健康無法透過臨床試驗獲得證明。

即使凝視特定顏色對病人的康復有任何助益，他們也會辯稱，那純粹是安慰劑的效應而已。

《長羽毛的侍臣》（Feathered Courtiers），
2007 夾板油畫，12½ × 13½ 英吋 收錄於《恐
龍鳥托邦：千朵拉之旅》

在某種程度上，「新紀元」目錄上
的色彩象徵意義的形成，心理反應的功
勞絕對不下於潮流和時尚。相較於十年
前，新近的目錄有非常不一樣的色彩。
最近提倡健康的目錄傾向於用金色、鈍
橄欖色，和威尼斯紅來吸引目光。

不論這些主張在科學上的有效性如
何，針對一般認為顏色會影響我們的情
緒和心理的想法，藝術家、設計師，和
攝影師可能會希望保持開放的態度。

《恐龍大道》（Dinosaur Boulevard），1990 夾板裱褙布面油畫，26×54英吋 收錄於《恐龍烏托邦：遠離時間的國度》

第九章　表面與效應

透射光

陽光行經輕薄而半透明物質時，會變得色彩絢麗。相較之下，從該物質表面彈出來的光就顯得相當沉悶。這種「彩窗效應」稱為**透射光**（transmitted light）。

《進入荒野》（Into the Wildness），1999油畫，10×5英吋 收錄於《恐龍烏托邦：第一次飛行》

《背光的楓樹》（Backlit Maples），2004夾板油畫，8×10英吋

太陽照過樹上綠色或黃色的葉子，就可以看見透射光。太陽從背後照明一顆彩色氣球，一艘帆船的大三角帆，或半透明尼龍傘，也可以看到這種效果。

左邊這幅森林的場景有兩束木蘭葉，人物的兩邊各一束，每束當中那片最靠近觀者且向上伸展的葉子都是強烈的黃綠色。

樹葉上的四種光

右頁油畫戶外寫生臭菘是在早春葉子新長成時畫的。

右下較小的圖像在每個葉子區塊加標號碼，以便分析光與顏色互動的情形。

1. 透射光，帶有強烈的黃綠色。

2. 朝下落入暗處的葉子，呈暗綠色。若非從鄰近側立葉片取得反光，顏色將更暗。

3. 朝上落入暗處的葉子。這種朝上的面因為受天空藍光的影響呈藍綠色。

4. 陽光從葉片的頂部面反射出來，因此有最高明度，質地紋理也最清楚，尤其在明暗交界線，但彩度不太高，因為光多半彈離了葉片含蠟的角質層。

太陽從背後照明的樹，以宏觀的尺度而言，即使看不出個別葉片，也會產生這四種不同的樹葉顏色。要找出以下各顏色群組：有透射光者、朝下落入暗處者、朝上落入暗處者，以及陽光照在頂部面者。

這幾種顏色會混雜在一起，像小小的畫素各依葉片區塊與光的相對位置而分類。如左下遠望秋天楓樹的景致，樹的左下緣有較多葉子閃著透射光。中間地帶則比較暗，比較沉，因為由冷色的天光照射。

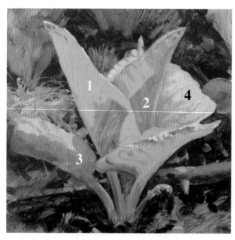

1. 透射光 2. 朝下落入暗處的葉子
3. 朝上落入暗處的葉子 4. 直射陽光

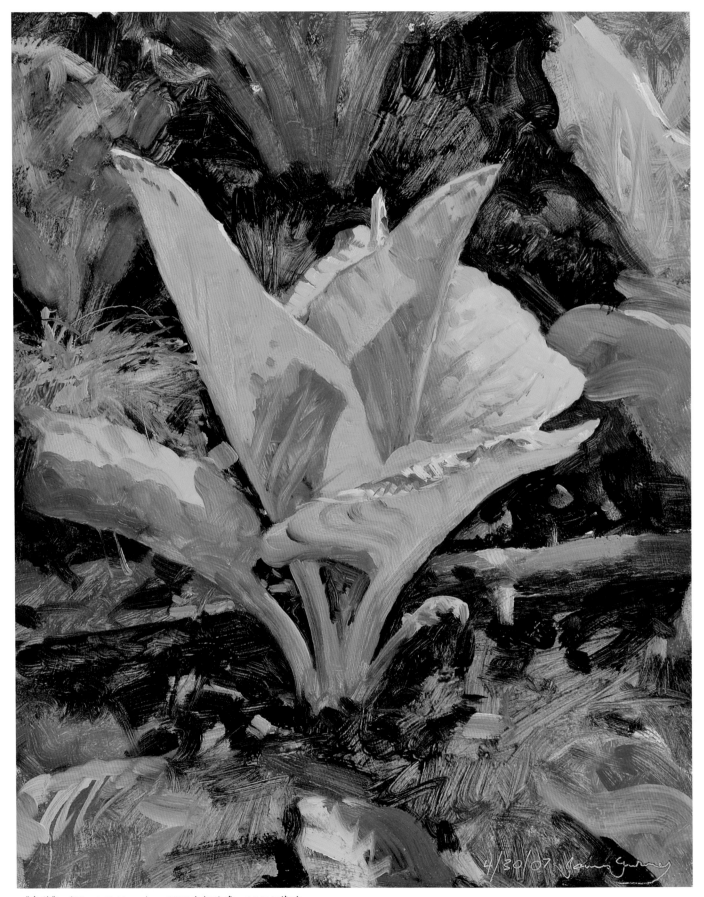

《臭菘》（Skunk Cabbage），2007夾板油畫，10×8英吋

次表面散射

光進入皮膚或任何半透明的物質，在表層底下擴散，製造出非常明顯的光亮。**次表面散射**（subsurface scattering）的影響涵蓋了形體的厚度與體積，例如人的耳朵、一杯牛奶，或一片水果，都可以有這種效果。

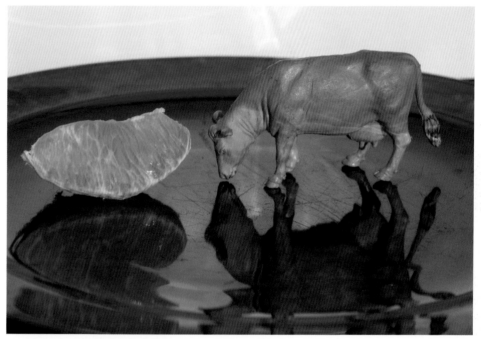

圖1. 從前面照明的橘子瓣和塑膠牛

圖2. 同樣的物體，從背後照明

左邊是一片橘子和一隻塑膠玩具母牛擺在藍色盤子上的相片，有直射陽光從前面照明。兩個物體就色相、明度和彩度而言，大約是相同顏色。雖然等量又等質的光從所有的面出來，但在接觸到形體表面時卻只有某些光反射出來。其餘的光發生了什麼事？

如果我們把光轉個方向，讓它從背後照過來，一切就變了。

橘子瓣因為從遠側那邊照過來，並且進入透明表皮的光而發亮。光在橘子瓣裡四處彈跳，最後再從近側這邊的表面出來。橘子瓣越薄就顯得越明亮，因為光行走的距離較短，被吸收的光也就比較少。

至於那頭母牛，所有沒反射的陽光都在表面那裡被吸收了。光沒有在表層底下散射，所以我們只能在暗面看到微弱的反光。

這種效果稱為次表面散射，符合以下三個條件時，效果最為顯著：

半透明肌肉、小的形體，和背光。橘子的亮面也有次表面散射，只不過看起來沒那麼明顯。

如果面對陽光把手舉起來，或在夜間把手緊挨著明亮的手電筒，光就會穿過皮膚表層，把指間縫隙照得通紅發亮。

次表面散射就是有背光照射時耳朵變紅的原因了。

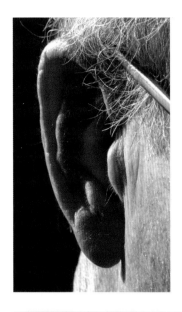

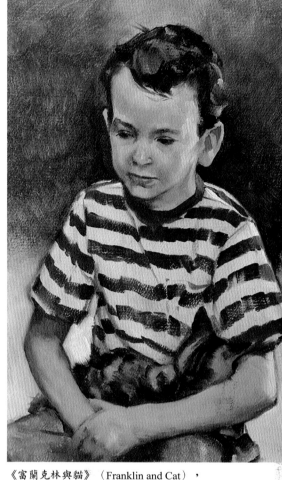

《富蘭克林與貓》（Franklin and Cat），
1995木板油畫，10×8英吋

左：次表面散射的相片 2008

　　藝術家好幾百年前就知道這個特性。魯本斯（PETER PAUL RUBENS）畫的皮膚並非不透明，而是半透明且發亮的表層。

　　有的習畫者一開始先在學校畫室練習畫石膏模型，等轉畫真人模特兒時，就對皮膚發光的樣子感到驚異，尤其在指尖、鼻孔和耳朵部位。

　　製作仿真人物的雕塑家都知道，為了騙我們的眼睛，皮膚表層必須有點半透明。這就是為什麼蠟像館的人物看起來比塗了顏色的石膏像更逼真的原因了。你的眼睛立刻就能看出差異。

　　早期的機械偶，皮膚都用乳膠製作，有點太不透明。不過現在的人物特效製作專家若需要表面有更多光的散射，一般都會用矽膠。

臉部的色區

淺膚色的臉部可分為三個區。額頭是淺金色，從額頭到鼻子底部會帶一點紅色，鼻子到臉頰的區域則有點偏藍、綠，或灰色。

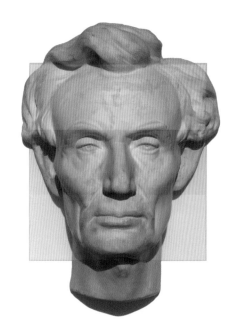

真實生活中，這些區塊的差異非常細膩，幾乎感覺不出來，男性會比較明顯。在林肯半身雕塑照片中，用數位方式將顏色加疊上去，以顯示這三個區域。

額頭是淺金色，因為比較沒有肌肉和表層微血管。耳朵、臉頰，和鼻子全都在臉部的中央區，這裡有比較多微血管，在接近皮膚表層輸送含氧的血液，於是形成微紅色。經常運動者微血管往往更加擴張，特別在臉頰從眼睛內側到下巴轉角之間的斜線部位。長期有飲酒習慣，或暴露在寒冷天氣則會造成永久性微血管破裂。

臉部下面的第三個區域，特別是深色頭髮的男性，會因為毛囊而呈藍灰色。即使女性和兒童沒有這個五點鐘方位的暗色區，也會在嘴唇周邊顯出一點綠色，因為這裡有比較多輸送去氧血的藍色靜脈註。有的畫家會強調這種細微的偏藍或偏綠，以襯托出紅唇色。

《富蘭克林》（Franklin），1996木板油畫，10×8英吋

註：靠近皮膚的靜脈顏色會呈現藍色，原因可能是因為皮膚的光散射特性以及視覺皮層對影像的處理，而不是靜脈血液的顏色。

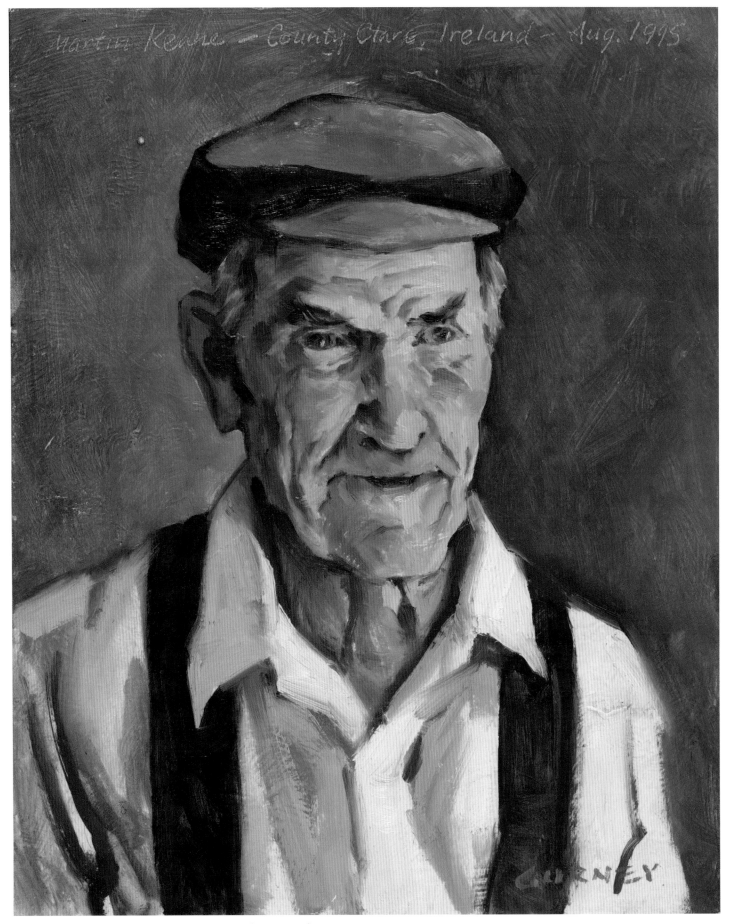

《馬丁‧基音》（Martin Keane），1995木板油畫，10×8英吋

頭髮的秘密

像水和樹葉一樣，頭髮總是給傳統和數位藝術家一種獨特的挑戰。
為了避免看起來像棉繩，用大筆刷，讓每個髮區保持簡單，邊緣要柔
和，同時要控制好高光。

左下：《雙耳環》（Two Earrings），1996木板油畫，12×9英吋

右下：《派翠克》（Patrick），2003鉛筆畫，5×4英吋

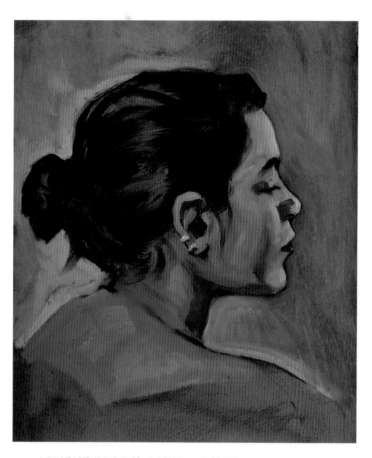

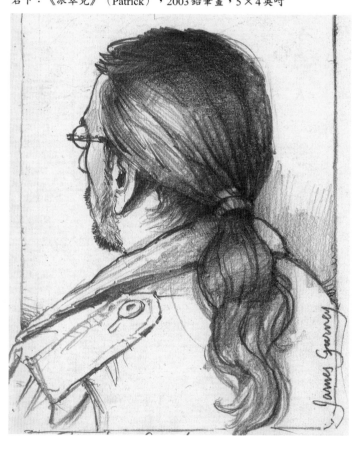

個別髮撮若區分的太清楚，會使頭髮看起來像棉繩拖把。要解決這個問題，把一縷縷頭髮分類成大區塊。可以用一枝大鬃毛畫筆，將個別髮撮刷成簡單的色調區塊。

頭髮與額頭會合處

如果邊緣太硬，看起來就像頭上頂著皮革盔一樣。沿著髮際與皮膚會合處找出變化，尤其是髮線靠近太陽穴的地方，還有頭髮和頸部會合處也一樣。左

上這幅畫中，模特兒梳著髮髻。注意頸邊的鬢髮以大區塊的方式畫成，並未循頭髮生長的方向插入很多線條，而刻意區分出個別的頭髮或髮撮。

把頭髮區塊看成緞帶會有幫助。真正緞帶的高光會橫過彎曲的帶狀，不是順向伸展。

如果是短髮，或用髮夾使其貼近頭部，像這個例子，高光會以橫向延伸整個頭部，遠離高光的大區塊，髮色則變得更暗。

頭髮有太多種質地和顏色，因此沒有固定畫法。也許是小鬈髮、大鬈髮、波浪型，或平頭。通常設置一個基調光和一個側光，頭髮就能出現有趣的效果。不論畫什麼髮型，一般最有用的建議便是用一枝大筆刷，形狀要保持簡單，並盡量描繪大區塊。

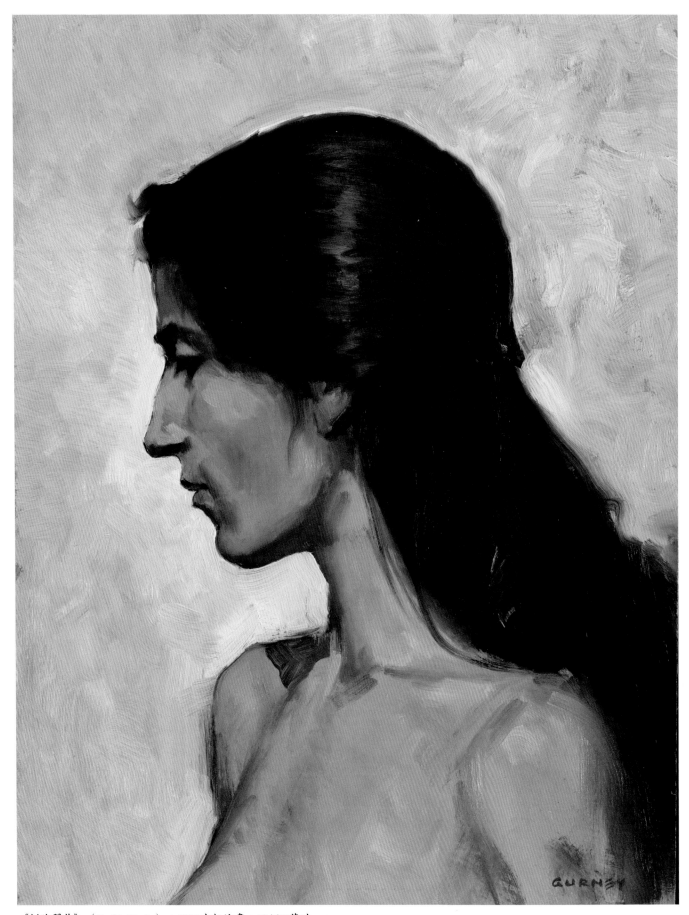

《側臉習作》（Profile Study），1996 木板油畫，12×9 英吋

焦散

喝水的玻璃杯，或裝滿水的花瓶會像透鏡一樣，把光線聚焦形成圓點狀或線形光。同樣的效果也會發生在水面下，水波盪漾的結果會像透鏡一樣。這個領域的光學稱為**焦散**（caustics）。

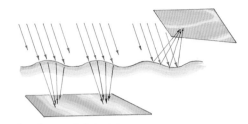

圖1. 水面上的焦散反射和水面下的焦散投影

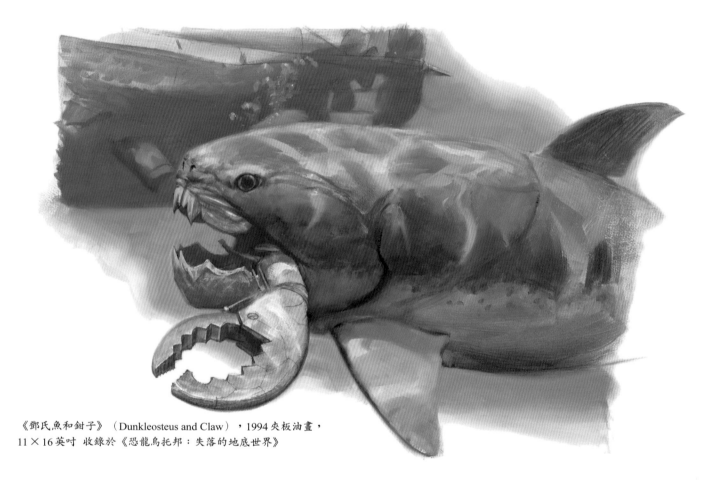

《鄧氏魚和鉗子》（Dunkleosteus and Claw），1994 夾板油畫，
11×16英吋 收錄於《恐龍烏托邦：失落的地底世界》

圖2. 盛水的玻璃杯產生焦散投影的相片

焦散是光透過彎曲的玻璃或水波產生折射或反射，形成圓點、弧形，或波浪式帶狀光，投映在一個表面上。

透明物體的焦散

圖2靜物寫生擺置於早晨的陽光下，注意看焦散投影形狀的差異。這些玻璃杯將光彎曲或折射，本質上都是不完美的透鏡。

光聚攏起來，並沿著幾何形狀的邊界形成集中的線條，有時在邊緣地帶也會產生光譜效應。焦散效果會聚集在玻璃杯投影的內側。

焦散的形狀由物體表面的曲度來決定。如我們將在下章看到的彩虹，在本質上就是一種焦散投影，它是空氣中的雨滴把陽光反射回觀者所形成的。

水面下的焦散

　　陽光被水面上的漣漪向下折射時也會產生焦散圖案。水波聚焦形成舞動的網狀線條，顯現在海底或水中生物的背上。左頁畫中，一個焦散圖案顯現在一條已絕跡的化石魚，叫做鄧氏魚的背上。

　　超過二十或三十英尺深的海裡不會出現焦散，因此，將其歸類為深海照片是不正確的。此外，它們只發生在晴天，而且只有在水中形體的頂部面才看得見。

焦散反射

　　焦散反射可以從微波向上投映，這在威尼斯建築的朝下面是常見的景象。右邊有一個焦散圖案出現在拱門內側表面。圖1顯示水波如何像一面凹鏡將被反射的光線聚集起來。

　　焦散反射也可以出現在光滑凹形物體的內側，例如杯或碗。握著空咖啡杯在明亮的燈光下，杯底會出現像腎臟的圖案稱為腎形曲線。

　　任何地方如果有陽光照過彎曲玻璃，或從光滑的金屬表面反射出來者，幾乎都可以觀察到焦散效果。

《恐龍國首都索洛波里斯之門》（Sauropolis Gate），2005 木板油畫，13½×7英吋 收錄於《恐龍烏托邦：千朵拉之旅》

鏡面反射

物體如果有光滑的表面就會像鏡子一樣，可以把周遭任何影像映現出來。汽車引擎蓋會映出上方樹枝的圖案，鉻金屬轂蓋會映出道路和天空。這就是所謂的鏡面反射（SPECULAR REFLECTION）。

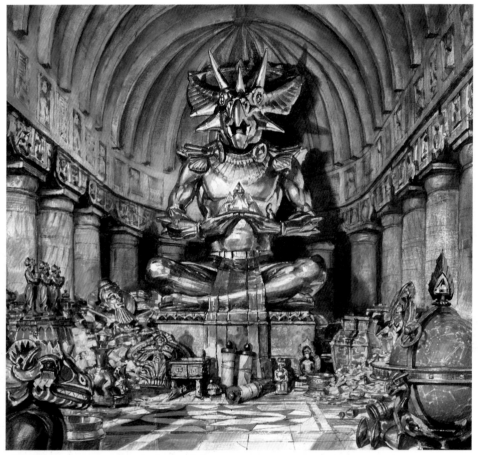

《寶藏室》（Treasure Room），1995油畫，
14×15英吋 收錄於《恐龍烏托邦：失落的地底世界》

鏡面反射對漫射反射

在鏡面反射中，光線以接近時的對等角度從表面彈出。漫射反射的光則是從四面八方彈開，常見於非光滑面的反射，如雞蛋。很多表面都是鏡面反射和漫射反射的組合。

拿一顆擦亮的蘋果或一顆撞球，放在一顆銀色球旁邊，如聖誕樹裝飾球，就可以仔細觀察這種效果。

舉例

左下方小餐館的速寫中，餐巾架充當稍微不完美的鏡子，映出糖罐的影像。印在鉻金屬表面的菱形地帶阻斷了反射的效果。

左邊的黃金寶藏並未映出清晰的影像，但較之屬於漫射反射的石柱和天花板，仍必須用更寬廣的明度來畫。右頁太空人這幅畫中，太空船光滑的外殼捕捉到尾翼的影像，還包括了灰色和紅色的圖樣。由於太空船表面為圓柱體，映出的影像就被壓縮了。

鏡面反射的三個規則

1. 表面的反射性越強，描繪時所用的明度範圍就越寬廣。
2. 凸形反射面，如鉻金屬，會映出周遭景物的縮圖，通常涵蓋了畫面以外的元素。
3. 不論採取數位或傳統方式作畫，鏡面反射圖案都是分層加上去的，就加在用來畫物體的普通造形因素上面。

換言之，想像你如何畫一個普通的非光滑面蘋果。如果同一個蘋果打了高光蠟質表層後再畫一次，必須考慮的就是正常造形因素之外，再加鏡面反射效果。

《太空騎師》（Space Jockey），1984 夾板裱褙布面油畫，24×18英吋 收錄於《太陽的步伐》（The Steps of the Sun），Ace圖書公司，1984

高光

高光（HIGHLIGHTS）是光源在潮溼或光滑的表面所產生的鏡面反射。想像把一個袖珍型鏡子放在一個物體旁邊，角度調整到可以把光源反射回你的眼睛，任何與鏡面平形的面都將反射出一個高光讓你看見。

《柯柯貝亞》（Zemango Kokobeya），2007
木板油畫，6×6英吋

鏡面高光

右邊的頭部雕塑塗了一層銀色反光漆。綠光從左邊照過來，洋紅色光從右前方照過來，還有一道藍光從遠處照向右側。

儘管有三個不同光源，三種光在頭形的面上並不怎麼混色，反而是各自產生不同的鏡面高光，而且每一組高光都明確界定出一組平形的面。我們的大腦才能根據這些片斷訊息，建構出一個對形體的了解。

右邊巨蛇高光的位置幫助我們了解蛇不是圓柱體，相反地，它在勒緊鱷魚的地方有一點變平。

一般來說，任何光滑形體上的高光都不是純白色，而是光源的顏色結合該物體的固有色。例如，上方黑色皮膚的高光反映了天空的藍色。

環狀高光

高光不只形成於大型物體的中央，也可以由金屬上的刮痕，或由樹枝組合成許多圓圈。例如，當你深入觀察冬天森林覆雪於錯綜複雜的禿枝時，就只會看到全部細節的一小部分。光僅僅照亮少數樹枝，其餘多半融入茫茫的灰色之中，看不見了。

只有與光的方向垂直的樹枝才能捕捉到高光，被照亮的枝椏圍繞著光源的中心點排成同心圓。這些環狀高光引導觀者在潛意識裡找出光源的方位。照片中的三個箭頭擺成和照亮的枝椏垂直，循著箭頭的方向，就會引導你找到太陽的位置。

你也可以在經常使用的不鏽鋼表面刮痕中，如左下的餅乾烤盤和鍋蓋，觀察到環狀高光。在傍晚時分的客運火車窗戶，在露溼早晨的蜘蛛網，在夕陽餘暉下的玉米田，或在雨夜圍繞街燈的樹枝上，都可以找到它們的蹤跡。

圖1. 在餅乾烤盤和鍋蓋上的環狀高光

圖2. 覆雪枝椏上的環狀高光

《泰坦巨蟒》（Titanoboa），2009 夾板油畫，14×18英吋

色暈

極亮的光源，如夕陽或街燈，常會被一圈彩光環繞，稱之為**色暈**（color corona）。色暈會出現在人的視覺和攝影中，有時被稱為鏡頭眩光。

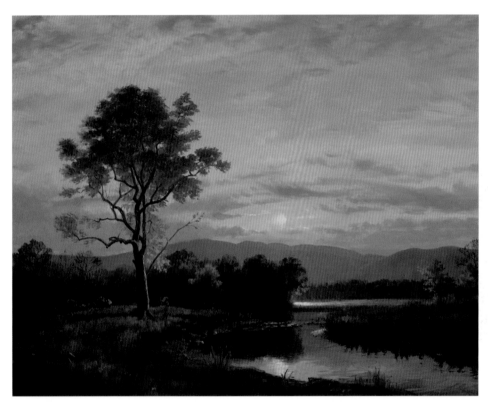

光彈離空氣中飄浮的微粒，在光源周圍製造出彩色的光暈。這種明亮的光進入人的眼睛，就會進一步散射到睫毛、角膜、水晶體，還有眼睛裡的液體。這種溢出的光提高了鄰近區域的明度，將昏暗的形體填滿了金色光暈。

攝影鏡頭的眩光除了柔和漸層的明亮彩光外，通常還包括星狀、環形或六角形亮光。光在透鏡內部的散射造成了這些偽像。

色暈會在任何非常明亮的光源，或反光源的周圍形成，包括街燈、車頭燈，和潮溼表面上的太陽高光，其光輝呈現出光源的固有色。有了數位繪畫技術，就可以用圖像編輯軟體添加光暈，賦予魔幻或科幻的場景一種逼真的感覺。

這兩幅畫皆以傳統油畫的方式完成，沒有添加數位修飾。在右邊這幅，光暈繞著光源在水面上的倒影形成。色彩從最強烈的反射區擴散出去，把鄰近景物的輪廓都照亮了。在上面那幅畫中，光暈輕柔地暖化了山形輪廓的顏色。色暈可以使光源看起來比紙的白色更亮，而且真的可以使觀者不由自主地瞇起眼睛。

上：《恐龍國的夕陽》（Sunset over Dinotopia），1998木板油畫，13×14英吋

左頁：《卡茲奇山的夕陽》（Sunset over Catskills），2003布面油畫，16×20英吋

動態模糊

兩種模糊情況暗示有動態或動作在進行：**動態模糊**（motion blurr）—形體在靜止的觀者或照相機前迅速移動，以及**高速模糊**（speed blur）—照相機追蹤一個迅速移動的物體。

動態模糊

　　仔細看真人實景電影的個別畫面，就會發現任何快速移動的物體都有一個柔和模糊的邊緣。電腦動畫模擬動態模糊的能力便是讓這個產業迅速竄升的革命性。

　　原始的電腦動畫，就像傳統的定格動畫或手繪動畫一樣，讓移動中的物體保留清晰的邊緣，這給予物體動態一種獨特的（有時是吸引人的）不安定效果，而非流暢的感覺。

　　描繪靜態圖像（不論數位或傳統方法）時，我們都可以從這些動畫先驅者身上學到教訓。

　　下方的畫描繪恐龍國舞者穿戴成恐龍的樣子在夜間市區遊行，狂舞之際被捕捉到的身影。他們的左腳向前甩，手臂向上擺動。動作越快的地方，看起來就越模糊。最模糊者和動作的軌跡有關。

　　人物和背景全部同時採溼畫法完成，然後再將邊緣順著動作的方向變柔和。描繪這類柔和的行進中圖像，用比

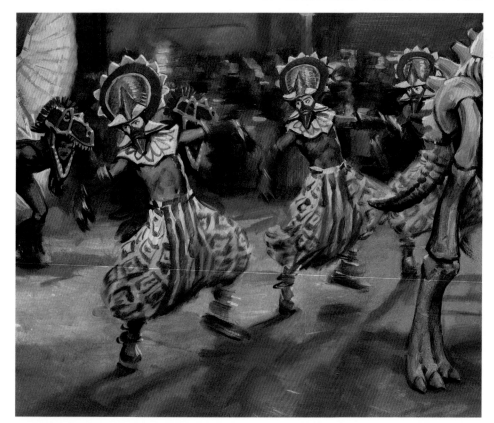

較慢乾的調色油會有所幫助。

　　為了要暗示有個想像的照相機在追蹤舞者，同時要製造淺景深的感覺，把對街人群的細節變模糊也會有所幫助。如果這些元素有清晰的邊緣，就會失去景深感和動態感。

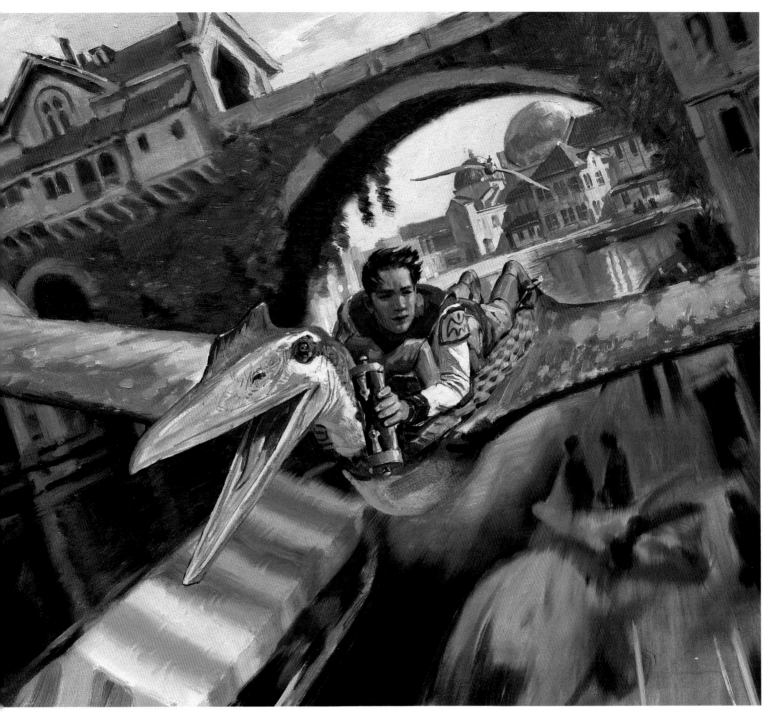

高速模糊

　　這裡有一幅畫，描繪恐龍國翼龍飛行員低空飛越城市的景象。這幅畫的目的在於以快速的動態抓住讀者的目光。

　　這種效果類似電影場景中拍攝下來的畫面，其中攝影機正在追蹤飛越狹小空間的快速飛行物。整個背景沿著動態路徑從正在消失的物體的點呈放射狀

模糊化，模糊程度朝畫面邊緣越來越強烈，最接近攝影機的形體最為模糊。和動態模糊一樣，只有與動作成垂直的形體邊緣可以獲得紓緩，還有沿著動作路徑跑的形體邊緣也能夠保持清晰。

　　用油畫描繪這種效果的方法就是全部採取溼畫法上色，並用軟毛畫筆將邊緣融入畫面。

上：《威爾到了！》（Will Arrives），
2005 木板油畫，12×19 英吋 收錄於《恐龍烏托邦：千朵拉之旅》

左頁：《戴面具的舞者》（Masked Dancers）
（擷取片段），1998 木板油畫 收錄於
《恐龍烏托邦：第一次飛行》

照片 vs. 觀察

雖然照片在很多方面都是很好的參考工具，但一講到記錄顏色就常常令人失望了。戶外寫生時，可以觀察並記錄相機沒捕捉到的顏色的細微末節。

右頁的畫是完全依賴觀察法完成的，上面的照片也是在同一天下午拍攝的。兩者比較之下，說明了相機易於按以下幾種方式扭曲光線與顏色：

1. 由於裁剪的關係，深暗處看起來像純黑色，而亮高光則看起來像純白色。**裁剪**（clipping）是因為感光元件無法對最亮或最弱光的兩個極端作出反應而導致訊息流失的狀況。

2. 顏色的彩度傾向於轉移或變弱而形成單色。相鄰暖色或冷色之間的細微差異通常拍不出來。

3. 微弱的光源，如來自鄰近物體的反光色通常都不見了。

運用照片又不流失顏色的方法

1. 如果時間真的很緊迫，又想捕捉複雜的場景供未來參考，選用自

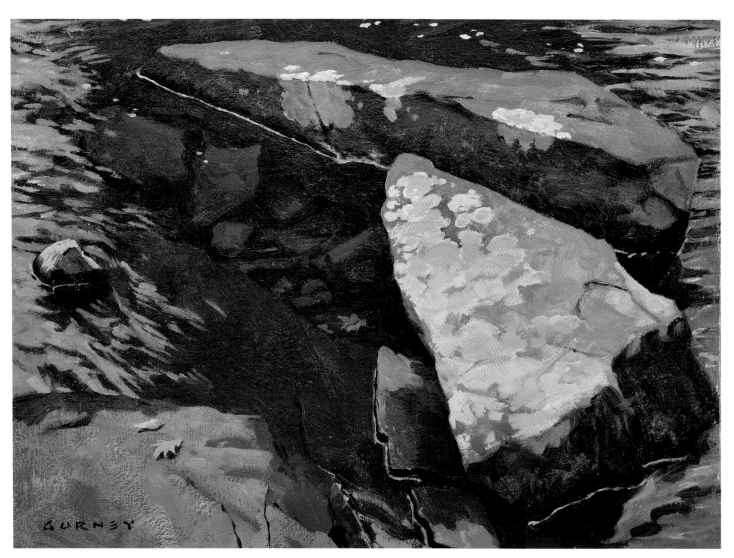

己的媒材作好顏色標記，並以照
片留下場景細節的紀錄，日後便
可參考。

2. 用去色法將參考照片轉化成黑白
影像，這樣就不會被照片的顏色
影響了。

3. 學攝影師這樣做：等陰天沒有極
端亮／暗明度差異時再拍，或如
果在陽光下拍照，高舉一片大型
白色反光板，讓光彈入暗面。

4. 拍兩張照片，一張拍暗面，一張
是拍亮面，兩張分別用來參考。

上：《岩石和淺灘》（Rocks and Shallows），
2009夾板裱褙布面油畫，9×12英吋

左頁：《岩石和淺灘》，2009數位相片

第十章　大氣效應

天空藍

天空不是扁平的，甚至不是藍色的。白晝的天空裡，有兩種重疊的漸層顏色系統。其一是「太陽眩光」，由太陽的鄰近區域掌控。另一個是「地平線光」，取決於其在地平線上的角度。

圖1.看太陽鄰近區域

圖2.同一時刻背對著太陽看

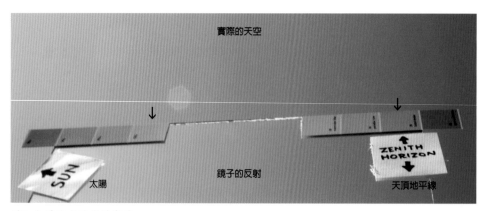

圖3.拍攝圖5的色樣

圖4.背對著太陽看，注意色樣和天空色在A處相符

圖5.面向太陽看

圖6.太陽眩光造成的漸層

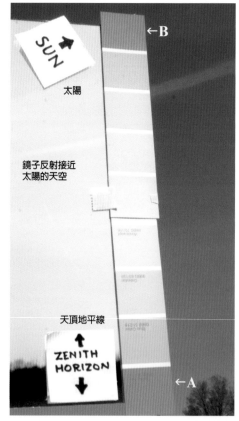

圖7.地平線光造成的漸層

為什麼天空是藍的

大家多半知道天空為什麼是藍的，那是稱為**瑞利散射**（Rayleigh scatterin）的現象所造成的。空氣中的微小分子讓光產生折射，光譜中較短波長的紫羅蘭色或末端藍色的折射情況比紅色波長更為激烈。這使得藍光彈向四面八方，賦予天空藍色的特徵，而較不受影響的紅、橙光線則繼續其直線式穿越大氣的漫長旅程。

身為畫家，必須再多懂一些。如果朝不同方向看，藍天的顏色有何改變？哪邊的藍顏色最暗，或者說顏色最飽和？

面向太陽或背對太陽

圖1、2兩張照片都是在2008年四月12日下午4:10拍攝，地點是紐約市德國城。左邊那張是面對太陽拍攝天空，右邊那張是過幾秒之後，背對太陽拍攝天空。

兩張的雲看起來完全不同。在太陽附近，雲的顏色中央暗，邊緣淺。在圖2，太陽從觀者後面照過來，雲的頂部或中央顏色最淺，側邊和底部則變暗。較小的雲朵就沒那麼白，因為能反射光的水蒸汽含量較少。

天空的顏色也不一樣。圖1太陽鄰近區域有一片溫暖的眩光，與純藍色混合的結果顯得比較偏暗灰綠色。背對著太陽看，天空藍的飽和度變高，等於是不同色相，有點偏向紫羅蘭色。

如何得知照相機沒騙我們呢？有沒有別的辦法來檢驗這些觀察？

製作藍度計

五金店買來的藍色塗料色樣就是很好的工具，稱為**藍度計**（cyanometer），用來比對並測量天空的顏色。圖4顯示背對太陽時，天空和塗料色樣比對起來如何。其中一個藍色色樣（A）和相鄰的天空色非常接近。

面向太陽時，很難拍攝色樣比對天空的照片，因為調不出一個角度讓太陽直接照在色樣上。擺個鏡子在汽車擋風板上，可以把光彈回色樣（見圖3）。

但我們仍不能完全相信這種比對，因為從地面，還有從我的運動衫彈上來的暖色光會影響這些色樣。也許這就是為什麼色樣看起來比實際顏色暖一點的原因了。

太陽眩光

圖6顯示天空在靠近太陽的地方變得比較淺。把塗料色條剪成兩半，再把顏色和天空相符的那兩半色樣隔開來擺著，以便比對天空的顏色。沒有一個色樣完全和天空色符合。色相和彩度都不一樣，有幾個地方明度倒是滿接近。

目光以水平方向轉離開太陽時，天空的明度明顯變暗。左邊箭頭靠近太陽的地方符合最淺色樣的明度；而右邊的箭頭稍微離開太陽的地方，則符合暗兩階的色樣。鏡子反射的是更高區段的天空，一樣是右邊比左邊暗。

地平線光

天空的顏色從天頂到地平線也會轉換明度，就像我們看到藍度計擺成直立時（圖7）那樣。儘管彩度不同，最暗的色樣和遠處天空（A）那邊的明度很接近。在更高的天空（B）處，同一個色樣看起來就比周遭的天空色淺多了。

鏡子的反射顯示出同時間的比較，讓我們知道在我們背後靠近太陽的地方情況如何。我們背後整片天空的區域比可以直視的區域在明度上亮很多。

結論

從這些觀察歸納出一般性的結論：

1. 在這兩種漸層系統中，天空顏色在明度、色相，和彩度都有變化。兩個系統相互作用，以至於天空中每一個區塊在同時間朝兩個不同方向產生變化。

2. 從天頂轉看到地平線，天空色一般傾向於越來越淺，因為目光得穿越更多的空氣。接近地平線的天空色，取決於一天之中的哪個時段，還有視點方向，範圍可以從淡天藍色、暖灰色，到鈍橙色，但通常會比上方淺。

3. 當目光接近太陽，天空的顏色變得更淺、更暖，因為有大量白色光被大氣層中的大量微粒以較小的角度散射出去。當太陽剛好躲進屋頂線背後時，站在一棟建築物投影邊緣附近，這種景象可以看得最清楚。一個較弱卻仍看得見的變淺現象也可以在太陽對面180度的**反日點**（antisolar point）形成。

4. 最暗、最深藍的地方被稱為**天空之井**（the well of the sky），位於天頂，只出現在日落和日出時。更確切地說，天空之井其實就在劃過天際頂部和夕陽成95度角的地方。至於一天當中的其他時間，它大約出現在和太陽成65度角的地方。

要旨

以上這些無非是要讓你知道，要調色畫藍天時，由上到下，還有從左到右，都必須換調顏色。也就是說，至少得調配四種不同的起始色，才能畫出任何一片藍色晴空。

大氣透視

大氣透視（atmospheric perspective） 是指從遠處透過明亮的空氣層看物體的外觀如何改變的情況。前景鮮明的顏色會漸漸轉化，直到後方變得和天空的顏色相稱。

上：《西點的教堂》（Chapel at West Point），
2004 夾板油畫，11 × 14 英吋

右頁：《高山國》（High Country），
2007 木板油畫，17¼ × 18¼ 英吋
收錄於《恐龍烏托邦：千朵拉之旅》

陰暗與明亮的表面

一般物體的顏色，如樹、山、建築物，都會合乎預期地隨視覺距離的增加而改變。最暗的區域先受到影響，通常變得比較淺，而且比較藍。要觀察這種現象，可以到戶外，舉起一張塗黑的紙卡，或一塊黑絨布，讓它緊挨著遠處一扇開著的窗，或一棵樹的節孔。即使隔著一條街，起初看起來的深黑色，真的會注入一種柔和的藍色或紫羅蘭色，類似天空的顏色。發生在高空大氣層的散射，同樣會發生在你和任何物體之間的空氣中。

想想看，藍色的蒼穹本身其實是一個半透明的空氣膜，被插入一片漆黑的太空。

物體的亮面通常會失去顏色飽和度，在後方的空間中顯得灰一點。特別是暖色會變得暗一點，冷一點。黃、橙、或綠葉會降為灰綠色，或藍綠色。

所有物體在亮面和暗面的明度差異都會降低，直到最後一切都融合成單調而淡色的遠方輪廓，緊挨著天際。當明亮與陰暗的表面之間的差異消失時，清晰感也跟著降低，於是遠方的景物看起來就模糊不清，即使細節可能真的存在。

對白色物體的效應

鮮明的白色物體有不同於暗色物體的反應，不隨著距離的增加而變冷，或變灰，反而形成較暖色。在靠近地平線上，夕陽的白光變成最強的橙色，或你想像得到的紅色。

同樣的道理，接近地平線的地方，中午的白雲顏色變橙，明度也變暗，直到光完全失去力量，然後與地平線上普通的天空色調融合在一起。鮮明的白色物體，如遠方山坡上的房屋，最不怕距離，當其餘景物均融入整體輪廓的顏色之中時，白色房屋卻仍然看得見。

大氣透視只發生在視覺要穿透的空氣團有照明的情況下。在陰天遙望五英哩遠的山脈，如果有一朵雲遮蔽了你和山之間一半的空氣團，那麼在遮蔽區後方的山脈就會顯得更暗了。

灰塵與距離

　　如果有灰塵、溼氣，或煙霧，大氣透視的效果便會加劇。在一個非常晴朗的三月天，我畫了左頁的戶外寫生。三英哩外的山坡仍顯得暗色而清晰，雲的暗面則呈深紫羅蘭色。

　　八英哩外，就在樹的右邊，有暖光照明的表面雖大幅轉為冷色，卻仍看得見，而暗面也變淺，呈中間藍色。若在有濃霧的白天，教堂後屬於中景的山坡也許只會有淡色的輪廓。

　　上面那幅想像的風景畫中，我在空氣中添加了溼氣，以增強大氣效應。相較於距離一樣遠，卻落入暗面的同類型山路，凡在溼氣接觸到陽光的地方，色調就變得淺而暖。

反大氣透視

一般大氣透視的準則是「暖色在前，冷色在後。」但在一些美妙而罕見
的例子中，卻正好相反，使得整個場景的後方顯得較暖色。

　　溼氣或粉塵雲在接近太陽的空氣中盤旋就會產生這種現象，尤其在日出或日落時。接近地面的空氣中，大量微粒以微小的角度將橙色日光散射回去，於是產生橙色光暈圍繞著太陽。這種橙色或紅色光湧入遠處昏暗形體的效應，比正常情況下的藍光散射更強烈。

　　如果在有霧或多灰塵的傍晚看太陽，這種效果最明顯。下面這張未經修飾的照片是在接近黃昏，一場暴風雨過後的卡斯奇山拍攝的。這種效果大約只維持十五分鐘。

　　注意看前景其實比遠處更屬於冷色。落日的光輝湧入周遭空氣中，遠方樹木的輪廓就變暖色了。

　　由於反大氣透視在大自然中相當罕見，因此就傳達出一種奇異又令人興奮的感覺，所以我才要運用來畫恐龍國千朵拉的第一張遠景圖（6-7頁）。

　　同樣地，在右頁瀑布的畫中，我刻意把頂部繞著晨曦溫暖眩光的樹木和石頭的輪廓畫成暖色。

　　日落黃昏的溫暖山脈是哈德遜河畫派最喜愛的主題設計，尤其是吉福德（SANFORD　GIFFORD）、邱池，以及比爾斯塔特（ALBERT　BIERSTADT），皆傾向於在遠處空間避免用高彩度藍色。

　　十九世紀作家艾默生用文字將此陽光特質寫成詩一般的美景，稱之為「醉人的天空之火」，其能量竟「燃燒直至萬物均融入光海的波浪之中」。

《金色的道路》（Golden Road），未經修圖的數位相片

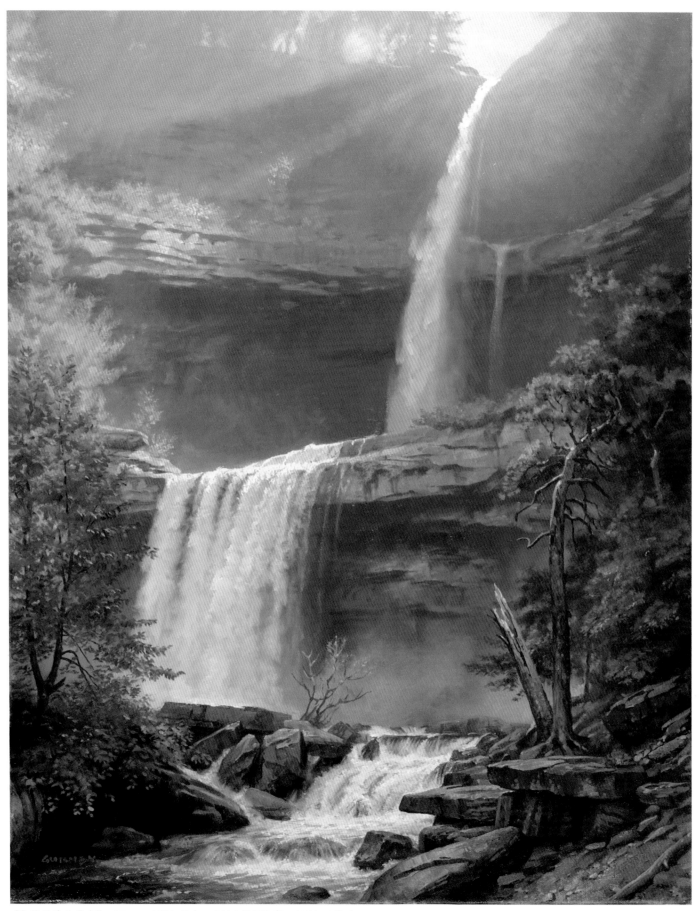

《凱特斯基山瀑布》（Kaaterskill Falls），2004布面油畫，20×16英吋

黃金時刻的光

大自然中出現的強烈色彩轉瞬即逝。黎明與黃昏時,太陽穿透一片空氣海洋,顏色變得絢麗奪目,攝影家稱之為「黃金時刻」或「神奇時刻」。

《西克萊爾墓園》(West Clare Graveyard),
1995 木板油畫,8×10 英吋

《卡塔利娜舞廳》(Catalina Ballroom),
1984 夾板油畫,8×12 英吋

黃昏的顏色變化

這時太陽位於空中非常低的位置,以至於光行走的路線幾乎與地表平行。一道光以切線的方式與地表交會,那就像一根針以些微的角度推進一顆橘子皮。陽光在空氣中以此角度繼續行走了無數英哩,到中午才直抵地球。

由於又走了更長的旅程,有更多藍色波長從每道光束中被散射出來,這使得天空呈現絢麗的藍色。剩餘的陽光總體來說顯得較弱,顏色偏橙或紅。夕陽照耀下的形體披著一身金黃,暗處則比平常顯得更藍,那是因為天空真的是更絢麗的藍,還有因為被暖光照亮的地表,誘導出互補色投映到暗處。

黃昏的天空中,從上方的藍到接近地平線的柔黃和鈍紅,都有明顯的顏色演變過程。在夕陽鄰近區域,這種演變過程就明度與彩度而言,都是趨於更加鮮豔。

舉例

左邊的墓園戶外寫生中,三個克爾特十字架石碑,從愛爾蘭基爾那伯依雜草叢生的教堂墓地高高聳起。旭日東昇的粉紅光只照亮十字的頂端。十字後方的天空,就在紫羅蘭色山坡的上方,從上方灰色的雲,轉為淡淺黃色,再變成深橙色。

左邊阿瓦隆市的舞廳這幅畫中,光的效應只持續幾分鐘。卡塔利娜島的夕陽即將西沉,島上的陰暗襯托出白色建築的側面,而天空則是深邃的藍。

右邊的場景是為了慶祝紐約的書展而作,以黃昏最後的光為背景,強調出帝國大廈和克萊斯勒大廈的高度,同時間在它們之下的建築物早已沒入陰暗之中。

《幻想飛行》（Flights of Fancy），1996 夾板裱褙布面油畫，26×18 英吋 做爲「紐約書香節」主海報

黃昏

黃昏呈現變化無窮的色彩，因為夕陽和許多不同層次的空氣、灰塵，以及雲朵互動。照片很少能精確地捕捉到它們。如果準備妥善，可以用觀察的方式畫下來。

黃昏時要觀察什麼

如果空氣中充滿了溼氣和灰塵，夕陽就會有更多耀眼的紅色和黃色雲為伴。最醒目的紅橙色餘暉形成於天空中最接近太陽與地平線交會的地方。

稍弱的次餘暉形成於反日點，即太陽的正對面。日落後，一層灰色出現在地平線上的反日點，此即為地球本身的投影。最後，這些暖色會完全在空中消失。有時，只留下一些柔和的紫羅蘭光，直到天色完全變暗。

早晨的第一個小時，這種顏色的演變過程正好相反，通常稍微粉紅一些，因為空氣中揚起的灰塵較少。早起的人是幸運的，因為可以欣賞到華茲華斯（WILLIAM WORDSWORTH）所說的「壯麗美景」，它出現在色彩「褪盡成為日常天光」之前。

雲層

一般來說，較之接近地面的光，射在雲層頂端的光顯得較白。當不同的高度出現許多雲層時，較高的雲會比較白，較低的雲偏黃或偏紅，就像上一頁提到的天空霞光帶一樣。光在接近地球的投影線時，會變得越來越微弱，並且越來越紅。因為這個原因，右頁上方那幅夕陽的畫中，只有較低的雲能接收到高彩度的紅橙光。

以觀察法畫黃昏

在戶外畫黃昏的景色，最好預先調好顏色，然後等待想要捕捉的效果。當光漸漸消逝，多半就是一邊看著調色盤上的顏色漸漸變暗，一邊按照記憶來完成畫作。也可以用小型LED手電筒來照明調色盤。就這個目的來說LED燈還滿好用，因為可以提供很白的光線。

右頁下方是兩幅戶外寫生，在某個春日白晝的最後一個小時完成，當時哈德遜河上空的夕陽正要西沉。兩幅畫相隔約十五分鐘。

右邊的第二幅畫中，夕陽沒入一大片雲海，空氣中充滿了煙霧，降低了陽光的強度，使我能夠安全直視。

照片通常會遺漏地表的輪廓色。夕陽下的地球是昏暗的，但不像照片所顯示的那麼黑。眼睛通常看得到一些地表輪廓的固有色，混合著164-165頁提過的色暈效果。

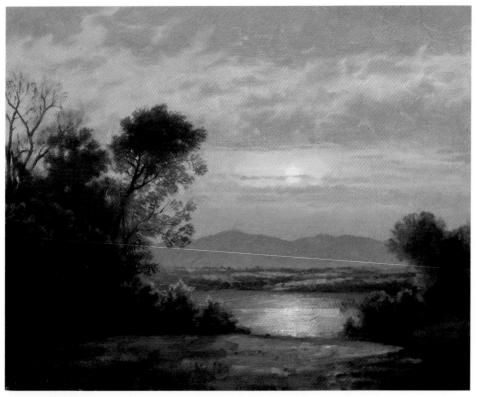

《晝夜交替的時刻》（The Turning of the Day），2004 夾板油畫，8×10英吋

頂：《冬日夕陽》（Winter Sunset），2004 夾板裱褙布面油畫，
11×14 英吋

上：《范德比爾特的觀景》（View from Vanderbilt），2004 木板
油畫，9×12 英吋

右：《范德比爾特的黃昏》（Vanderbilt Sunset），2004 木板油畫，9×12 英吋

霧靄煙塵

在濃霧或靄氣瀰漫的情況下,由於形體在空間中變模糊了,差異性也就
迅速降低。陽光無法穿透濃霧,於是抵達地面的光看起來像是來自四面
八方。

上:《港邊的霧》(Harbor Fog),1995 木板油畫,8×10 英吋

右頁:《飛越瀑布》(Flight Past the Falls),2006 夾板裱褙布面油畫,20×24 英吋 收錄於《恐龍烏托邦:千朵拉之旅》

　　左頁港口的場景捕捉到緬因州的濃霧。水面像玻璃一樣光滑，只比天空色調暗一階。一切都是灰濛濛的，除了水位線那邊有一點紅色細節。遠處船隻的顏色都消失了，而更遠的帆船就只是隱隱約約的影子而已。

　　上方的畫描繪恐龍國的飛行員飛越瀑布城的濃霧。遠處的暖色和淡色調賦予這幅畫一種輕盈而通風的感覺。

　　霧氣只上升到建築物的一半高，使得直射陽光可以通過並碰觸到形體，這在有霧的場景中並不常發生。此外，還有來自天空的藍光，將瀑布邊緣和飛龍近側這邊的羽翼都染了色。在這種非比尋常的狀況下，有霧氣接近地面，但直射陽光又從上方射進來，暗處就會比一般正常情況亮得多。

彩虹

彩虹的象徵意義從妖精的金鍋，到上帝承諾的救贖，可以說應有盡有。現代科學把彩虹解釋為純粹的視覺現象。畫彩虹時，心裡最好是同時記著神話與氣象學。

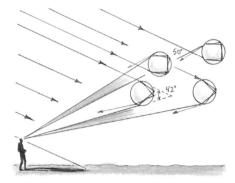

彩虹是由雨滴內部反射出來的光形成的

但也有欣賞牛頓的藝術家，尤其是透納、奧韋爾貝克（Johann Friedrich Overbeck），和康斯特勃，他們都以觀察法來畫彩虹，並讚其為「最美的光的現象」。

從遠古時代，人類便一直猜測究竟有幾縷彩光進入彩虹。古代人眾說紛云，主張二、三，或四種顏色的都有。牛頓的分析則有無窮的漸層，但僅七種基本色相。從最外面的色帶開始，依序為紅、橙、黃、綠、藍、靛、紫。

科學解釋

風雨過後，空氣中仍殘留數百萬雨滴，太陽的光線從雨滴內面反射出來，於是形成了彩虹。每一道光進入一顆雨滴，都會有些微角度的折射。然後每一道光會有一部分從水珠內面反射出來，出來時，還會再折射（見上面圖解下層那兩顆放大的水珠）。

折射的結果，使白光分裂成原來的彩色光線，各自以不同量形成彎曲狀，藍色的量多於紅色。數以百萬道光線從數以百萬顆水珠出來的效果就是我們眼睛所看到的有固定彎度的彩帶。

反射陽光的水珠離觀者近或遠都沒有關係，彩虹並沒有占據特定的地理空間，而只是一個相對於觀者的角度而已。你可以利用草坪灑水器形成彩虹來觀察這種現象。

象徵意義

希臘人相信彩虹是天堂和地球之間的通道。在挪威神話中，彩虹被視為阿斯嘉特和米德加爾特—分別為神界與俗世—之間的橋梁。在中國神話中，彩虹原本是一條天空的裂縫，後來用五種不同顏色的石頭封起來。

在諾亞方舟的故事中，彩虹象徵上帝的承諾，向人類保證地球不會再被洪水淹沒。文藝復興時期和巴洛克風格的歐洲畫家大都把它當作是上帝對人類的立約。

浪漫的觀點

牛頓是彩虹科學研究領域的先驅，但有些浪漫時期的詩人和藝術家則認為這種分析「把彩虹貶為三棱鏡的顏色，簡直毀了所有賦予彩虹的詩意。」按照他們的措詞，「拆解彩虹」根本是降低了它的能量和意義。

彩虹約在反日點42度角的位置形成，這個點在地平線以下，也就是離太陽180度的位置。當太陽在午後的天空漸漸西沉，反日點便上升朝向地平線，於是完整的彩虹圓圈就有越來越多部分可以被看見。由於反日點位在彩虹的中央，場景中所有的投影都應該朝向那個點。

副虹（霓）

副虹有時會出現在主要彩虹的外側，顏色排序和彩虹相反，彩度也比較弱。副虹的光來自二度彈入漂浮水珠內部的陽光（由圖解中較高的那兩顆放大的水珠來代表）。

在彩虹與副虹之間的區域，天空顯得稍暗，這個稍暗的區域有時被稱為亞歷山大暗帶（ALEXANDER'S DARK BAND）。那是以阿芙羅迪亞斯城的亞歷山大（ALEXANDER OF APHRODISIAS）來命名的，他是第一位描述這種現象的人。副虹約

在反日點50度角的位置形成。

這個暗帶看起來比較暗，是因為有額外的光反射回彩虹內側。在相當罕見的情況下，由於額外的內部反射，在彩虹內側會形成微弱的多虹（SUPERNUMERARY BOWS）。

畫彩虹的訣竅

畫家必須把基本彩虹光學定律記在心裡：彩虹的顏色永遠比背景亮，因為彩虹的彩光是附加在其背後場景的光之上的。要達到這種效果，你可以用傳統的不透明媒材，先畫出半透明而邊緣柔和的白色圓弧，等它乾了，再把顏色罩染上去。

上方雙虹那幅畫出現在《恐龍烏托邦：第一次飛行》。為了讓曲度精準對稱，我把畫筆固定在臨時湊合的長臂圓規上，基本上就是以釘子為樞軸的畫筆圓規。

第15頁米萊那幅《盲眼女孩》描繪

了雙虹。這幅畫的概念之所以引人入勝在於觀者知道女孩對身後的燦爛輝煌渾然不覺。米萊小心翼翼地呈現來自觀者左肩後面的光，影子只投一點點位於樹的右邊。反日點在畫面的範圍以外，就在烏鴉群的右邊，它是兩道拱形彩虹的中心點。

上面那幅畫中，反日點在畫面中央稍微偏下的位置。左頁的瀑布城是擷取一幅畫的片段，其反日點則在接近底部右角落的地方。注意看建築物的投影都往下朝向那一個點。

上：《吉迪恩的彩虹》（Gideon's Rainbow），1999木板油畫，12½×26英吋 收錄於《恐龍烏托邦：第一次飛行》

左頁：《瀑布城：午後的光》（Waterfall City: Afternoon Light）（擷取片段），2001夾板裱褙布面油畫

185

樹葉間隙與樹葉

一棵大橡木可以有20萬片樹葉之多。如果企圖清楚地捕捉到每一個細節，可能就會失去柔和、細緻，還有與天空相互滲透的感覺。關鍵在於注意**樹葉間隙**（skyholes）與透明度。

樹葉的透明度

樹上的葉子有不同程度的透明性。春天長出來的樹葉只能部分遮蔽天空。這種葉子有一種極薄的質地，必須要畫得很細緻。等樹葉長出葉綠素和保護層，顏色會變暗，數量也變得很龐大。

較能完整遮蔽天空的樹，樹葉間隙就會很少。上面那幅畫只擷取片段，呈現的是一顆非常不透明的橡樹。右頁畫中，從左邊延伸到天空的是一棵柳樹，對比之下，顯出柔和而細緻的質地。

在一幅畫中，要尋求表現不同程度的透明性。洛蘭幾乎總會在一棵比較不透明的樹旁邊畫一顆非常透明的樹

樹葉間隙

一棵樹傍著天空呈現出複雜的輪廓，但那輪廓幾乎不是永遠固定不變的。樹葉中少數幾個間隙將樹形穿透，讓你看到另一邊的光。

早期的風景畫家，如洛蘭（CLAUDE LORRAIN）不太注重樹葉間隙，卻非常在意要把樹形邊緣的顏色變淺，也就是在樹的輪廓與天空交會的地方。

使用不透明媒材（如油彩、蛋彩或壓克力）的畫者都得面對兩個問題：應該先畫天空再加樹葉，還是先把樹形畫好，再來加樹葉間隙？間隙的色調是否應該和另一邊天空的色調一致？

如果把一張高解析度的樹的照片放大，就會看見樹葉間隙裡的空間並非永遠呈現無阻礙的天空視野。較小的間隙往往包含細枝和嫩葉所組成的網狀系統，這種情況從遠距離看並不明顯。這些間隙中存在的細小形體，減少了從天空通過的光量，於是明度便降低了。因此，較之另一邊天空真正的顏色，小的間隙應該畫暗一點。

畫各種不同大小的間隙通常會有較好的效果，同時也要畫出它們參差不齊的特性，才能暗示周邊是樹葉圍成的。

上：《克朗梅爾上游》（Upstream from Clonmel），2004 夾板油畫，8×10 英吋

左頁左邊：《遙望印第安赫德》（View Toward Indian Head），2005 夾板裱背布面油畫，12×26 英吋

左頁右邊：《海菲爾德的橡樹》（Oak in the Hayfield）（擷取片段），2004 夾板裱褙布面油畫，14×18 英吋

太陽光束與投影束

太陽光束是在灰塵或充滿溼氣的空氣中讓我們看到的光束。它們只在罕見的條件下才發生，如果想要有說服力，畫中就必須符合這些條件。至於**投影束**（shadowbeams），那就更稀奇了。

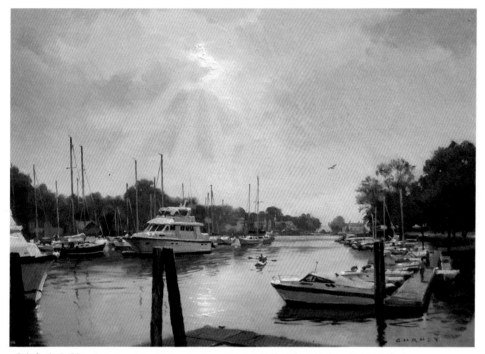

《港島的早晨》（Harbor Island Morning），2005 夾板裱褙布面油畫，12×16 英吋

《由懸崖俯瞰》（The Escarpment View），2004 夾板裱褙布面油畫，16×20 英吋

太陽光束

左邊港口的場景，一道道陽光似乎在太陽穿透雲層的點匯集。事實上，這些光線全都平行，但從透視法來看，卻消失在太陽的位置那個點。

符合以下三個條件就會出現太陽光束：

1. 高空的雲層、樹葉，或建築物有穿透的開口。這個有洞孔的屏障必須能擋住大部分的光，以便形成較暗的背景，於是緊挨著這背景的光束就可以被看見。
2. 空氣中充滿了塵埃、水汽、煙，或霧。
3. 視線要朝太陽。大水珠以小角度將大部分的光朝太陽的方向散射。當視線遠離光源，光束就幾乎看不見。

這些條件可能存在於馬戲團的帳篷裡，一棟毀壞的建築物，或一座黑暗的森林。就像在光斑的情況下（見190-191頁），孔洞離得越遠，光束抵達地面時，邊緣就會變得越柔和。來自遠處雲層的光束，不可能在草坪上製造出清楚的光圈。

要記住，光束通常行經不對稱的孔洞，因此製造出來的立體圓柱光會帶有類似阿米巴原蟲的橫剖面。這種不對稱的形體使得光束的密度及其邊緣的特質有點多變。

太陽光束對形體明度的影響，在其範圍外的暗處者將更甚於在亮處者。若用傳統塗料畫，在有光束出現而且已經乾了的背景處，刷上淺而半透明的色調就可以了。不過，不透明的白色顏料容易降低彩度，造成粉筆白的感覺，因此還需要用罩染的方式來修復。

另一個替代辦法也可以達到這種效果，那就是小心謹慎地預先調好顏色。上面恐龍國那幅畫中，我事先為光束內部區域調好一組色串，還有另外一組色串用來畫沒有照到光而顯得較暗的森林。

投影束

左頁下方的畫有兩道投影束，比背景天空稍暗，向左邊傾斜而下，與山谷的地面交會。

投影束最常發生在噴射機飛行雲剛好對準視線時。把飛行雲的陰影想成一束從側面看沒有照明的水汽。相鄰而有照明的空氣在明度上會稍微亮一點。稍暗的投影束通常只在背後是明亮有霧的天空時才看得見。

太陽光束和投影束都不應該隨便運用，因為容易吸引非常多的注意力。

《王中之王》（King of Kings），1995木板油畫，12×19英吋　收錄於《恐龍烏托邦：失落的地底世界》

視線朝太陽時，太陽光束看得最清楚。從透視法來看，它們消失在太陽的位置點上。

光斑

陽光行經樹上較高處的葉子，在地上灑滿圓形，或橢圓形的光圈，稱之為**光斑**（dappled light）。這些光圈以不規則的方式散射出來，風吹動樹梢時，它們也隨之搖曳。

圖1. 光斑

光線穿過樹葉間隙時，每個間隙都會像針孔投影機。如果用一隻手擋住一道光，就可以循著方向找到太陽，它就在樹梢的另一邊閃閃發亮。如果有一朵雲擋住太陽，這些光圈便會消失。

接觸地面的光圈其實是圓形太陽的投影。有一種罕見的情況，即太陽因為月亮而造成部分日蝕，每個圈圈看起來彷彿都少了一塊，或缺了一角。

照在地面的光圈大小，取決於投影的樹蔭離地面有多高。樹蔭越高形成的光圈越大，邊緣越柔和。左邊的油畫中，小屋屋頂上的光圈直徑約一英呎。

上：《畢爾格瓦特村》（Bilgewater），
　　2006 木板油畫，11½×19 英吋
　　收錄於《恐龍烏托邦：千朵拉之旅》

左：《閒聊》（Jabberwocky），2002 夾板油
　　畫，8×10 英吋

如果錐體光以斜角與表面交會，便形成橢圓形光圈。在畫面中的直立表面上，這種橢圓形光圈的長軸總是朝向光源。

在上面這幅畫中，光線從右邊過來，射在直立向上的船體。紅色船體左側彎過去的地方，橢圓形的光圈變長。

雲的投影

局部多雲的天氣，行雲擋住了觀者看太陽的視線。於是，山水景物上直射陽光區塊就會被雲的投影包圍。這種光呈現不均勻分布的現象可以用來吸引觀者的注意力。

FERRY TERMINAL & MEDINA OF TANGIER

荷蘭風景畫家常運用雲的投影，讓原本一望無際而呆板的農田增添變化。由於眼睛會被聚光區域吸引，因此可以利用來擺在任何想要引起注意的地方。

發亮的物體緊挨著暗處是非常吸引人的畫面，反之亦然。如果受邀描繪巨幅城鎮風光，可以設定一半在暗處。上面的戶外寫生和右邊的想像畫，兩幅的聚落中央都有完全的照明，其餘的就落入暗處了。

雲的投影三法則

1. 亮暗邊界必須柔和，約需城市半條街的寬度作為全亮和全暗的轉換地帶。
2. 雲的投影的大小和間隔必須符和天空中看到的雲。

3. 暗區比亮區較暗且較冷色，但這暗區並不像晴天投影有那麼多藍色，因為進入暗區的光是來自天空開闊區塊的藍光，加上來自雲層的漫射白光的平均值。

訣竅

使用透明媒材的畫家可以先塗一層冷灰色，或罩染整個暗區，把基調定下來。有些使用不透明塗料的畫家分別為暗區和亮區預先調好顏色。另一個策略是先把整個場景都畫成暗區，最後再把亮區描繪出來。

上：《風車村》（Windmill Village），2007夾板油畫，11¼×18英吋　收錄於《恐龍烏托邦：千朵拉之旅》

左頁：《丹吉爾的渡船頭》（Ferry Terminal, Tangier），2008水彩，4¾×7½英吋

明亮的前景

把前景擺在暗處是歐美繪畫常見的方式，另外一種就是把前景擺在亮處，描繪出各種細節，然後讓中遠景落入暗處。

上：《十字路口的光》（Light at the Crossroad），2008 夾板裱褙布面油畫，11 × 14 英吋

右頁：《長毛象》（Mammoth），2009 木板油畫，18 × 14 英吋

上面的這幅畫，道路引領我們走入畫中。中間地帶落入暗區，到了市鎮中心的紅磚建築，即遠處交叉路口活動密集的地方，光就又回來了。畫這種亮暗的轉換要預先再調第二組較冷、較暗的顏色，用來畫路、黃線、白線、草地，和人行道。

右頁的畫描繪毛茸茸的長毛象，用明亮的前景把目光集中在小長毛象，及其危險的水邊立足點。

雪和冰

雪比雲或泡沫的密度更高,所以就更白。雪會擷取周遭一切事物的顏色,特別是在暗處的時候。雪地上的投影呈現天空的顏色,藍色的天空製造出藍色的影子。在局部多雲的天氣,影子就顯得比較灰。

《甦醒中的春天》(Awakening Spring),
1987夾板裱褙布面油畫,16×24英吋

雪反射光的方式就像任何不透明白色表面一樣,但還是有一些重要的差異。除了從表面彈出的漫射性反射外,還有很多次表面散射,尤其在新飄落的粉末狀雪花。

晴天時,在比較不透明白色物體旁邊新飄的積雪,如白色的雕像旁,最能觀察這種現象。雪地上較小的投影邊緣,顯得稍微柔一點、亮一點,就像影子投在一碗牛奶上面。太陽從後面照過來的雪地上,會有一些次表面散射進入暗處,沿著明暗交界線把邊緣照亮。

由於吸收了紅色波長,雪地表面下散射的光呈現出原本的藍綠色,這種顏色在陰天的冰雪坑洞裡看得最清楚。

雪積壓久了,顏色就變暗,因為累

積了塵土，還有因為表面下有更多光的傳送。當冰的結晶變得越大，雪地便發展出越多的鏡面反射，而且是在某些地方更是閃閃發亮。白天明亮新飄的雪，被吹落在舊雪堆的坑洞時，最能夠觀察到新舊雪的差別。

　　雪花的白使得流經的溪水相較之下幾乎像黑色。上面的戶外寫生中，水色並不比在夏天時暗，但相較於明亮的雪，看起來就暗很多。注意看樹和天空的倒影，是不是比物體本身暗很多呢？

下一頁，我們會更進一步探討這種現象。

《雪中的萊因貝克公園》（Rhinebeck Park in Snow），2005 夾板裱褙布面油畫，9×12英吋

水：倒影與透明度

當光線轉射入靜止的水面，有的光會彈離表面（反射），有的會進入水中（折射）。如果水淺而清，就能看見水底，這都要歸功於折射光。

角度陡峭，有較多光折射進入水中
角度淺小，有較多光從表面反射出去

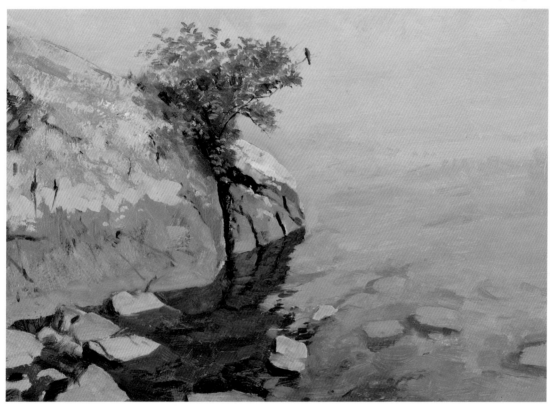

反射與折射

　　水只有在以小角度直接看的情況下，才能有接近完美的鏡面反射效果。反射的角度越陡峭，光進入水中的比例也會增加。

　　如果以陡峭的角度看水面，沒有多少光會從天空反射到你的眼睛。試想，當你從船邊垂直看湖或海，水色看起來有多暗。這也是為什麼19頁斯特利通的畫中，前景的水色看起來比天空暗的原因了。

　　由於某些接觸到水的光進入水中，不是彈開水面，原本明亮的物體，倒影就顯得稍暗。明亮的物體也許是天空的雲，白色的房屋，或淺色的樹葉。上面這幅畫中，淺色的岩石反射出來的倒影相當暗。

　　進入水中的光就是在水中潛水所看到的光。如果水是一面完美的鏡子，魚就會生活在漆黑之中。由於每一束光的量都因為轉進水中的光而減少，從表面反射出來的光當然也一樣減少了。

透明度

　　左上方的畫，河底看得最清楚的地方在前景。在畫面的上方，即望向河的那一邊，整片都是灰色天空的倒影。

　　前景左半部區域，河底色調比較暗，因為天空反射出來的光被那塊岩石阻擋。偏光太陽眼鏡可以選擇性移除某些反射的陽光所產生的眩光，使你看得見更多河底的情況。

暗色物體的倒影

如同天空的淺色調會反射在水面上，樹的暗色調也一樣，但其效應卻由不同的因素所操縱。

暗色物體的倒影取決於兩樣東西：一個是水中的淤沙或泥沙，另一個是射入水中的光量。

如果水髒，又有照明，暗色會變淺

倒影，破壞了影像的水平線條，但垂直線條仍留在倒影中。因此，水面的倒影總是強調垂直線條甚於水平線條。拉斯金說：「一切水中的動態都會將倒影拉長，使其陷入混亂的垂直線條。」

畫倒影的技巧

倒影看起來雖像自發性又有姿態，

畫倒影需要嚴謹與不拘束，還有精準與散漫的結合。考量物理學和幾何學是很重要的，但順從不合理的脈動也會有幫助。

投影

描繪風景畫有個老規則：不能把影子投在深水上。通常這是正確的，但也

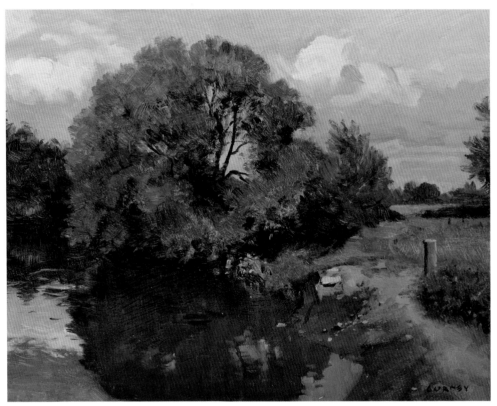

且帶點棕色，就像上面這幅大雨過後的河流戶外寫生一樣。黃昏時，沒有直射光接觸水面，濁水的倒影最為清晰。在這些條件下，濁水的反射效果正好和清水一樣好。

垂直線和水平線

水的倒影還有另一個層面不同於鏡子的影像：影像會因為水面上的微波而扭曲。即使風非常輕盈，微波依然打碎

卻仍遵循著一定的法則。原本對比強烈的邊緣—如明亮的牆緊挨著天空，或暗色的船體—都要碎裂成鬆散而不失節制的繪畫方式。

次邊緣通常融入並消失於倒影之中。舉例，在一艘漁船的倒影中，你也許會看見船尾的外緣，卻看不到船名的字體。右邊那幅戶外寫生我花兩個小時完成。倒影中小區塊樹葉的細節全部一起用垂直筆觸迅速刷成。暖色明亮的淺灘在前景的顏色顯得較淺。

只有在水清的時候。如果水中充滿泥沙，投影就會十分明顯，但邊緣卻比陸地上投影的邊緣鬆散得多，這是因為光透過被漫射的微粒四處傳播。

上面由左至右：
《巴德岩石》（Bard Rock），2004夾板裱褙布面油畫，9×12英吋

《蒂珀雷里郡河邊景色》（Along the River, County Tipperary），2004夾板油畫，8×10英吋

《河岸風光》（Riverbank View），2004夾板油畫，8×10英吋

山間溪流

山間溪流的自然反應有別於低地的河流和湖泊。山上的溪水通常比較乾淨，而如果溪底有很多石頭，水流便十分迅速而充滿激盪，於是形成了湍流、漣漪，和漩渦。

《普拉特基爾溪》（Plattekill Creek）（擷取片段），2005 夾板裱褙布面油畫，9×12 英吋

《伊索普斯溪》（Esopus Creek），2003 木板油畫，11×14 英吋

溪底的顏色

晴天低頭看清澈的山間溪流，通常會發現水面下的顏色遠多於水面上的顏色。由於水的濾色效果，石頭變得比在水面上的固有色要暗一點、暖一點。超過三英尺深，顏色就變得更藍，溪底表面也比較不清楚。

溪底的細節情況被水面的漣漪扭曲。水中的形體可以稍微畫鬆散一點，畫筆沾的顏料不要完全調勻。

在這些例子中，注意看淺灘的暖色。水較深的地方，顏色轉爲藍和綠。左邊畫中遠處溪流的水面反射出樹的綠色和天空的藍色。

泡沫

在白色水域附近，水流將形成的泡沫拉到水面下，顏色看起來比較暖，比較暗。當泡沫升到水面，就會在每個向外擴散的上升水流周圍形成水泡。

水泡向外行進時便迅速散開。要使泡沫看起來像漂浮在水面上，應該留到最後才畫。相同的泡沫效果可以在開闊的海洋上航行船隻的尾波看見。

《里海河》（Lehigh River）（擷取片段），2009 夾板裱褙布面油畫，9×12 英吋

水位的改變

　　山間溪流的水位天天起落無常，甚至在你畫一幅畫的時段就起了變化。暴風雨過後天氣放晴，水位可能在幾小時內降低好幾英吋。水的覆蓋使岩石的顏色變暗，只有在出現鏡面高光的地方例外。這也可以在 169 頁那幅畫中看到。

水面下的色彩

水選擇性地從通過的光中過濾掉一些顏色。紅色多半在十英尺深的水域被吸收。橙色和黃色波長不超過二十五英尺就會消失，留下了藍色。更深的水域只剩紫羅蘭色和紫外光。

這種效應不只發生在光向下呈水柱形行進時，在水面下以水平線行進的光也一樣。鮮紅色物體在淺而清的水裡，距離五十英尺看起來和你靠近水面看同一個物體在五十英尺深的水裡一樣晦暗。

攝影師用一種閃光來還原深水景物的顏色。這種閃光能增強暖色，也能迅速縮短距離。下面這幅畫是假設有水底閃光照明的情況下所描繪的遠古海中生物。右頁畫中那些擅長潛水的海中爬蟲類用灰、藍、綠色畫成。所有銅製零件原有的紅色都消失了，因此那些地方就顯得比較綠。遠處的海中生物則幾乎失去了所有的對比色，差不多接近背景的顏色。

各種不同的雜質以不同的方式改變水色。淤沙或泥土賦予水一種棕色的感覺，並使能見度大大降低。淡水湖泊常見的海藻則賦予水一種綠色的外觀。

《泥盆紀的海底》（Devonian Seafloor），1994木板油畫，12 × 13英吋 收錄於《恐龍烏托邦：失落的地底世界》

《海中潛行》（Underway Undersea），1994木板油畫，13 × 19英吋 收錄於《恐龍烏托邦：失落的地底世界》

第十一章　光的變化秀

系列繪畫

系列繪畫（serial painting）是在不同照明情況下，針對同一個主題完成多幅戶外寫生，或是一系列連續而關係密切的畫，例如電影的一個畫面，或漫畫書的一格。

法國高速列車窗外的景致

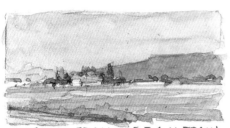

VALENCE · FROM THE T.G.V. TRAIN
從高速列車看瓦朗斯市

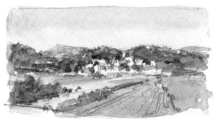

A VILLAGE ALONG THE RHONE
隆河沿岸的村莊

EAST OF LYON
里昂東邊

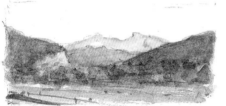

ENTERING THE MOUNTAINS ·
進入山區

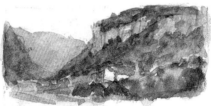

NEAR GENEVA
接近日內瓦

BELLEGARDE
貝勒加爾德市

BOGLANDS IN THE JURA 4 OCT
侏羅山的沼澤地 FRASNE

DOWN FROM THE MOUNTAINS
下山

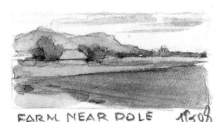

FARM NEAR DOLE
多爾市附近的農田

FROM THE WINDOW OF THE T.G.V. TRAIN

畫一日生活的分鏡圖

搭乘長程列車旅行時，有個有趣的打發時間的方法，就是速寫不停變換的風景。這些都是小幅水彩速寫，只有一英吋半寬。景觀的消失和出現都一樣迅速，所以必須依賴視覺記憶，也就是不得不將已經過去的景物特徵記在心裡。景物的小形狀或許會改變，但大區塊的顏色至少持續好幾英里不會改變。長途

搭車結束後，便完成一套作品，捕捉到一系列光與顏色的效應。

你也可以帶著水彩，速寫一日生活的彩色分鏡圖。當一天結束時，你便擁有一系列屬於真實生活的配色方案，把光從早晨到夜間的變化一一呈現出來。

同一主題的系列繪畫

在1890年代，莫內（CLAUDE MONET）

完成了著名的魯昂主座教堂系列，描繪該教堂在各種不同照明情況下的樣貌。不過，同一主題多幅畫的概念至少要追溯到1785年的瓦朗西納（PIERRE VALENCIENNES）。

　　右邊是兩幅戶外寫生，畫的是同一個山谷的遠景。第一幅可以看到早晨的光照在最遠的那座山。中間區塊顏色較冷，明度也都相近。

　　午後的光強調崎嶇的山形。溫暖的陽光下，閃亮的粉紅色和橙色小櫟樹與深藍灰色的暗處形成對比。天空相對顯得較暗，且較有彩度。

　　這種同一主題的系列繪畫經驗衍生出一個重要原則：最後調用的顏色，多半是因為特定條件下的光與大氣，反而不是物體本身的固有色。

系列繪畫的訣竅

1. 選一個有天空的題材，帶一點遠處的空間或山脈，最理想的是，還有一棟房屋，或其他白色物體，而且它必須具有朝不同方向的面。
2. 把景物畫在一組分開的夾板上，或畫在分成好幾格小長方形的大片木板上。
3. 每次都要注意保持景物一致，只有光和顏色產生變化。第一天用來決定每一幅要畫什麼，或仔細畫一張線條描繪，再影印出來，每個夾板各貼一張相同的拷貝。
4. 開始畫任何一幅時，不要去看前面完成的畫。
5. 在一天當中不同的時間點畫同一個主題。如果可以，在一年中的不同季節回到同一個景點作畫。

《早晨的牧場》（Ranch in Morning），2002 夾板油畫，8 × 10 英吋

《午後的牧場》（Ranch in Afternoon），2002 夾板油畫，8 × 10 英吋

總結

我們探遊色彩與光線的旅程已到了終點，現在就來回顧一下穿梭在全書各章之間的主題。切記以下十個要點，並繼續你的繪畫之旅。

1. 色彩與光線無法個別存在，彼此關係緊密。

我們一開始把光線與色彩分開來探討，但接著兩者就越來越糾纏交錯。畫水、彩虹、色暈，和夕陽都牽涉到光線與色彩的緊密互動。

2. 觀者看著畫面主題，卻能感受到光線與色彩。

我們看過在各種不同照明的設置下，林肯的臉看起來有多麼不同。我們也看過配色方案如何營造不同的氣氛。照明可以改變任何主題，而我們對於這些效果的反應大都是無意識的。

3. 選定一個照明計畫，並且貫徹到底。

開始畫以前，明確架設好光源，儘量簡單化。如果畫的是想像題材，參考引用的照明務必一致。

4. 了解自己所用的色輪。

也許你用的是孟塞爾系統、Yurmby 色輪，或三原色色彩空間。不論用哪個，要了解色彩空間，並且知道自己用的顏色在哪個位置。

5. 了解自己所用的色域。

不論你喜歡預先調色，隨意調色，或限定顏色，要確定自己所用的色域範圍。知道要排除哪些顏色，才會有好的配色方案。

6. 視覺是一種活躍的過程。

我們看東西的過程和照相機有所不同。視覺系統分分秒秒都在幫我們整理外在世界的訊息，把周遭混亂的景象一一轉換、歸類，並組織起來。

7. 寫實主義沒有單一品牌。

相較於別的畫家，儘管強調了不同視覺觀點的真實經驗，你的畫仍然是忠於自然的。你的畫風是記錄你所看到的樣子，因此仍可歸類為寫實主義。這解釋了為什麼維梅爾或傑洛姆的作品可以立刻被辨識出來。他們兩人對於自然事實各有不同的關注。把寫實主義描述為墨守成規的模仿根本是沒抓到要領。

8. 比較、比較、再比較。

在一個指定的場景中，我們對色彩與明度的認知是相對關係造成的，反而未必是原來的絕對明度。我們所看到的顏色取決於許多因素，卻不必然是物體的固有色。畫畫時，一定要經常針對不同區域作比較。你調用的顏色幾乎總是不同於物體的固有色。

9. 外在的眼滋養內在的眼。

本書所提到的原則，在自然界找尋它們來印證。用觀察寫生的方式捕捉它們，並且把觀察所得應用到想像畫中。

10. 存活於現世，我們何其有幸。

現今可得的顏料相對來說既便宜又耐光，這些都是古代繪畫大師夢寐以求的。我們還可以在網路上獲得無數的參考影像。數位革命使我們對事物有更深刻的了解，並供給我們強有力的新工具。讓我們相互學習，走出戶外，並畫出最好的作品。

《逐漸消逝的光》（Lingering Light），2004 夾板裱褙布面油畫，16×20 英吋

《吉迪恩的到來》（Gideon's Arrival）‧1998 木板油畫‧12×25½英吋 收錄於《恐龍烏托邦：第一次飛行》

第十二章　參考資料

術語彙編

光的吸收（absorption of light）：光沒有反射，卻滯留在物體表面並轉化為熱量。

加法混色（additive mixture）：有色照明的混色，包括顏色在眼睛裡形成混合，但不是顏料混合。

後像（afterimage）：外在刺激結束後的視覺殘餘。

直接畫法（alla prima）：單一時段完成作品的繪畫方式。

亞歷山大暗帶（Alexander's dark band）：在彩虹與副虹之間相對比較暗的區域。

環境光（ambient light）：基調光移開後所剩下的一般性，且比較沒有定向的照明。

相似色（analogous color）：沿著色輪邊緣相鄰的色相。

環狀高光（annular highlights）：繞著光源或主高光形成同心圓圖案的小鏡面高光。

反日點（antisolar point）：天空中或地平線以下離太陽180度的點。

人造光（artificial light）：非自然光源所產生的光，尤其指電燈的燈光。

大氣透視〔atmospheric (or aerial) perspective〕：透過明亮的空氣層看物體的外觀隨距離的增加而改變的情況。

氛圍三色組合（atmospheric triad）：一種根據三角形色域，不包含中性灰色的配色方案。

背光（backlight）：光從主題對象背後照過來，將其與背景隔開。

背景光（background light）：在主題對象背後區域照明的光，目的是要提高背景的明度，或將它界定得更清楚。

亮度（brightness）：光被感受到的強度。

寬光（broad lighting）：肖像採光的一種，光多半照在較近側，或說較寬這一邊的臉。

破色法（broken color）：緊鄰處採用對比色，於是在眼睛混合出另一種顏色的效果。

投影（cast shadow）：物體投映在其他表面上的影子，有別於形體的暗面。

焦散（caustics）：光藉著彎曲的玻璃或水波產生折射或反射，於是形成圓點、弧形，或波浪式帶狀光，投映在別的表面上。

彩度（chroma）：表面顏色給人感受到的強度，即不同於中性色的差異程度，按標準色樣，以數值來界定。在特定程度的照明下，高彩度表面顏色反射出高飽和度與亮度的光。

色彩適應（chromatic adaptation）：在有照明的情況下，視覺系統會去適應所看到的顏色。

裁剪（clipping）：在攝影上，因為感光元件無法對相對較亮或較弱的光作出反應而導致訊息流失的狀況。

強調色（color accent）：畫中有小區塊的顏色顯得特別突出，通常是因為用了互補色，或彩度比其餘顏色強。

色偏（color cast）：光源的主波長，通常以「克耳文」計量。另外也指貫穿整個配色方案的主導色，即色域的中心點，稱為主觀中性色。

色彩恆常性（color constancy）：不管整體色偏的改變，視覺認定物體的固有色永遠穩定不變。

色暈（color corona）：一圈彩光環繞著一個極亮的光源，如夕陽或街燈，類似攝影的鏡頭眩光。

顏色標記（color note）：特定顏色的樣本或樣品，以色相、明度，和彩度來界定。

演色性指數（CRI—color rendering index）：一種計量法，用來評估人造光模擬自然日光顯色的準確度如何。

配色方案（color scheme）：一幅畫所選用的顏色。

彩繪劇本（color scripting）：在連續性的美術形式，如圖像小說、繪本，或動畫電影中，規劃每一組串連情節的顏色限定範圍，還有各組串連情結之間的轉換。

色彩空間（color space）：由色相、明度，和彩度三者所界定的三度立體空間。

色串（color string）：一連串調好的顏料，通常是針對某個顏色，調出各種不同的明度。

色溫（color temperature）：顏色在人的心裡所產生的特性，與接近橙色（最暖）或藍色（最冷）有關。

色輪（color wheel）：將光譜的色相兜成一個圓圈的圖形。

互補色（complementary colors）：兩個具有顏色對立或顏色平衡特性的色相。

視錐細胞（cone）：專門負責色覺與辨識細節的視網膜接收器。

逆光（contre jour）：背光的一種，主題對象位於明亮的光域之前。

便利混合色（**convenient mixture**）：不單獨存在的顏料，用多種顏料混合而成，可供繪畫上色用。

冷色（**cool colors**）：在色輪中偏近藍色遠離橙色者。

藍度計（**cyanometer**）：用來測量天空色的裝置。

光斑（**dappled light**）：陽光行經高處樹葉間的空隙形成斑駁的圓形，或橢圓形光圈。

景深（**depth of field**）：因鏡頭一次只能聚焦在一個平面上所造成的攝影特性。離焦點平面遠的影像會變得模糊。

二色覺者（**dichromat**）：有色盲的人，尤指紅綠分不清楚者。

漫射反射（**diffuse reflection**）：相對於鏡面反射，是指光從凹凸不平的面以不規則的方式反射出來。

朝下的面（**downfacing planes**）：形體面朝下的部分，又稱底面（**underplanes**）。

染料（**dye**）：可溶於液體的透明著色劑。

側光（**edge light**）：從後方射在形體的側面，將形體與背景分離的光，又稱為輪廓光（rim），或踢光〔（kicker）把背景踢開的意思〕。

邊緣（**edges**）：是指畫者如何拿捏模糊度，尤其在形體的邊界地帶。藉此將形體融入背景中，營造出深度感或照明微弱的感覺。

光的衰減（**fall-off**）：光源的效果因與物體的距離增加而減弱。

補光（輔助光）（**fill light**）：照明形體暗面的光，目的是為了降低明暗對比。

螢光（**fluorescence**）：吸收光的某一個波長，再以較長波長的形式放射出來，通常是將紫外線轉化成可見光。

造形原理（**form principal**）：根據幾何立體來分析物體，並應用來描述自然界其他元素。

形體的暗面（**form shadow**）：相對於投影，是指物體沒照到光的暗面，又稱附著影（attached shadow）。

中央凹（**fovea**）：視網膜中相當於視力中心點的區域，負責分辨細節。

隨意調色（**free mixing**）：繪畫過程中，需要什麼顏色就調什麼顏色，比較隨性的調色方式，又稱開放性選色。參見預先調色。

正面光（**frontal lighting** 或 **frontlighting**）：基調光從前面直接照在主題人物上，只留下少數看得見的暗面。

容易消失（**fugitive**）：容易褪色的，尤指曝露在光底下。

色域（**gamut**）：用一組特定原色混調出來的所有顏色的範圍。另外，也是色輪上代表那個範圍的區域。

色域對映（**gamut mapping**）：在色輪上畫出一個區域的外圍界線，以便描述、界定，或規劃配色方案的限定範圍。

彩色濾光片（**gel** 或 **color filter**）：擺在光前面的透明物質，用來改變光的顏色、數量，或性質。

眩光（**glare**）：強烈的偏光在光源周圍附近產生的強光。

罩染（**glaze**）：為了要增強、加深，或修飾顏色而加上去的一層透明顏料。

黃金時刻的光（**golden hour lighting**）：白晝的第一和最後一小時的光，伴隨著日出、日落，和暮光的效果，又稱神奇時刻。

漸層（**gradation**）：一個色調順暢地轉換成另一個色調，改變了色相、明度，或彩度，又或者三種同時一起改變。

灰色單色畫（**grisaille**）：灰色調的畫作或打底。

柔光區（**half-light**）：形體的亮面接近明暗交界線的地方，因為有低亮度的斜順光而能夠突顯出紋理。

中間色調（**halftone**、**halftint** 或 **demi-teinte**）：一系列中間明度色調的任何一個，可以看成是形體從全亮面轉到暗面邊緣的區域。

硬光（**hard light**）：出自集中而定向的較小光源，可以製造深邃的暗面、明亮的高光，以及明顯的轉換。

和諧（**harmony**）：針對兩個或更多顏色主觀評估其具有相容性。

亮色調（**high key**）：整體色調偏淺。在電影燈光稱為高光調，指明暗之間差異很小。

色相（**hue**）：一個顏色的特質使其可以被辨識為黃、紅、藍、綠，或其他光譜的顏色。

HVC：色相／明度／彩度的縮寫，一種定義顏色的方法。

印象派（**impressionism**）：繪畫風格的一種，與主觀感覺、平常題材、直接畫法、亮色調明度、破色法，以及彩色暗影有關。

白熾光（**incadescence**）：物體加熱至高溫所散發出來的可見光。

被誘導色（**induced color**）：視覺中某個色相由於另一個色相（通常為互補色）的刺激而被強調出來。

平方反比定律（**inverse square law**）：點光源照在平面上的亮度與兩者之間的距離平方成反比。

基調光（**key light**）：主導光，通常從物體的上方或前方照射。

耐光性（**lightfastness**）：顏料或染料暴露在陽光下對抗褪色的能力，通常也會被說成持久性。

213

光比（照明比）（lighting ratio）：基調光對補光的比值。

限定顏色（limited palette）：限定選用顏料，通常形成一幅畫的色域簡約，又稱限制顏色。

固有色（local color）：物體表面的顏色，相對於你真正調出來畫該物體的顏色。

冷光（luminescence）：物體散發出低溫光的能力，相對於白熾光。

墨色（masstone）：相對於底色，是指顏料直接從軟管擠出來，以厚層的方式來呈現。

造形（modeling）：用一組控制得宜的亮暗色調將形體描繪出來。

造形因素（modeling factors）：一系列有規則而可以預測的色調，用來描繪一個實體的各個面，包括高光、亮面、中間色調、暗面核心，和反光。

單色的（monochromatic）：由單一色相的各種不同色調或彩度組成。

動態模糊（motion blur）：形體在靜止的照相機前迅速移動而形成柔和模糊的邊緣。

光的意向（motivation of light）：觀者覺得能理解照明配置的用意（常見於電影）。

中性色（neutral color）：1.兩個互補色混調出來的顏色，因而消除了任何色相的特質。2.零彩度顏色，即白、灰，或黑色。

接合處陰影（occlusion shadows）：形體與形體太過接近而阻礙光線，於是就出現小而密實的陰影。

塗一層油（oiling out 或 oiling up）：在事先畫過已乾燥的畫板表面塗薄薄一層調色油會讓它更容易上色。

不透明（opacity）：顏料對光的傳播加以抵制的特質。

對立學說（opponent process）：人類視覺的一種理論。原來是說，我們看到的所有顏色都是對立色對－紅／綠、藍／黃，和黑／白－互動產生的結果。現在已經是分帶理論（zone theory）的要素，分帶理論主張，長、中、短波長的接收器輸入的訊息被轉化成紅／綠、藍／黃，和亮度的信號。

視覺性混色（optical mixture）：兩個不同顏色在眼中形成混合，通常是相鄰的顏色。

一組顏色或調色盤（palette）：畫家所選用的一組顏色。也可以指擺放顏料並調色用的調色盤。

高峰彩明度（peak chroma value）：讓特定色相達到最高彩度的明度。

永固（permanence）：顏料針對褪色、變暗、或變色等許多方面的持久性。

顏料（pigments）：呈粉末狀、乾燥，而且無法溶解的物質，會選擇性地吸收並反射光的波長而產生顏色。

預先調色（premixing）：繪畫前，有規劃地先在調色盤上調好顏料，又稱為設置好一組顏料。

原色（primary colors）：在牛頓的理論中，指任何純粹的單一色相。在顏料領域，指最少數的一組顏色，尤指黃、洋紅、青，或最接近三者的顏色，其色域能涵蓋最多的混合色。在燈光設置與數位攝影方面則指紅、綠、藍光。

薄暮現象（Purkinje shift）：是一種微弱光線下的視覺效果，這時對藍色波長最敏感的視桿細胞會使藍或綠色相在明度上顯得比較亮。

瑞利散射（Rayleigh scattering）：光通過空氣中微小的分子所產生的效應，使得短波長（藍）比長波長（紅）有更多折射的情況，於是天空呈現藍色。

反光（reflected light）：光從一個有照明的表面彈出來，通常進入暗面，又稱漫射性相互反射。

折射（refraction）：光線從一個密度的介質進入另一個不同密度的介質所形成的折彎。

林布蘭光（Rembrandt lighting）：畫肖像的一種燈光配置，光打在頭部遠側那邊的臉，並在最靠近觀者這一邊的臉頰形成明亮的三角形。

反大氣透視（reverse atmospheric perspective）：自然場景中顏色的進程從前景的較冷色到背景的較暖色。

視桿細胞（rod）：眼睛的接收器，對弱光特別敏感，但無法辨識顏色。

飽和度（saturation）：通常用來指表面顏色讓人感覺到的「純度」，實際上是指彩度，或最高可能或想像的彩度。更常被定義為光的顏色純度。表面顏色散發出的高飽和度光，包含較淺的高彩度色和較深、較暗的低彩度色。

飽和減損（saturation cost）：不同色相混合所產生無可避免的彩度降低的現象。

暗視覺（scotopic vision）：極弱照明下的視覺，通常只有視桿細胞在運作。

二次色（secondary color）：任兩個原色之間的中間色。如果原色是黃、洋紅、青，則二次色為紅、藍、綠。如果原色光是紅、藍、綠光，則二次色光為洋紅、黃、青光。

系列繪畫（serial painting）：在不同照明情況下，針對同一個主題完成多幅戶外寫生，或是一系列連續而關係密切的畫，例如電影的一個畫面，或漫畫書的一格。

暗色（shade）：色相混合黑色，或將明度變暗。

投影束（shadowbeam）：一種大氣效應，從雲、飛行雲，或樹枝所投出的影子，在明亮的空氣中看起來像略暗的圓軸狀。

窄光（**short lighting**）：一種照明設置，光照在臉部較遠側按透視法變窄的那一邊，使得較近側的半邊臉大都留在暗面。

同時對比（**simultaneous contrast**）：一個顏色因為另一個相鄰顏色的效果而看起來有發生改變的現象。

天空畫板（**sky panel**）：畫板表面事先畫好天空漸層作為基底備用。

樹葉間隙（**skyholes**）：一顆樹的輪廓內的缺口或小孔，藉此可以看到天空的光。

軟光（**soft light**）：散發自漫射式或較寬廣的光源，形成亮度逐漸衰減、較少顯著的高光，和較少差異。

光譜能量分布（**spectral power distribution**）：根據一個指定光源，以圖表顯示其可見光每一個波長的振幅。

光譜（**spectrum**）：白色光經過三棱鏡折射，按波長的分布顯現出純色連續體。

鏡面反射（**specular reflections**）：光滑物體容易產生鏡子般的效應，將光線從表面反射出去，反射的角度與入射角相同。

鏡面高光（**specular highlight**）：光源在潮溼或光滑表面所形成的反射。

高速模糊（**speed blur**）：照相機追蹤快速移動的物體，物體邊緣變得柔和，而整個背景也沿著攝影機的路徑模糊化。

聚光照明（**spotlighting**）：光線集中在場景中的一個焦點。

主觀原色（**subjective primaries**）：任何三個起始色，用來混合出其他顏色成為一個色域。主觀原色可以是任何色相，並且可以是減弱彩度的顏色。主觀中性色是指特定色域中間區塊的顏色。

次表面散射（**subsurface scattering**）：光進入任何厚而半透明的物質，在表層底下擴散，並製造光亮的現象。

減法混色（**subtractive mixture**）：顏料、染料，或濾光片的混色。

連續對比（**successive contrast**）：正在看的物體產生後像效應的經驗。

太陽光束（**sunbeam**）：在塵埃多或溼氣重的空氣中可以被看見的輪軸狀日光。

日落霞光帶（**sunset color bands**）：日落時在低空形成的水平色帶，通常在接近地平線處呈橙色，地平線上方則為藍色。

多虹（**supernumerarybows**）：在主要彩虹內側小於42度角處所形成的多條彩虹。

明暗交界線（**terminator**）：形體上亮面與暗面的轉換處。

四色覺者（**tetrachromat**）：有四組顏色接收器者。

四分之三光（**three-quarter lighting**）：光照在主題人物前面45度角處，只留形體的四分之一在暗面。

明色（**tint**）：加了白色的色相。

著色力（**tinting strength**）：顏料添加白色之後維持彩度的能力。

灰色調（**tone**）：加了灰色的色相。

透射光（**transmitted light**）：光線以漫射的方式行經薄而半透明物質，有時會變得色彩絢麗。

透明（**transparency**）：相對於半透明（允許光呈散射式傳播）與不透明，指允許光呈非散射式傳播的傾向。

三色組合（**triadic scheme**）：三個主觀原色的配色方案，其色域為三角形。

三色覺者（**trichromat**）：正常人類視覺者，具有三種顏色接收器。

底光（**underlighting**）：主要照明來自主題人物下方的光源。

底色（**undertone**）：相對於墨色，指顏料塗薄薄一層的樣子。

朝上的面（**upfacing planes**）：形體朝上的面，又稱頂面。

明度（**value**）：比照灰階計量顏色的亮暗度，又稱亮度（**brightness**）。

暖色（**warm colors**）：色輪上偏橙色的顏色。

天空之井（**well of the sky**）：晴朗的天空中有最暗、最純的藍色的地方。

Yurmby色輪（**Yurmby wheel**）：由黃、紅、洋紅、藍、青、綠色均分圓周的色輪。

顏料資訊

下表是現代常見而穩定的顏料，附帶註明一些特性。表後另列出避免使用，或應謹慎使用的顏料。此列表提供的並非完整詳盡的資料，若需更多全面性的訊息，請參考建議閱讀清單。

CIN	Color Index Name（顏色索引名）：PW＝Pigment white（白色顏料），PY＝Pigment Yellow（黃色顏料），PO＝Pigment Orange（橙色顏料），PBr＝Pigment Brown（棕色顏料），　PR＝Pigment Red（紅色顏料），PV＝Pigment Violet（紫羅蘭色顏料），PB＝Pigment Blue（藍色顏料），PG＝Pigment Green（綠色顏料），PBk＝Pigment Black（黑色顏料）
Alternate	別名或商品名
ASTM	耐光性：I＝優，II＝很好，III-V＝耐光性不足
OP	不透明度：1＝非常不透明，2＝有點不透明，3＝有點透明，4＝非常透明
TS	著色力：1＝強，2＝中，3＝弱
TX	毒性：A＝安全，B＝有點毒，C＝非常毒
DR	溶於油的乾燥率1＝慢，2＝中，3＝快

慣用名	CIN	別名／商品名	ASTM	OP	TS	TX	DR	備註
白								
酞白	PW 6		I	1	-	A	2	不透明，安全的白，大量用於工業。
鋅白	PW 4	中國白	I	2-3	-	B	1	不透明度略小於其他的白，適用於顏料加白色。
黃								
苯並咪唑酮檸檬黃	PY 175		I-II	2	2	A	2	混合綠色和橙色效果佳。
鎘黃（淺）	PY 35	檸檬黃	I	1	2	B	1	好混色，接近原色黃。
鎘黃	PY 37	曙黃	I	1	2	B	1	值得買，但要小心使用。1840
漢薩黃	PY 3	芳基黃	II	2-3	1	A	2	又稱檸檬黃。
天然鐵黃	PY 42	氧化鐵黃	I	2-3	1-2	A	2	合成氧化鐵，彩度高於黃赭。
鎳鉻合黃	PY 153	新藤黃	I	2-3	2	B	2	鮮黃橙。
鎳鈦酸	PY 53	鎳黃	I	3	2-3	B	1	新近合成，穩定的鎳鈦氧化物
黃赭	PY 43		I	2-3	1-2	A	2	天然鐵黃，比PY 42更暖色。
橙								
苯並咪唑酮橙	PO 36		I	2	2	A	2	新近紅橙色，穩定。
鎘橙	PO 20		I	1	2	B	3	適用於覆蓋和混色，但要小心使用。
芘酮橙	PO 43		I	3	1	A	2	好的鎘色系替代品，但有點透明。
吡咯橙	PO 73	朱砂紅（彩）	I	2-3	2	B	2	高彩度。
喹吖啶酮橙	PO 48		I	3	1	A	2	
棕								
焦黃土赭	PBr 7 或 PBr 101		I	3	2-3	A	3	氧化鐵，顏色與特性均多樣。
焦褐	PBr 7		I	2	2	A	3	氧化鐵，最佳等級，來自塞普勒斯。
馬爾斯棕	PBr 6		I	2	2	A	2-3	合成氧化鐵。
生黃土赭	PBr 7 或 PBr 101		I	3	2	A	2-3	氧化鐵，比黃赭暗。
生褐	PBr 7		I	2	2	B	3	氧化鐵，暗色，來自二氧化錳。
紅								
鎘紅	PR 108	鎘猩紅	I	1	2	B	1	不透明、色彩濃郁，但有毒，1910引進。
萘酚紅	PR 112	含氮猩紅	I-II	3	2	A	2	於油彩、壓克力尚可，但水彩就比較不耐光。
萘酚猩紅	PR 188	深猩紅	I	2	1-2	A	2	穩定的橙紅色。
花栗	PR 179	花紅	I	3	1	A	2	暗棕紅。
吡咯紅	PR 254	溫莎紅	I	2	2	A	2	半不透明，非常耐光，可混合成暖色和冷色。
吡咯寶石紅	PR 264	吡咯茜草紅	I	3	1	A	2	好的茜草紅替代品。
喹吖啶酮紅	PR 209	喹吖啶酮珊瑚紅	I	3	1	A	2	高彩度、透明、耐光、好混色。
喹吖啶酮洋紅	PR 122		I-II	4	2	A	2	此一色彩範圍中最持久色，好的原色。
反式氧化鐵紅	PR 101		I	4	2	A	3	微粒子造成透明性。
威尼斯紅	PR 101	英國紅	I	1	3	A	3	氧化鐵的一種，印度紅則帶一點紫。

慣用名	CIN	別名／商品名	ASTM	OP	TS	TX	DR	備註
紫羅蘭								
鈷紫羅蘭	PV 14、49		I	2-3	2	C	2	無生物合成，有毒。PB 49為較淡色。
錳紫羅蘭	PV 16	礦物紫羅蘭	I	1-2	3	C	3	永固色，但有毒。
馬爾斯紫羅蘭	PV 101		I	2	2	A	2	適合作底色。
喹吖啶酮紫羅蘭	PV 19	永固玫瑰紅	I	4	1	A	2	明亮的紅紫羅藍色。
群青紫羅蘭	PV 15	群青紅	I	2	2	A	2-3	有帶藍色與帶紅色兩種選擇。
藍								
青天藍	PB 36		I	1	2-3	B	1	不透明藍綠色，適用於風景畫。.
鈷藍	PB 28		I	2-3	3	C	2	因用於噴射機渦輪葉片而價格昂貴。
酞菁藍	PB 15	溫莎藍	I	4	1	A	2-3	色彩強烈透明，有帶紅色和帶綠色兩種選擇。
酞菁青	PB 17		I-II	4	1	A	2-3	接近原色青。
普魯士藍	PB 27	亞鐵藍	I-II	3	1	A	3	多半由等級較好的酞菁藍所取代。
群青藍	PB 29	法國群青	I	3	2	A	2	極好，廣受歡迎，實至名歸。
綠								
酞菁綠	PG 7	溫莎綠	I	4	1	A	2	著色力強，透明。
鉻綠	PG 18		I	3	2	B	2-3	無機合成鉻，好用的罩染色。
鈷水鴨藍	PG 50	鈦鈷綠	I	2	2-3	B	2-3	藍綠色。
大地	PG 23	土綠	I	2-3	3	A	2	以黏土製成，色濁，綠弱。
氧化鉻綠	PG 17		I	1	2-3	C	2	用於軍事掩護，耐久，有毒。
黑								
象牙黑	PBk 9	骨黑	I	2	2	A	1-2	以前用眞象牙製成，慢乾。
燈黑	PBk 6	碳黑	I	2	1	A	1	以前用植物油製成，現在用石油。
馬爾斯黑	PBk 11	鐵黑	I	1	3-4	A	2	合成氧化鐵。
苝黑	PBk 31		I	2	-	A	-	極暗綠。

具歷史意義或不建議使用的顏料

慣用名	CIN	備註
茜草紅	PR 83	冷色紅，不耐光，以喹吖啶酮、吡咯，或苝替代。
瀝青		焦油瀝青產品，具毀滅性傷害，避免使用。
鈷亞硝酸鉀	PY 40	又稱鈷黃，有毒且不太耐光。
卡紅	NR 4	由甲蟲製成，又稱胭脂蟲紅或深紅，不耐光。
鉻黃		鉻酸鉛，1797年引進，有毒且接觸光會變暗。
翡翠綠		乙醯砷酸銅，非常毒，故用來當殺蟲劑。
碳酸鉛白		極好用，因含劇毒而不受歡迎，又稱白鉛。
藤黃		黃，耐光性不足。
虎克綠	PG 8	原始顏料，不穩定。現在通常用PO 49和PG 36混調。
印度黃		濃郁的黃色顏料，據說用強餵芒果葉的牛尿製成。
靛		用於牛仔褲的深藍色，不耐光。
立索爾寶石紅	PR 57:1	標準洋紅印刷油墨。
茜素玫瑰紅		色澱顏料，用來染紡織品，由植物的根製成，於水彩易褪色。
錳藍	PB 33	有毒，已停止生產。
木乃伊棕		因怕傳染疾病，非因缺乏木乃伊而停產。
那布勒斯黃		以前用鉛製成，現在用各種不同便利混合色，通常用黃赭與白色混合而成。
萘酚AS猩紅	PR 9	於水彩不耐光，由吡咯紅或吡咯猩紅替代。
橄欖綠		鈍綠黃色慣用名，有各種不同的便利混合色，需小心使用。
鐵棕深褐		不耐光，使用性能不佳。
朱砂紅		有毒的硫化汞製成的紅橙色，又稱辰砂。
銅綠		合成綠，與其他化學物質混合製成的顏料並不穩定。

建議閱讀

《閱讀中的珍妮特》（Jeanette Reading），1985 夾板裱背布面油畫，8×10英吋

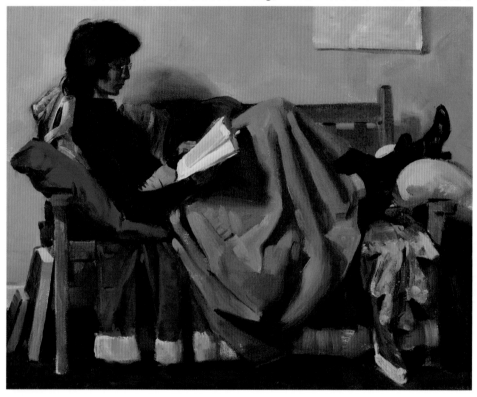

書目

柏林與凱依（Berlin, B. and Kay, P.）合著：Basic Color Terms. Berkely: University of California Press, 1969.）以語言人類學觀點探討色名。

布蘭姆與路易斯（Bluhm, Andres and Lippincott, Louise）合著：Light: The Industrial Age, 1750-1900: Arts & Science, Technology & Society. Amsterdam and Pittsburgh, Thames & Hudson, 2000. 探討科學與照明技術如何影響十九世紀畫家。

卡爾森（Carlson, John F.）：Elementary Principles of Landscape Painting. New York: Bridgman Publishers, Inc., 1929. 1958 年改寫並重新出版更名爲 Guide to Landscape Painting. Dover Publications. 在設計、光、大氣透視、色彩、雲，和構圖方面都提供了很有用的資料。

謝弗勒爾（Chevreul, Michel Eugene）：The Principles of Harmony and Contrast and Their Applications to the Arts. West Chester, Pennsylvania: Shiffer Publishing Ltd., 1987. 是這部自 1839 年以來具影響力之名作的新版本，闡述互補色、連續對比與和諧的理論，由畢倫（Faber Birren）寫序和註解。

都理安（Dorian, Apollo）：Values for Pictures Worth a Thousand Words: A Manual for Realist/ Representational Painters. Tucson: Apollodorian Publisher, 1989. 詳述萊利（Fank Reilly）在紐約藝術學生聯盟教導學生的法則，有時頗爲艱深難懂，採孟塞爾色彩圖表和術語。

艾德華茲（Edwards, Betty）：Color: A Course in Mastering the Art of Mixing Colors. NewYork: Jeremy P. Tarcher, 2004. 一本易懂的色彩研究入門書，包含基本理論、術語、資料、混調顏色，以及色彩心理學。

費勃（Ferber, Linda）：Kindred Spirits. Asher B.Durand and the American Landscape. New York: The Brooklyn Museum, 1997. 附錄有杜蘭德（Durand）1855 出版，深具影響力的 Letters on Landscape Painting。

芬雷（Finlay, Victoria）：Color: A Natural History of the Palette. New York: Ballantine Books, 2002. 關於顏料來源的一些非常吸引人的故事。

蓋鞠（Gage, John）：Color and Culture: Practice and Meaning from Antiquity to Abstraction. Boston: Little, Brown and Company, 1993. 從古希臘到現在關於色彩的文化觀念史。

歌德（Goethe, Johann Wolfgang von Goethe）：Theory of Colors（Zur Farbenlehre）. 1810 年莫瑞（John Murray）將其重新編輯出版更名爲 Goethe's Color Theory. Van Nostrand Reinhold. 歌德以駁斥牛頓的理論開始，將色彩與光線和觀察連接起來，啓發了眾多後代畫家。

葛伯提爾（Guptill, Arthur L.）：Color in Sketching and Rendering. New York: Reinhold Publishing, 1935. 爲建築畫師而寫，針對水彩畫的理論和操作提出很好的建議，有很多精緻的彩色插圖。

哈特（Hatt, J. Arthur H.）：The Coloris. New York: Van Nostrand Company, 1908. 糾正一般認爲紅黃藍爲三原色的觀念，並提供迫切需要又簡單的方法檢驗色彩的和諧性。

霍桑（Hawthorne, Charles）：Hawthorne on Painting. New York: Dover Publications, 1960. 1938 年初版。霍桑所提出的精闢的繪畫規則。霍桑是蔡思（William Merritt Chase）和杜蒙德（Frank Vincent Dumond）的學生，也是鱈魚角畫派的創始者。

霍夫曼（**Hoffman, Donald D.**）：Visual Intelligence: How We Create What We See. New York：W. W. Norton, 1998.當今視覺科學的理論。

汗（**Khan, S**）與帕特奈克（**Sumantan N. Patt-anaik**）合作論文："Modeling blue shift in moonlit scenes using rod cone interaction." Journal of Vision 4（8）：316a. http://journalofvision.org/4/8/316/.

坎普（**Kemp, Martin**）：The Science of Art: Optical Themes in Western Art from Brunelleschi to Seurat. New Haven: Yale University Press, 1992.三分之一內容涵蓋與藝術史相關的色彩學史，包括很多原始資料的引述與插圖佐證，其餘內容則有關透鏡與光學輔助工具。

連恩（**Lane, Terence**）：Australian Impressionism. Melbourne：National Gallery of Victoria, 2007. 斯特利通與其同時期畫家精緻的作品複製

李文斯頓（**Livingstone, Margaret Stratford**）：Vision and Art: The Biology of Seeing. New York: Harry N. Abrams, 2002.哈佛大學的神經生物學家解釋人類的視力特性如何在印象派畫作中顯示出來。

盧米思（**Loomis, Andrew**）：Creative Illustration. New York: Bonanza Books, 1947.介紹色調和色彩，附帶如何選擇並混合顏色的提示。

米納特（**Minnaert, M.**）：The Nature of Light and Colour in the Open Air. New York: Dover Publications, 1954.一個犀利的觀察者與讀者分享他對自然現象─如光斑、彩虹、雲，和光暈─的解析。

孟塞爾（**Munsell, A. H.**）：Color Balance Illustrated: An Introduction to the Munsell System. Boston: George Ellis Co., 1913.孟塞爾系統的入門書，有很多孟塞爾色空間概念的圖解以及他所建議的學習程序。

───：A Color Notation. Boston, George H. Ellis, 1905.一本簡短而詳盡的手冊，解釋孟塞爾以色相、明度、彩度三個面向為基礎的色彩概念。

歐弗海姆（**Overheim, R. Daniel**）與華格納（**Wagner, David L.**）合著：Light and Color. Edinboro, John Wiley & Sons, Inc., 1982.以物理學和心理學的觀點分析光線和色彩的特性。

波洛克（**Pollock, Montagu**）：Light and Water: A Study of Reflexion and Colour in River, Lake, and Sea. London: George Bell and Sons, 1903.分析在光滑、有漣漪，以及有波浪的水面所產生的反射效應，附有圖示和說明。

陸德（**Rood, Ogden**）：Modern Chromatics: Students' Text-Book of Color with Applications to Art and Industry. New York: Van Nostrand Reinhold Company, 1973.重新印製這本1879年在美國初版的書，由色彩專家畢倫（Faber Birren）編輯，他認為陸德具里程碑意義的研究對畫家產生了重大的影響。

羅思（**Ross, Denman Waldo**）：On Drawing and Painting. Boston and New York: Houghton Mifflin Company, 1912.羅思與孟塞爾屬同一年代，他提倡作畫要預先調好一組顏色。內容頗有助益，但插圖極少。

拉斯金（**Ruskin, John**）：The Elements of Drawing. New York: J. Wiley & Sons, 1877.談論色彩的章節內容包括夕陽、反射、樹葉，和漸層。

───：Modern Painters. New York and London: Penguin Books, 1982. 1843年初版，第一冊有許多對反射、雲，和光的近距離觀察。

史丹佛（**Sanford, Tobey**）：Capturing Light: A Guide for Photographers & Cinematographers in the Digital Age. New York: Self-published, 2005. 在Greatpix.com.網站也可閱讀。以專業攝影師的角度分析影像形成過程中色彩與光線的關係。

沙金特（**Sargent, Walter**）：The Enjoyment and Use of Color. New York: Dover Publications, 1964. 重新印製1923年Scribner出版社的版本，內容包括色彩的元素，以及如何達到色彩和諧的實際方法。

司徒巴特（**Stobart, John**）：Pleasures of Painting Outdoors with John Stobart. Cincinnati, North Light Books, 1993.示範一系列戶外風景寫生，對光線與色彩有許多實用的見解。

瓦立（**Varley, Helen**）編著：Color. London：Marshall Editions, 1980.詳盡而有附插圖的色彩學概論，探索其理論與歷史，特別強調文化觀點。

威爾考克思（**Wilcox, Michael**）：The Wilcox Guide to the Best Watercolor Paints. Cloverdale, Perth, Australia: Artways, 1991.巨細靡遺地分析每一家製造商的每一個水彩顏料的成分，並附有色樣及耐光性測試結果。

網路資源

最新、最完整的資料有些可以在網路取得。

artiscreation.com（David G. Myers）
完整的顏料圖表及其特性。

handprint.com.（Bruce MacEvoy, 2005）
是一個涉獵廣泛的網站，附有關於色覺、光線與色彩的理論，及詳細的水彩顏料評估。

hilarypage.com.（Hilary Page）
關於水彩顏料的評論與測試。

huevaluechroma.（David Briggs）
根據科學理論對光線與色彩學加以分析。

paintmaking.com.（Tony Johansen）
主要針對油畫繪者，尤其是自製塗料者，提供關於顏料、黏結劑、設備，和安全方面的建議。

makingamark.com.（Katherine Tyrell）
各種不同資料提供給繪者，還包括了許多的色彩學摘要，並附有其他連結。

感謝辭

當我著手寫一本關於色彩與光線的書時，萬萬沒有想到竟然要花這麼多時間跌跌撞撞地在黑暗中摸索。起初我低估了這個主題的複雜性，有多少頭腦比我更敏銳的人不也是遭遇到同樣的挑戰。要理解色彩與光線，除了有關繪畫、攝影、電腦科學，和心理學的特殊詞彙以外，就是要處理物理學、視覺，還有立體幾何的問題。

途中好多朋友拉了我一把，領我走出迷宮，幫我修正草稿，並且給我很好的建議。其中有兩位攝影師，山福德（Tobey Sanford）和伊凡思（Art Evans）把他們對於光線與色彩極為敏銳的感覺分享給我，他們的觀點對我這個繪者來說其實是相當陌生的。我要感謝視覺科學家艾德華茲（Greg Edwards）、李文斯頓（Margaret Livingstone），和載奇（Semir Zeki）幫我解答一些困惑。另外，色彩專家麥克依弗（Bruce MacEvoy）和布里格思（David Briggs）也幫我審閱了部分的內容。但我必須搶先聲明，若尚有錯誤之處，那都是我個人的疏忽。

我的一些畫友，同樣都是老師，也以他們豐富的經驗，幫忙仔細考量書中的內容。我特別要感謝諾倫（Dennis Nolan）、奧思龍（Ed Ahlstrom）、托契特（Mark Tocchet）、弗奇思（Nathan Fowkes）、伊凡思（Christopher Evans），和卡布瑞拉（Armand Cabrera）。還有尤肯（Lester Yocum）、米稜（Eric Millen）也幫我解決了一些電腦難題。

書中內容多半曾在我的部落格與讀者分享、討論，太多太多人，無法一一列名。他們的評論影響了本書每一個頁面的呈現，就連封面的圖像也是大家在網路幫我投票選出來的。大家對我的鼓勵、糾正和啟發，我都心存感激。

感謝諸多美術館與私人收藏家授權讓我將多幅複製作品擺在書的開端，版權所有者我也都費心一一加以註明。若有任何無心疏漏之處，個人在此深表歉意。果真有遺漏者，未來再版時我當樂意在感謝辭中添加一筆。有關美術歷史的章節，如果有讀者因為看不到最喜愛的畫家而抱憾，我坦承確實跳過了許多倍受珍愛的名作，而選用一些較少在美術相關書籍中被複製的作品。

我同時還想表達對於美編倪思（Caty Neis），還有安德魯斯·麥克米爾出版公司全體工作團隊的謝意。沒有他們的支持與專業努力，這本書就無法實際成形。

最深的感謝要留給我的兒子丹恩和法蘭克，他們對我要出版這本書的夢想深信不疑，在重要階段一直為我加油打氣。我尤其要感激我的妻子，同時也是我的繪畫夥伴—珍妮特，她幫我審閱了無數次的草稿，還有數不盡的改版設計。

索引

國家圖書館出版品預行編目資料

色彩與光線：每位創作人、設計人、藝術人都該有的手繪聖經
詹姆士・葛爾尼（James Gurney）著. -- 初版. -- 臺北市：如何, 2015.05
 224 面；23×26.8公分 --（Idea Life；027）
 譯自：Color and light：a guide for the realist painter
 ISBN 978-986-136-423-0（精裝）
 1. 繪畫技法　2. 色彩學
947.1 104003991

http://www.booklife.com.tw reader@mail.eurasian.com.tw

Idea Life 027

色彩與光線：每位創作人、設計人、藝術人都該有的手繪聖經

作　　者／詹姆士・葛爾尼（James Gurney）
譯　　者／賴妙淨
發 行 人／簡志忠
出 版 者／如何出版社有限公司
地　　址／台北市南京東路四段50號6樓之1
電　　話／（02）2579-6600・2579-8800・2570-3939
傳　　真／（02）2579-0338・2577-3220・2570-3636
郵撥帳號／19423086　如何出版社有限公司
總 編 輯／陳秋月
主　　編／林欣儀
責任編輯／黃國軒
美術編輯／黃一涵
行銷企畫／吳幸芳・荊晟庭
印務統籌／劉鳳剛・高榮祥
監　　印／高榮祥
校　　對／張雅慧、黃國軒
排　　版／杜易蓉
經 銷 商／叩應股份有限公司
法律顧問／圓神出版事業機構法律顧問　蕭雄淋律師
印　　刷／國碩印前科技股份有限公司
2015年5月　初版
2022年8月　12刷

定價 580 元　　　　　ISBN 978-986-136-423-0　　　　　版權所有・翻印必究

◎本書如有缺頁、破損、裝訂錯誤，請寄回本公司調換　　　　　Printed in Taiwan